器

琪香

物

無

聊

一期一會

日本陶藝家

的

感 隻 兒 使 連 在 到 料 遇 琺 子 0 滿 理 F. 木 瑯 不 足 做 料 碟 到 I. 的 得 家 理 子 = 只 歲 0 後 0 這 谷 把 有 , , 眼 才 龍 綠 最 _. 半 得 色 沂 相 曾 的 竟 的 以 完 開 連 好 說 蔬 的 整 : 菜 始 , 感受 盛 學 能 0 以 作 在 會 器 爲 半 黑 挑 , 說 物 器 漆 使 用 不 來 用 物 木 餐 定是 者 時 塡 盆 , 補 內 的 , 人的 我 半 若 器 , 想 料 他 有 本 是 7 所 理 了 能 失 0 時 0 _ 的 雙 吃 , 大 半 意 眼 _. 義 半 此 思 料 發 大 未 是 亮 利 , 理 諳 心 指 , 麵 , 靈 器 呼 時 世 事 半 物 天 駔 , 堅 的 器 本 搶 慾 物 未 地 持 小 兒 完 讚 要 子 都 , 成 用 歎 1 會 卽

連 某

會

被

器

物

打

動

們 時 T 的 藝 謂 H 器 生 家 久 物 活 伴 遠 無 無 被 侶 所 聊 , 器 卻 V 的 知 物 緣 仍 的 , 受 潤 故 深 初 訪 深 澤 , 版 感受到 Ι. 了 者 在 藝 們 , 另 告 成 _. 爲 當 訴 方 七 我 天 我 面 的 的 到 年 柴 訪 , 種 出 抹 米 種 陶 版 去 油 , 藝 , 我 鹽 聽 家 爲 等 來 , T. 了 使 我 都 房 推 用 對 新 時 出 者 器 新 奇 的 對 物 喜 有 版 之的 的 趣 悅 , 感 我 駔 0 恩之 感 多 感 重 性 年 動 讀 想 情 後 0 7 像 那 全 的 有 後 增 今 時 書 天 , 無 我 的 便 料 文 減 , 明 0 陶

白

爲

藝

我

而 到 在銷 器物 售 管道 製 作 在 如 此 H 多樣 本 是 化 __ 的 個 時代裡 實 實 在 , 在 創作者們能 的 創 意 產 業, 相對自由 實際地支撐著創 自 主 地 穿梭在 作者的 生活與工 生活

作之間 0 器物豐盛 了

使用者的日常, 同時解放了創作者

多年 意外地讓我明白到工 在 的造 器物 陶 無 聊》 歷 史,可說是日本的陶藝之鄉 的 新 一藝傳 版中, 承的各種關卡。 我加入了瀨戶市本業窯的採訪。 另外,除了 ,本業窯這個代代相傳的窯場的 更新店家資訊

愛知

縣瀨

戶市

有著千

,也爲書中的

故

事

,

多個 專有名詞 , 加上了註解

在此再次感謝本書的所有受訪者, 位願意拿起這本書的讀者, 祝福你們珍視的生活 謝謝他們接受我冒昧的採 ,有更多色香味美俱全的 訪 邀請 0 還得感謝 、動 每

人的時刻

003

0

記 碌 抱 便 放 先 歡 順 T. 平 在 生 喜 到 作 底 黑白 車 於 ± 迎 的 內 城 鍋 接 絳 碟 聽 進 做 的 隙 子 到 先 義 城 裡 作 的 生 大 淮 , 家 爲 爵 塡 利 先 點 士: 時 麵 滿 生 i 樂 吃 時 生 時 曲 到 , 把 活 腦 的 , 馬 1/5 噹 內 湯 鈴 趣 裡 滿 麵 便 薯 味 就 浮 身 的 沙 的 溢 漾 香 現大谷哲也先生 大谷 拉 起 氣 發著對 放 7 先生 於 矢島 青 總是 陶 花 0 操 瓷 用 小 氣定 的 小 盤 鐵 姐 熱情 那 繪 時 神 分 灑 , 小 我 間 滿 的 耳 碗 的 市 了 盛 畔 学 半 野 陽 先 便 味 個 新 光 生 響 鮮 曾 奶 的 起 湯 油 事 家 在 麵 將 時 物 包 餅 張 市 , 的 乾 野 開 鼻 吉 子 甜 起 懷

的 數 年 , 彻 前 有 , 我 此 到 開 自 始 阳 逐 蓺 小 逐 產 少 地 地 直 接 收 搜 集 來 厒 瓷 , 讓 器 自 \mathbf{III} \exists , 大 在 多 每 是 頓 於 飯 旅 餐

美

羞

澀

腼

腆

輕

聲

細

語

的

矢島

小

姐

的 親 不

氣

質 H 快

0

是怎

樣

的

人 相 龃

製

造 的 愉

出 H 快

如

此

可 碟 常

親 子. 後

的

器 出

 \prod É 會

呢?

是怎樣

的

生 手: 憶

活

與 便

環 展 器

境

滋 截 亮 的 藝

養 然

著 不 易於 快 遇上

他

沂

各

有

表

情 愉

,

沂

11

妝

不 演

陶 爲

蓺 美

家

的

現

出 漂 裡 陶

同

偷

不

管

快

不

,

誦

來

都

戀

好

П

U

Ш

時 行

,

想 在

起 當

旅

程

愉 店

駔

時

地

的

們 我 與 的 阳 心 藝 靈 家 龃 們 雙 手 , 我 , 希 教 望 他 能 們 提 眞 實 煉 地 出 認 如 識 此 點 直 綴 率 我 如 生 活 此 的 坦 人 誠 的 抱 生 著 活 這 藝 份 術 單 品 純 ? 的 器 好 奇 連 結 心 著

我開始製作這本書

幾 採 如 從 藝入門者的 訪 T. 小 之時 鹿 重 籔 \mathbb{H} 縣 燒 , 不 到 之 I 不 誦 沖 具 時 里 , 繩 書 都 期 般 , , 提 望 我 , 然而 是聚 著以 出 探 關 訪 在製作的 於 此 集 了十 陶 爲 T 藝技 İ $\dot{\Xi}$ 藉 斤 個 過 術 的 製 , 程 的 跟 陶 作 裡, 陶 疑 瓷 陶 瓷 問 藝 產 這 家們 的 地 0 想法 我 地 0 曾 學習 在 方 卻 製 7,大 度想 作 , 點 增 都 這 _. 像 本 加 是 點 這將 對 書 陶 地遠 藝家 的 這 成 門 初 離 爲 I 期 的 我 藝 , I. 本 的 我 房 適 對 了 , 合 解 陶 也 陶

哲 狠 記 平 狠 得 先生相 地 在 擲 高 下 知 _ 縣 處 的 旬 與 半 小 天裡 野 討 哲 平 , 論 這 製 先 作 個 生 內 技 見 心 術 面 如 等 後 火的 , , 太無 在 陶 從 藝家 聊 陶 Ť 窯 吧 , П 跟 0 到 我 車 談 我 站 人性的 如 的 夢 車 初 程 暴 醒 上 戾 , , 想 , 直 談 來 率 自 跟 的 三年 小 他 野

然給 如 微 的 事 輕 此 加少 方 實 時 的 式 而 子 1 對 迷 親 他 生 , , 密 人 們 而 在 命 0 是 多 的 的 的 比 關 難 陶 個 木 起 藝家 係 題 惑 訪 陶 問 , 0 , 藝本 之中 這 彷 雖 們 然無 彿 在 此 身 化 他 , 故 最 , 爲了 法 們 事 我 用文字 吸 製 深 大概 引 造 深 無以名 的 我 打 對 說 小 的 動 這此 狀 明 小 , 我 從 的 或 , , 元 甚至 來不 我 度 元 素更 素 裡 總 隱 -是燒 教 , 愈 滲透 隱 如 我忘記 好 約 製陶 何 奇 約 在 與 瓷 器 地 白 7 物之中 感受到 然共 的 向 溫 他 處 度 請 他 , 教造 , 們 又 或 而 是塗 與 如 這 厒 此 腳 何 的 元 克 抹 下 竅 素 泥 服 釉 門 ± 藥 自

浩 方的 他 他 在 們 火 成 們 直 的 舌 只 的 不 自 傲 好 吞 像 很 釉 抱 是 美 叶 , 1 但 著 讚 呢 渦 稱 很 謙 後 歎 讚 0 __ 卑之心 奇 自 É , 妙 若 \equiv 成 然 地 品 聽 , 讚 彷 , , 不 到 每 聽 彿 歎 當 位 定 É 候 是 陶 然的 畫 大 如 在 藝家們不 自 家 讚 自 1然的 Ē 看 奥 歎 著 妙 火 所 自 發 想 0 ` 由 讚 \exists 落 大 , 自 的 É 歎 有 , 主 閱 然 泥 作 時 叶 品 從 讀 給 士: 出 摧 來 時 祂 ` 這 毁 不 讚 如 , 理 聽 歎 此 , 旬 有 解 使 以 說 時 喚 祂 時 石 , , , 則 , 材 或 我 然 多 帶 淮 與 都 後 窐 木 或 來 沒 少 迎 驚 後 材 有 會 合 喜 燒 的 這 祂 成 感 0 感 此 瓷 的 到 0 覺 陶 對

時 , 灰

藝家們抱著心 裡 對 美的 執著 跟大自然結伴 , 將抽 象化 爲形體 , 成爲 美麗的 陶 瓷

器物

器物 陶 我來說是這 .藝家世界的故事書。希望大家讀過後,在用餐之時 太無 聊……不 樣 。 最終 , 器物不無聊, 器物無聊》 並沒有成爲一本實 只是器物蘊含的情感與 ,捧起飯碗,會感受到跟 在的工具書 (故事, 更爲動 , 而只是一本 人。 至少對 以往 描 述

不同的重量。

耐 在 感謝埼玉縣的 Gallery Utsuwa Note 及 Meetdish 的幫忙, 心 這 地告 裡特別感謝所有接受採訪的陶瓷藝術家們,友善地接待我這位無知 訴 我 關 於陶瓷的 種 種 , 並分享他們對工作與生活的 替我聯絡部 熱情 0 分陶 另外 藝家 的 也 訪客 非常

二〇一六・十二

	•
1000円	尋訪卯宗里
ļ	出出

•	•	•
瑕疵美 —— 吉永禎	將世界放在碗裡 —— 城進	尋訪柳宗理 —— 出西窯

造舊物的人

陶藝最討厭

市野太郎

0 9 0

與自然共生的器物

小鹿田燒

0 7 4

沒有特徵的白瓷

大谷哲也

市野吉記

非「非如此不可」——山田洋次

1 2 2 1 0 6 0 5 8

0 4 4

030

0 1 0

·充滿缺陷的白瓷 · 收集自然的人 —— 矢島操 国委是上字勺戶殳 —— 田淵太郎 起耶須日子

1 5 0

1 3 8

美是不恐懼也不討好 -	摸得到的沖繩文化 ——	降>是生存的手段 ——
— 小野哲平	知花實	- 與那房正守

美
是
示
恐
懼
也
不
討
好

日本	千年
平 陶 莊	陶
勢	鄉
骨豊	的
馬僉	工
	藝
	傳
	承
	瀨
	戶
	本
	業
	窯

·特色器物店鋪

2 4 2

2 3 8

2 1 6

1 9 8

1 8 2

1 6 4

是 麵 路 那 汽 宗 大 Ш H 綠 大 之外 島 巴 時 理 + 車 Ш 之 皚 , Ш + 休 站 根 他 從 年 跟 的 於 皚 此 0 息 縣 專 東 父 大 在 0 風 靜 的 時 $\widehat{}$ 彷 的 大 時 程 京 親 光 E Ш 高 殘 出 彿 部 間 繁 到 九 到 吧 留 近 是 速 縣 就 盐 的 H 分 來 樣 Ŧi. 著 夏 Ш 公 0 民 沒 + 旅 西 + 路 中 的 以 _. 積 天 的 , 有 窯 1 客 Ŧi. 多 年 他 出 雪 名 休 , 百 其 的 分 雲 年 若 在 字 息 , , 0 樣 , 他 至 到 鐘 H 大 後 在 早 站 市 , 也 留 的 於 達 過 榔 的 柳 宏 門 的 島 點 是 得 , 去 宗 H 出 就 出 昭 根 來 偉 外 穩 住 是 雲 雲 悅 , 沒 西 和 縣 , 的 , 住 爲 旅 我 市 市 有 窯 \equiv 千 民 刨 邊 ___ 父親 他 客 干 再 里 前 閒 使 座 爲 心 喝 的 們 除 次 Ė 迢 著 的 睭 中 目 是 , 7 造 內 松 步 欣 年 罐 T 的 沼 , 在 近 骨 Ĺ 心 出 江 當 來 大 7. 裝 地 Ш 灰 的 _ 雲 往 市 湖 到 Ш 春 綠 , 鑎 大社 便 出 當 九 重 島 的 茶 光 , 處 0 六二 要 下 雲 時 仍 Ш 根 地 秃 邊 象 及 車 親 位 市 色 時 能 乔 朓 名 的 年 徵 望 T 自 的 如 , , 看 產 松 高 駕 彻 , 0 司 不 遠 到 著 昭 蕎 江 速 畢 看 富 見 處 , Ш 麥 市 1 柳 渦 和 1: 青 的

島根縣,別自暴自棄

縣 熟 爲 或 名 連 是 是 爲 悉 吉 Н 出 全 的 本 雲 或 \mathbb{H} 該 本 是 j 大 第 君 每 社 熊 個 也 几 的 對 + 本 縣 H 1/ 島 縣 七 男 縣 都 位 牛 的 有 根 的 感 熊 各 名 最 0 吉 陌 字 有 本 É 生 更 名 \mathbb{H} 能 的 象 爲 的 君 , , 徴 常 縣 總 人 而 混 熟 說 島 性 卡 淆 知 H 此 根 島 本 白 縣 通 人 根 聽 只 暴 的 物 來 Ė 象 龃 有 鄰 諷 几 棄 徵 , 香 近 刺 + 的 + 港 的 卻 七 話 通 及 是 個 人 鳥 , 台 事 縣 例 物 取 雷 如 , 灣 , 則 又 島 人 , 大 Ż 最 或 根 是

繙 地 眞 方 是 株 , 之前 對 個 株 Ш 繙 自 乏 秧 下 己 善 在 網 還 是 的 + 陳 疏 綠 召 讀 晚 的 疏 油 過 落 油 地 0 太 公 方 落 的 多 路 短 \mathbb{H} , 吉 短 野 穿 然 渦 1/1 mi \mathbb{H} , 之 巴士 藍 君 1/ 處 的 的 天 才 在 兩 , 走 不 旁 水 頭 都 進 擇 \mathbb{H} + 就 肋 是 島 長 順 在 根 , 7 縣 便 手: 腳 誤 抓 茂 下 , 片 密 便 以 , 藍 樹 感 爲 剛 天 插 木 受 島 把 的 到 根 F É 的 這 縣 Ш

是

將

者

混

爲

談

,

喚

作

鳥

取

那

邊

己貼滿。

推 白 根 鳥 到 悅 又 + 棄 動 縣 H 取 卽 的 的 是 縣 分 層 0 道 鐘 這 地 使 民 全 等 理 蓺 樣 襯 來 或 地 車 到 運 唯 都 程 的 托 出 É 動 ___ 設 的 在 然環 雲 設 有 佛 低 市 中 有 矮 經 的 間 境 樓 , 兩 Ш 島 孕 市 收 下 房 家 根 藏 便 育 的 街 的 縣 , 當 是 7 背 , 仍 算 其 地 各 後 出 是 感 民 種 中 西 , 特 到 間 的 稱 窯 __ 家 自 别 民 不 I. 所 己被 的 便 藝 間 Ŀ 在 品 存 在 工 景 0 在 藝 É 出 的 東 致 迷 然 雲 , 民 京 , 著 包 例 市 蓺 都 人 實 館 韋 如 , 0 ` 沒 離 卻 在 出 , , 有 柳 唯 也 市 Ш Ш 自 宗 獨 縣 街 賞 暴 悅 層 島 不 心

民藝運動與出雲市

發 柳 宗 , 合日 悦 本民 在 九二 藝美 術 館 年 設 , 與 <u>V</u> 陶 趣 意 藝 家 書 河 井 , 被 寬 視 次 爲 郎 民 藝 濱 運 \mathbb{H} 動 庄 的 司 開 等

品 端 不 0 民 , 藝 創 作 _ R 字 蓺 的 是 T. 柳 宗 斤 們 悦 從 不 創 留 的 名 , 亦 , 大 卽 爲 是 創 民 浩 間 每 I. 件 蓺 民 , 蓺 龃 品 埶 術

不

口

是

任

何

人

,

比

方

說

,

單

靠

捏

厒

的

Ι.

厅

並

不

能

促

成

件

厒

據 們 器 用 風 的 的 7 + 誕 傳 美 生 及 統 用 , 龃 還 涂 前 , 得 意 輩 而 靠 思 衍 們 煉 是 4: 0 製 的 民 藝 因 想 之 士. 使 法 用 中 ` , 製 是 不 mi 作 含 誕 _. 釉 4: 個 創 藥 的 作 無 者 我 美 的 學 的 個 T 111 人 斤 們 , 界 的 特 這 0 , 美 柳 質 甚 宗 至 是 , 非 悅 啟 只 常 常 有 油 實 談 根 他

際 的 民 藝 品 若 不 保 守 其 用 途 便 談 不 Ė 美

7

,

鳥 到 醫 展 出 取 4 示 柳 雲 等 收 的 宗 民 集 坳 民 悦 É 薮 的 蓺 於 館 全 渾 T 動 _. 较 或 埶 九 觀 各 , 推 器 動 地 , 六 涢 物 者 的 沒 1 吉 R 年 外 IE. 間 在 式 自 澴 瑄 T 細 册 藝 己 有 的 看 藍 的 0 住 展 染 鼓 H 宅 品 雲 布 勵 旁 便 蓺 下 市 先 等 開 的 開 設 被 設 __ 0 建 我 的 家 7 築 到 首 , , 物 達 間 展 吸 的 出 是 民 引 컢 島 在 蓺 Н 身 , 根 那 便 與 任 ,

> 釉 藥

度 外 釉 原 \pm 문 種 較 陈 助 分 防 防 的 材 灰 類 爲 器 另 也 料 磨 不 光 表 止 礙 主 釉 少 爲 器 阳 外 要 石 碎 滑 面 7 的 , 物 器 英 由 的 那 發 吸 當 增 的 混 長 植 其 物 層 中 合 石 物 中 暂 帶 霜 收 加 陥 除 的 最 及 7K 的 而 有 7 伍 器 普 方 分 玻 玻 灰 釉 的 外 瑶 猵 藥 彩 便 瑶 清 觀 黏 的 的 成 硬 施 的 有

洗

陌 口 來 簡 才 生 樸 人 知 組 而 常 建 道 沒 築 在 那 有 的 半 附 原 近 别 是 點 打 幢 __ 裝 戶 擾 房 飾 叫 子 的 , 於 房 內 Ш 倉 子 本 , 庫 與 的 , 中 民 與 農 民 展 藝 家 的 藝 示 館 這 共 米 運 此 用 倉 動 與 的 , 當 個 Щ 思 地 庭 本 想 生 袁 家 如 活 現 此 , 時 密 也 貼 不 不 還 近 口 介 住 0 意 在 後

的

美

術

0

宗 便 市 是 的 悅 等 爲 想 出 多位 了 看 西 協 窯 看 出 民 助 也 各 是 西 藝 地 其 窯 運 中 的 , 動 吸引 之 窯 推 場 動 0 我 者 製 的 這 不 作 除 出 次 時 了 來 走 迎 合 他 訪 島 們 各 根 現 美 代 縣 地 麗 的 的 用 的 其 窯 途 器 場 中 的 物之 __ , 器 個 而 物 外 位 主 , , 要 於 包 還 目 出 括 的 雲 柳

及 中 島 昭 納 弘 和 空慧等 光 十二年 以 五 及 位 他 + <u></u>九 的 九至 朋 友 四七年) 三十 井 Ė 歲 壽 的 人 , 年 ` Œ 輕 陰 値二 人 Щ , Ŧ 戰之後 代吉 創 辦 出 1 , 日 多多 西 窯 本 的 納 戰 原 良 敗 大 夫

他

們

的

創

辦

故

事

0

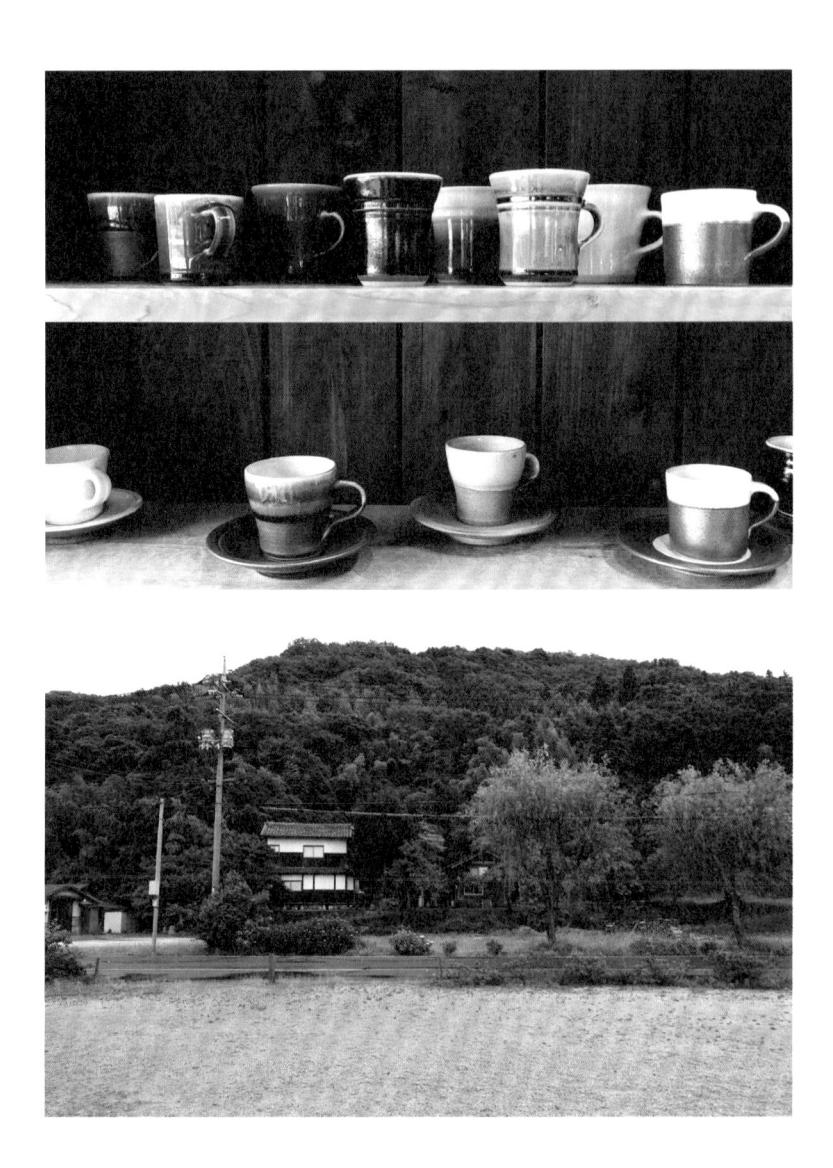

9 需 庄 嘗 是 協 到 來 能 的 Fi. <u>V</u>. 仍 人 的 司 試 理 希 助 民 在 則 , 是 器 34 料 想 望 來 新 蓺 磨 T. 在 物 餘 或 創 的 的 光 練 或 陥 T 如 窐 自 時 家 蓺 造 種 讀 , ` 柳宗 那 最 從 場 種 到 己 抽 鐵 幾 出 裡 初 空 寂 的 路 平. 的 , 柳 _. 沒 參 , 寂 悅 宗 個 民 才 T. 公 是 與 有 無 也 蓺 越 司 竅 萌 悅 無 陶 誰 聞 來 渾 技 分 生 的 I 不 他 Τ. 比 到 了 起 著 作 通 彼 動 術 們 們 誰 今天 製 作 此 , 推 , , , 參 彼 高 指 造 除 的 動 作 而 ^ 加 等 此 於 導 出 同 者 H 我 了 H. 了 相 , 常常 多 H 他 來 都 共 的 陶 松江 沒 依 們 多 體 本 器 瓷 T 有 心 的 有 國 創 納 物 藝 自 , 願 , 市 誰 共 內 作 河 的 V 術 弘光 己 他 辨 比 百 本 們 庸 出 # 念 品 的 誰 體 之外 受 簡 私 業 期 寬 頭 , 製 卑 望 X 樸 次 卻 0 0 , 陶 微 知 有 郎 再 念 用 而 業指 , 貼 籌 其 自 來 後 願 的 , 創 出 合 莫 己 了 來 他 務 道 業之初 雙手 西 生 展 農 , , 人 計 積 了 窯 活 濱 都 0 , 書

後

極 解

建

有

只

至

所

到 訪 出 西

野 間 計 的 程 1 路 車 時 從 出 看 雲 到 市 幾 家 車 站 相 連 出 的 發 木 , 繞 建 的 到 民 通 家 往 佛 , 那 經 就 Ш 是 的 的 出 路 西 , 示 窯 經 1 過 稱 \mathbb{H} 0

爲 無 自 性 再 渦 館 0 星 無 É 期 性 , 東 將 兀 自 會 我 比 化爲 較 多 無 即可 , , 是 現 出 在 西 E [窯工 在 燒 斤 製 們 呢 的 0 信 條 0

最

顕

眼

的

家

的

外

牆

以

玻

璃

建

成

,

是

出

西

窯

製

品

展

館

,

時 是 好 看 前 登 了 7 跟 Ι. 窯 我 場 批 卷 誦 F 能 電 , 以 的 商 郵 塡 薪 煙 滿 品品 , 生 囪 火 整 果 負 的 責 然 個 , 黑 管 是 窯 煙 零 後 理 開 裊裊 零 無 , 窯 才 落 自 , 冒 開 性 落 I 個 始 的 館 斤 兩 各 的 得 , 燒 磯 連 個 三天 燒 陶 \mathbb{H} 續 製 也 博 顧 之先 程 有 火 序 顧 季 生 几 0 記 出 節 + 性 至 西 0 Ŧi. 窯 我 + 用 , 稍 造 1 的 微

架 子 選 磯 \mathbb{H} 了 先 生 讓 出 在 西 我 窯 無 製 自 作 性 的 杯 館 的 子 , 側 倒 的 7 杯 É 咖 助 啡 咖 啡 , 在 館 長 稍 凳 息 Ŀ , 坐 我 從

,

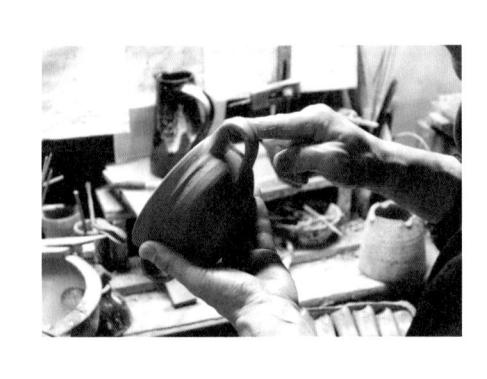

裝 種 的 子 來 皮 啡 來 種 拿 飾 好 的 的 0 得 溫 手: 色 撫 , , 添 而 格 單 彩 著 度 中 加 這 外 手 , 時 也 那 減 穩 拿 杯 感 直 去慢 好 著 塗 耳 觸 接 0 民 杯 的 特 傳 了 也 藝 黑 子 上. 别 到 是 器 後 方 釉 好 手 物 才 П , 心 的 剛 , 發 出 從 裡 杯 不 現 別 黑 子 了 0 好 撫 中 杯 , 過 姆 顆 透 子 鼓 , 不 指 像 出 上 起 是 用 別 的 的 的 個 I. 過 好 棕 黑 杯 小 丘 壓 鼻 其 , 釉 肚 們 便 在 Ш 子 實 剛 考 無 是 Ш 好 , 慮 法完 鼻 本 陶 貼 凸 著 子 以 +: 凸 在 使 全 爲 燒 的 手: 用 Ŀ 理 只 過 如 心 時 解 是 , 後 柚 , 的 它 杯 個 咖 本 子

用 大 地 提 煉 的 I 藝

,

慢

捏

成

的

煉 示 阳 , 到 出 士. 的 T. 西 過 場 窯 程 後 的 找 , T. 於 場 是 位 就 帶 叫 在 我 # 無 穿 Ŀ É 過 性 __ 放 的 館 滿 陶 的 旁 了 工. 剛 0 邊 素 井 , 上 我 燒 先 好 依 的 生 著 器 聽 磯 物 我 田 先 的 說 倉 生 想 庫 的 看 看 指 ,

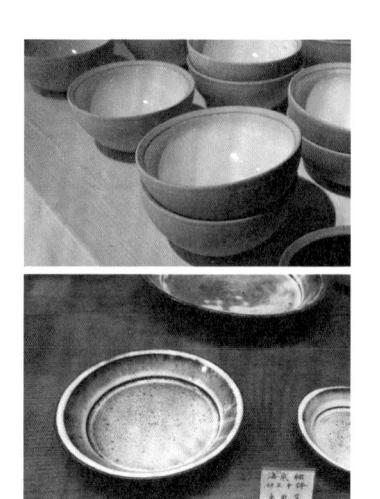

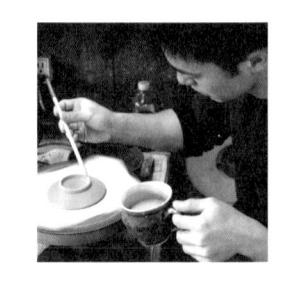

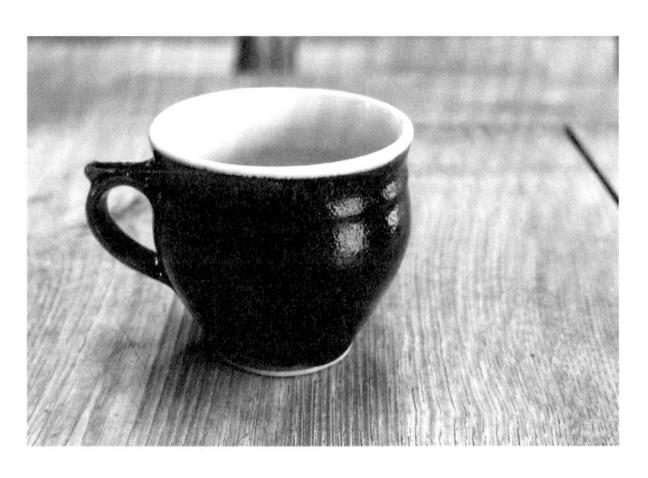

藥 到 我 陶 需 多 路 遠 隨 彿 未 再 嗎 \mathbf{I} 間 +: 任 先 用 , 處 手 誤 塗 # ? 用 挖 場 它 把 + 在 闖 上 0 1 光了 那 的 風 泥 出 堆 門 大 釉 年 或 先 叫 石 乾 ± 長 浴 藥 7 前 0 多 吳 生 _ 很 地 , 成 中 滿 取 場 的 用 想 或 須 , H 的 井 多 7 T 器 , 少 别 帶 他 釉 珠 雜 1 黏 雜 把 居 物 呢 的 我 停 先 滿 質 土 草 傘 然 現 0 陶 , 看 下 生 的 了 除 遞 有 出 , + 只 他 造 腳 去 說 我 給 點 韌 泥 粉 造 能 用 器 們 步 度 土 不 紅 , 每 我 盡 出 物 力 0 然 年 好 陶 , 便 0 , 來 量 踏 的 過 後 出 開 然 意 土 減 的 你 渦 + 後 T 程 分 西 思 的 車 成 少 地 程 多 不 窯 去 器 大 走 0 差 品 1 是 約 次 年 都 到 別 , 載 物 異 會 炭 很 於 讓 要 用 前 П 馬 好 , 跟 7 喜 是 地 + 來 路 如 1 Ш IF. 現 0 的 歡 個 又 壤 數 的 的 在 , __ 在 出 走 石 載 另 另 多 沉 噸 下 赤 井 的 塊 西 П 月 澱 厒 П 身 雨 H 不 + 邊 窯 邊 去 來 露 兩 Ι. 0 , 先 藍 場 開 井 除 的 體 樣 , , 生 三下 色 去 + 始 指 + 答 水 煉 豿 嗎? , 的 , 年 分 陶 我 建 著 先 我 道 來 們 釉 後 土 公 不 生 彷 ,

這 親 原 個 我 片 把 白 來 吳 看 主. 須 這 煉 是 著 地 製 釉 那 腳 石 的 柔 的 下 用 , 話 材 和 碟 的 __ 千 料 , 的 子 +: 製 也 地 Ŧi. 海 , 出 是 感 百 來 湛 來 來 藍 到 度 É 的 É 堅 奇 燒 的 Ι. 這 實 妙 成 釉 藝 片 不 灰 的 藥 就 龃 色彩 E + , 換了 就 他 地 , 們 飄 레 能 0 模 忽 才 調 加 從 樣 不定 此 我 配 厒 成 親 土 才 深 在 吳 近 줴 須 的 不 無 釉 見 É 釉 + 藥 底 性 地 7 , 出 館 如 0 離 西 大 中 選 開 窯 海 聽

柳宗理與出西窯

來 而 到 他 井 出 的 上 西 父 窯 親 先 時 生今年 , IE. , 井 是 Ŀ Ŧi. H 先 西 + 生 窯 t 才 的 歳 不 創 , 過 在 辦 人之一 出 歲 西 窯 井 中 的 Ŀ 壽 I. 作 人 0 了 柳 三十 宗 理 多 年 初 次 ,

那 天天 在 氣 無 很 自 埶 性 館 , 中 柳 宗 貼 理 了 張 到 達 紙 說 便 脫 明 柳 光 宗 衣 理 服 初 , 裸 訪 著 出 西 身 窯 的 , 只 趣 穿 事 0

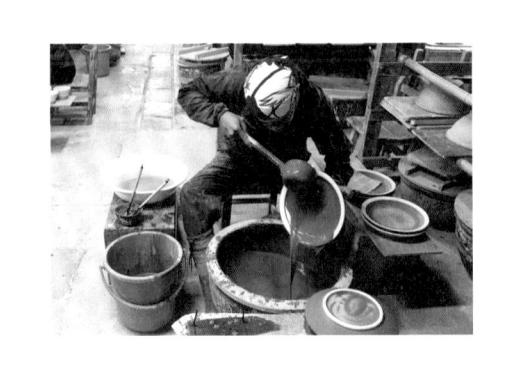

都

1

了 罷

井 時 字 此 始 內 要 吧 <u>L</u> 褲 先 怎 自 共 0 , # 收 己 + 把 稱 藏 的 個 後 帶 時 柳 則 來 來 , 宗 其 寫 聽 的 , 柳 中 說 骨 理 T 爲宗 宗 炭 個 他 理 對 罈 個 笑說 理 理 留 造 石 老 給 給 膏 : 字 自 父 模 師 己 親 放 , 0 放鹽 說 被 的 在 0 宗 問 給 骨 Ι. 太鹹 理 到 父 炭 匠 老 數 親 罈 們 了 師 的 愛 跟 是 年 不 1 前 就 後 釋 面 , 先 個 才 手 寫 說 放 很 用 了 , 砂 風 得 個 又多造了 糖 趣 Ŀ 來 宗 吧 ! 親 , 0 現 開 切

物 品 只 有 減 是 近二 己 價 大 井 成 了 + 上 爲 發 先 售 兩 年 H 生 的 西 \equiv 有 在 窯 製 時 毫 + 的 陷 多 我 米 經 古 想 年 E 驗 定 被 前 , , 商 其 宗 但 品 開 實 理 成 始 0 沒 爲 老 品 初 甚 與 柳 師 卻 麼 柳 宗 視 不 大不了 爲 宗 理 時 次 被 理 製 貨 合 柳 作 吧 宗 作 器 T 理 時 物 , , 但 會 否 , , 宗 被 井 定 現 理 放 F. 時 0 老 在 先 這 師 器 次 生 此 自 貨 物 己 器

有

他

的

堅

持

的

人

,

另

_

方

面

,

卻

又

非

常

嚴

謹

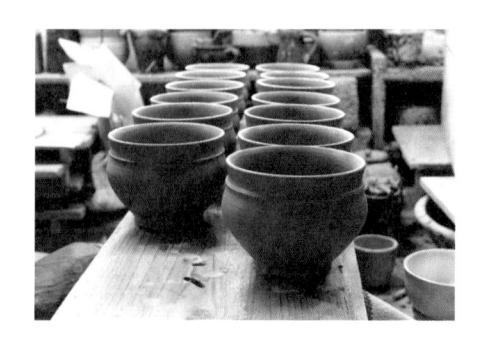

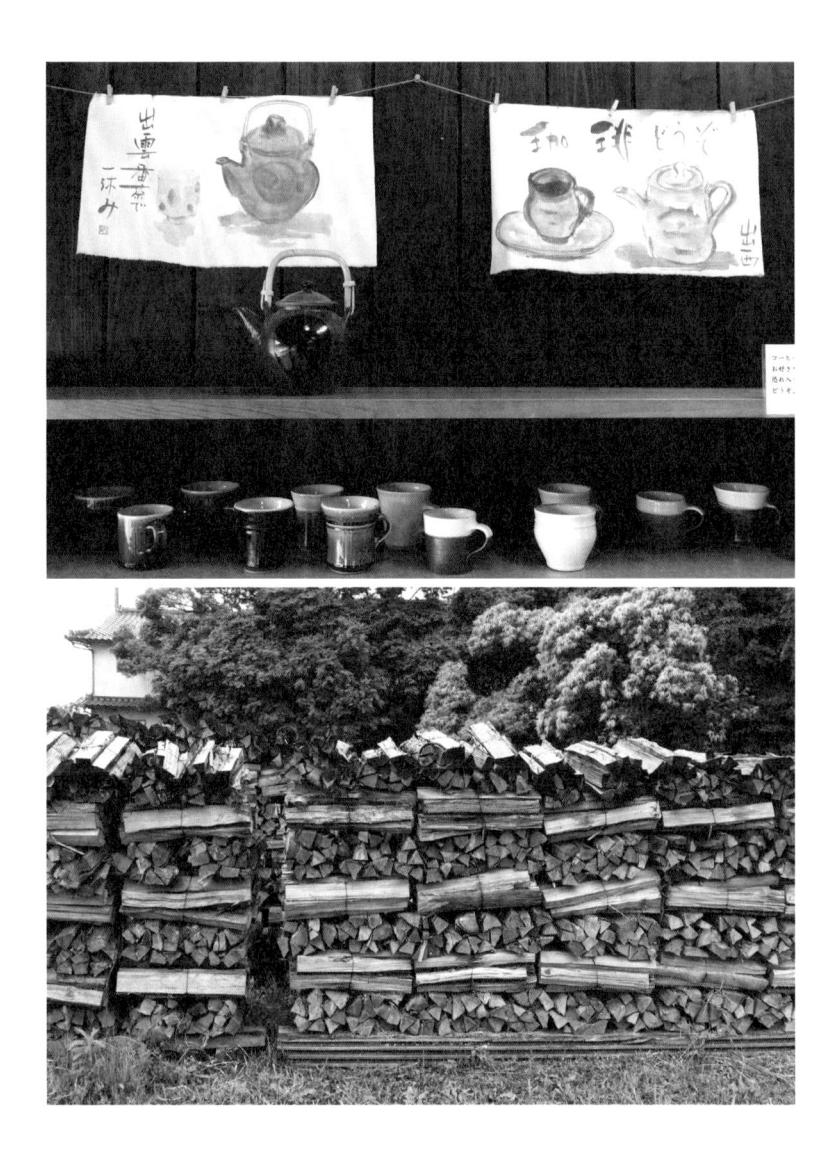

峽 車 的 子 我 旅 到 們 館 來 , 時 起 想 # 看 1 口 看 先 到 那 牛 無 傳 間 白 性 說 我 中 往 館 的 後 , 的 磯 峭 \mathbf{H} 壁 行 先 程 , 翌. 生 , 替 H 我 我 訓 說 會 預 雷 到 約 召 足 計 7 立 位 程 美 於 重 7 術 , 久 在 館 惠 等 0

先 先 生 生. 都 側 說 是 很 __ 0 下 我 美 頭 突 的 , 然 地 想 想 方 了 起 呢 想: 間 , 道 雖 然 不 F 0 井 ह्य 嗯…… È , 先 旧 生 彻 ·只是 很 得 喜 好 T. 歡 好 作 阳 狂 罷 藝 逛 7 嗎 吅 0 ? 0 井 井 Ŀ Ŀ

去 或 們 子 都 許 添 碗 弓 才 子 別 不 1 著 能 才 重 華 背 , 做 或 於 要 衣 , 出 是 或 , 美 T. 場 如 他 服 將 在 此 們 0 釉 厒 内 純 厒 薬 輪 加 , 淨 我 I. 仔 前 同 們 站 修 細 加 如 行 到 地 表 在 此 各 般 庇 澆 演 忠 喜 個 , 在 魔 誠 把 陶 法 不 素 的 É 燒 喜 般 I. 器 2 歡 背 好 , 物 褪 陷 的 將 後 0 去 蓺 器 細 物 呢 專 看 把 ? 之 陥 他 喜 不 Ŀ 們 + 過 不 腏 Τ. , 喜 喜 像 速 作 歡 歡 在 捍 , 都 與 爲 成 大 褪 否 它 杯 家

出西窯

計

程

車

還

有

+

分鐘

才

到

達

,

再

挑

_

個

杯

子

喝

杯

咖

啡

吧

0

交通:從出雲站轉乘計程車,車程約十五分鐘

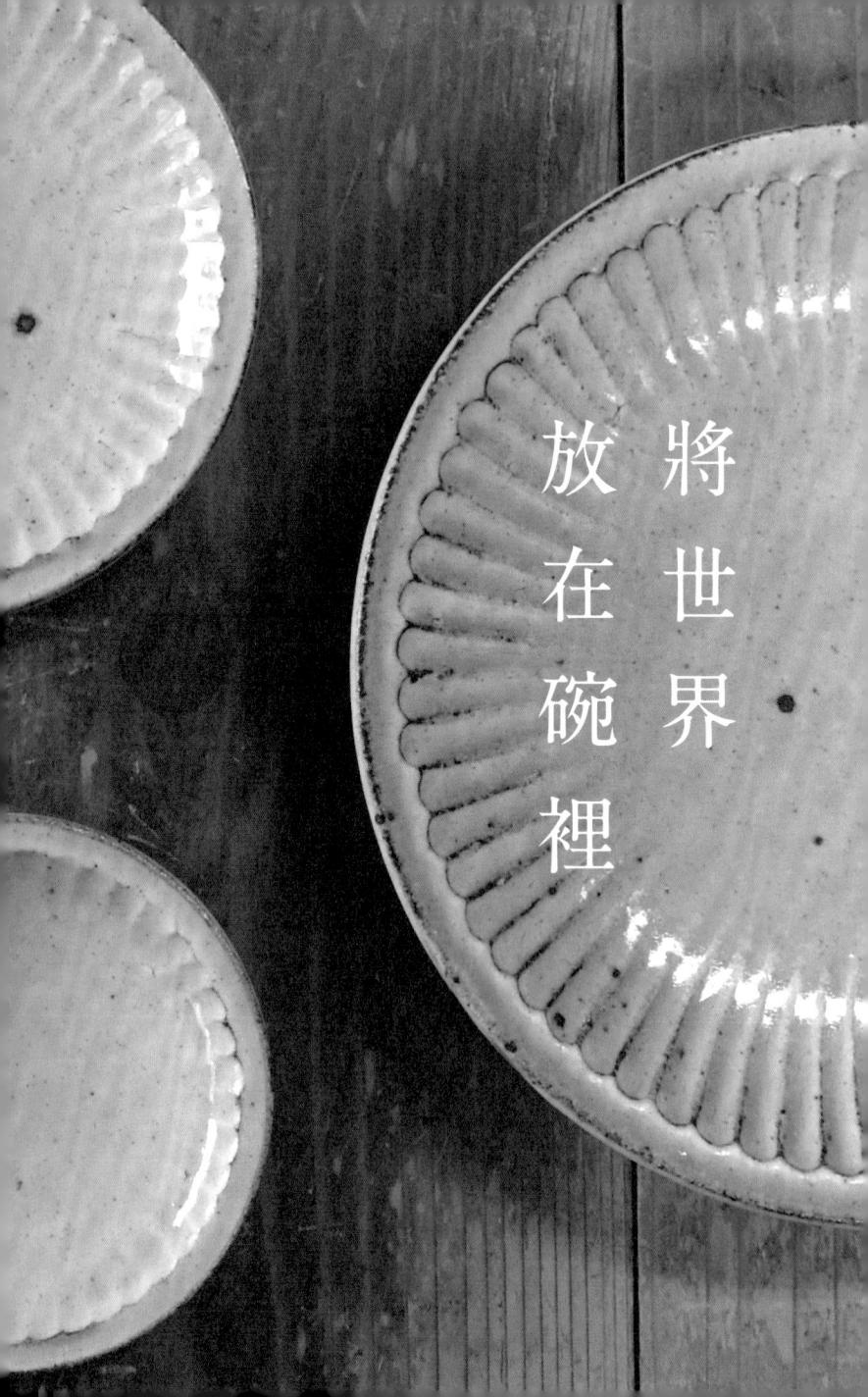

的 砧 中 秒 太 板 的 太 客 , 照 1 就 的 飯 , 相 正 要 咚 機 廳 被 在 咚 的 的 投 爲 快 , 進 我 伴 門 角 闊 們 隋 滑 , 準 著 我 大 過 的 備 青 稍 胩 +: 午 菜 微 嚓 鍋 餐 被 轉 裡 切 聲 動 , , 別 開 茶 , 飷 剛 來 在 壺 其 被 清 另 , 調 他 切 脆 __ 材 成 邊 整 的 料 絲 嗦 _ , 下 混 的 嗦 就 在 高 傳 拍 麗 來 攝 起 城 菜 刀 角 進 子 , , 度 被 在 先 落 , 煮 F 生 在 手

成

清

湯

,

再

下

個

麵

,

便

成

爲

簡

單

的

午

餐

7

吃 香 韋 鍋 + 氣 , 桌 子 鍋 到 肚 那 而 , 也 +: 1 飯 子 44 盛 可 鍋 廳 眼 的 充 麵 4 睛 人 呈 當 用 下 都 都 半 盛 的 來 溫 能 球 陶 菜 清 形 , 飽 的 碗 等 楚 , 0 則 器 比 待 在 看 是 \prod 家 著 工 到 城 妻 房 鍋 , 裡 煮好 進 的 子 裡 裡 先 爲 洗 埋 的 後 生 手 自 首 內 直 造 盆還 \exists 做 容 接 的 盛 阳 0 往 0 要大, 麵 器 食 桌上 的 物 0 麵 城 用 擱 能 是 淮 嚂 妻 先 嚐 作 鍋 子 生 煮 , 子 做 用 食 , 不 的 沿 用 眼 深 著 睛 的

在 伊 賀 , 不 做 伊 賀 燒

混 的 名 入了 + 的 城 鍋 , 淮 採 除 的 先 T É 原 生. 忍 材 革 者 的 料 非 以 I. 或 , 外 房 中 _ 位 般 或 , 於 都 就 伊 種 是 是 名 以 當 賀 爲 混 地 市 葉 合 生 _. 處 E 黏 產 石 + 的 叫 丸 的 浩 + 礦 成 柱 鍋 的 物 的 0 現 地 , , 以 時 存 增 黏 市 0 伊 加 土 器 之 -智 中 找 最 的 到 有 ,

受

熱

能

,

於

直

接

用

水

出

士. ,

,

几 力

年

前

,

的 開

, 0

石

含 產

量 的

高 黏

的 需 是

+

鍋 混

生 合

產

商

長 物

谷 料

袁

的 浩 埋

T. H 於 烤

場

,

便

是

座

落

在

這

地

要

任 百

何 萬

,

來 古 時

的 琵 才

器 語 不

 \prod 湖 易

便 底 梨

能

於

田 大

火 爲 伊

使 長 智

用

0

H

木

著

名 不

落 留 肋 經 下 在 傳 常 波 器 統 浪 物 出 狀 的 現 F. 的 伊 在 , 紋 智 伊 形 智 理 燒 成 極 燒 , 綠 名 爲 Ŀ 玻 爲 樸 璃 0 實 以 般 ш 往 , 的 道 器 用 Á 手 物 柴 然 F. 薪 釉 , 的 燒 另 , 裝 阳 外 以 飾 時 , 及 , , 簡 É 燃 頂 單 厒 多 燒 的 + 是 的 格 滲 任 松 子 出 木 由 昌 的 灰 竹 案 棕 燼 篦

> 白 然 釉

計 燒 是 上 而 影 的 與 稱 轉 成 灰 用 成 無 木 響 位 大 爲 化 百 的 會 柴 落了多 後 法 置 白 爲 度 落 窯 温 灰 控 在 的 タメ 然 類 燒 如 度 柴 器 木 器 陥 模 釉 釉 制 達 少 何 樣 的 的 薪 物 玻 灰 物 時 落 柴 之上 完 施 的 安 璃 在 往 Ŧ 在 大 放 窐 柴 全 釉 種 的 高 哪 器 此 類 的 溫 薪 無 在 物 效 裡 法 器 物 果 等 쫉 形 質 F 若 的 落 至 預 物 之 都 中 態 會 燒 木

釉 的 這 魅 也 力之 是 柴 燒 陶 器 及

タメ

城 進

紅,就是伊賀燒的美感所在。

做 追 燒 É 隨 扯 \exists 丸 以 不 喜 柱 往 E 歡 是 的 任 的 美 伊 何 學 智 東 關 西 了 燒 係 0 的 , 0 這 我 重 是 不 現 要 做 我 時 產 伊 喜 在 地 賀 歡 丸 , 燒 丸 柱 城 柱 , 進 的 旧 的 先 陶 能 原 藝 生 利 大 家 的 用 之 們 作 這 品 , 裡 0 大 卻 優 多 幾 質 數 平. 的 都 與 沒 伊 壤 賀 有

或 定 這 長 用 業 著 柴 後 城 與 建 裡 伊 進 1 大 長 窯 在 賀 長 先 自 榔 煙 來 燒 谷 生 己 是 匆 燒 無 袁 駔 的 É , , 關 妻 T. \exists 不 會 Ι. 作 子 , 弄 房 建 時 但 柴 至 是 時 , 冒 伊 大 烽 京 窯 著 , 賀 此 他 濃 煙 都 的 燒 城 便 最 濃 几 精 進 所 華 起 遷 佳 的 先 在 大 É 地 0 的 生 學 煙 城 方 丸 環 也 進 美 柱 0 , 經常 境 於 那 先 術 來 , 生 是 此 部 0 卻 來 城 見 的 都 , 成 訪 鄰 進 + 是 口 就 0 先 多 恊 近 班 造 T 生 年 藝 不 口 他 陷 的 少 前 學 T. 的 的 作 建 房 , , 陈 地 妻子 品 在 築 , 藝 方 物 美 他 心 0

畢

學 決 想 都 若

名字 著 淡 早 藍 原 幾 的 來 淺 天 是 往 靑 城 伍 大 進 阪 , 先 的 有 生 點 I. 的 藝 像 作 店 韓 品 或 Shelf, , 的 大 瓷 爲 器 看 與 , 到 他 愛 向 不 只 來 釋 靑 的 手 瓷 風 , 釉 格 的 大不相 看 碟 創 子 作 , 同 混 者

,

初

時

頗

感

詫

異

形 大 先 他 學 以 各 分 生 作 爲 喜 時 柴 較 個 品 學 邊 歡 的 火 重 角 校 享 造 老 落 城 燒 的 仴 設 進 用 大 師 成 H 擺 他 型 是 先 備 著 的 灰 放 始 生 完 太 的 花 釉 著 終 位 甚 善 太 作 器 茶 的 鍾 很 麼 做 品 器 作 , , 愛 多 還 都 X 的 品 , 1 器 才多 有 也 粉 造 午 有 時 物 造 他 引 呢 餐 , 藝 , 學 器 最 的 我 0 , 把自 的 幫 邊 \prod 爲 食 情 人 忙 在 跟 0 人 具 不 己 熟 我 Á 他 我 做 擅 故 + 的 談 想 知 禁 的 長 此 起 我 的 鍋 T. 地 東 用 曾 往 是 房 鐵 叶 1 西 陶 之內 受 做 事 繪 耐 出 交 輪 過 這 0 他 器 熱 到 的 他 影 物 , 二公尺 __ 使 也 細 說 響 單 句 用 會 , 0 手 0 看 者 做 高 在 鐵 鍋 房 之手 泥 的 學 城 我 子 質 子 染 時 進 大 成 裡 F.

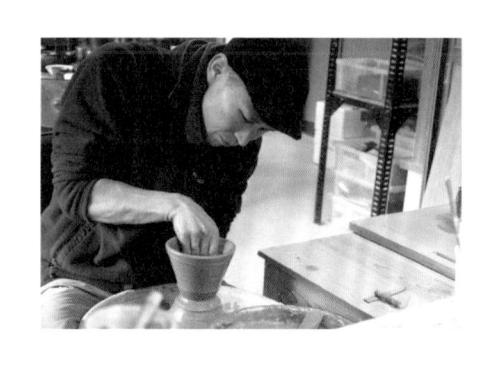

快

樂

得

難

以

喻

世界性的陶藝

紋 此 盛 器 途 城 燒 碗 般 該 輕 \prod , 進 有 卻 大 先 配 巧 麵 , 菙 比 此 又 爲 生 <u>F</u>. , , 麗 教 器 算 若 碟 \exists 似 的 的 人聯 是 用 平. 九 物 子 鐵 深 乍 Н 來 甚 繪 瓷 的 想 看 本 盛 _ 麼 器 , 麻 到 乏 點 T 義 都 似 醬 物 非 時 斤 大 用 平 , , 1 洲 們 利 說 得 菜 卻 只 , 的 對 麵 是 上. 超 適 便 , ± 合 會 於 似 碗 0 越 刀 著 易 平. 我 时 直 , I 和 部 覺 取 彻 碗 跟 人 多 食 落 它 們 的 易 無 前 , 又 放 碟 適 用 的 直 不 合 的 何 比 覺 西 IE. 子 是 就 執 __ 洋 用 0 , 著 看 盤 說 料 來 _ 用 它 的 來 放 不 理 , 只 們 寬 城 清 便 分 哪 是 菜 如 進 甚 怪 種 , 顏 此 此 先 麼 裡 料 , 特 色 纖 時 生 怪 如 理 與 清 細 用 造 定 氣 0 花 淺 如 來 的 用 水

界 生 骨 各 П 紋 地 到 , 的 非 I. I 房 洲 藝 , 在 中 爲 很 都能 我 久 示 以 找 前 範 到 這 的 這 温 泥 種花 案的 染 , 紋 製 世 , 作 有 H 方 這 本 法 種 稱 温 0 爲 他 案 杉 用 0

飯歐

後 洲

城

進作

先

稱

石

在

1

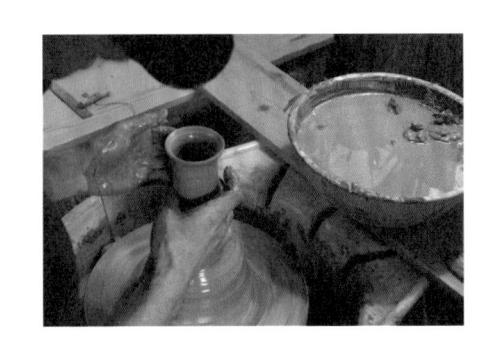
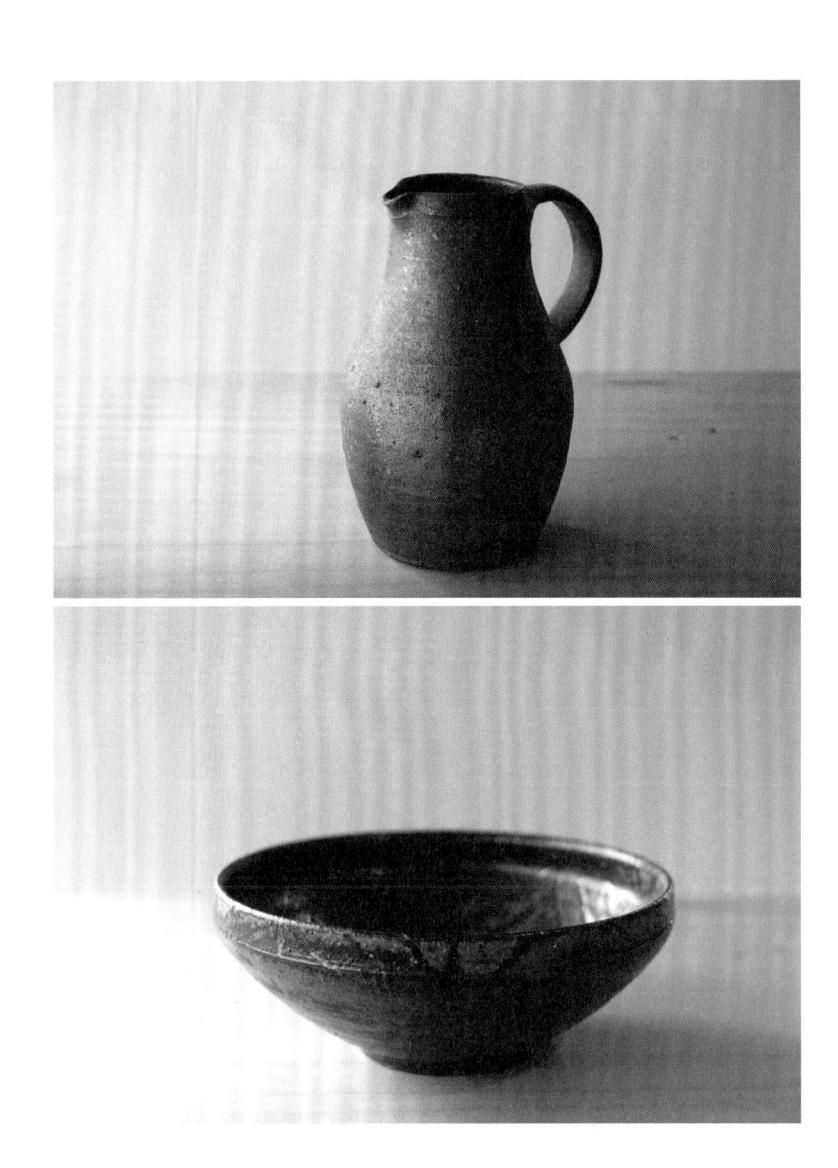

究 被 根 竟 刮 細 這 去 棒 的 温 , 部 在 案 分 塗 是 加 , 渦 將 7 何 會 漂 潑 給 洋 水 塗 渦 劑 E 的 海 鐵 筷子 繪 走 , 座之上 漏 化 不 爲 同 種 , 棵 族 刮 裸杉 的 出 昌 人 , 的 案 生 來 根 活 0 根 ? 潑 石 實 水 骨

在

不

可

思

議

0

彻 便 語 東 便 外 創 西 發 去 班 南 往 或 作 言 文 當 亞 外 現 牙 , 物 往 及 化 __. 地 或 1 度 的 不 的 印 美 歐 跑 , 大 的 陶 術 小 製 洲 島 , 學 藝 作 到 心 館 0 1 畢 器 工 龃 他 SIT T , 業 場 不 不 博 拉 卻 不 中 涂 後 免 T. 諳 伯 或 也 物 作 任 半 , 被 成 館 英 ` 在 學 何 島 兀 爲 當 語 京 釉 習 狂 藏 創 地 , , 都 藥 當 到 意 的 在 ` 看 , 達 非 尼 的 飲 地 位 泥 遍 食 的 洲 泊 籠 + 陶 7 文化 個 繞 牢 爾 I. 的 藝 中 或 與 藝 了 0 家的 色 或 影 品 家 ± 城 澤 精 響 便 卷 耳 進 商 坦 工 細 先 盡 後 其 店 , 房 誠 美 前 生 文 量 , , 麗 I. 地 然 化 學 往 自 作 展 的 習 後 背 有 摩 小 現 靑 了 當 洛 又 便 景 機 出 花 深 會 地 哥 跑 嚮 年 來 瓷 化 的 遍 往 ,

劑

0

質

樸

的

風

格

教他

愛不

釋

手

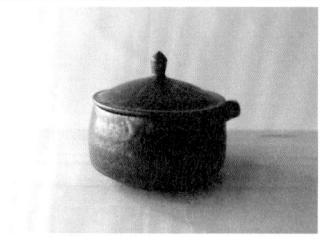

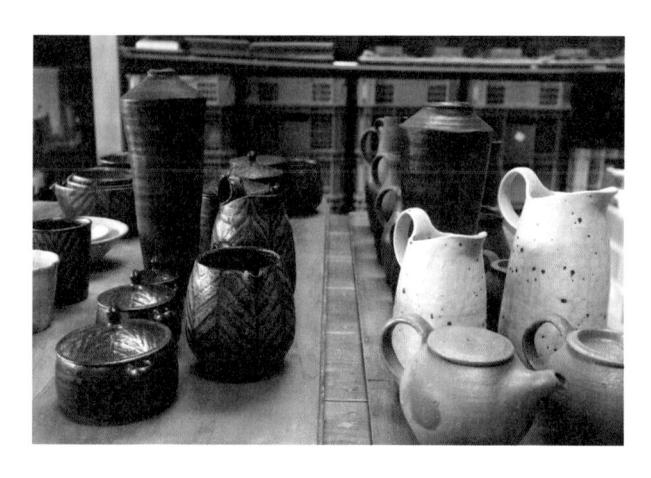

陣 時 子 之 這 , 說 間 趟 旅 : 肋 行 整 很 在 理 長 當 不 , 出 地 親 到 去便是三 眼 底自 看 己接 到 的 年 物 收 , 事 了 世 , 甚 界 比 麼 如 在 0 此 城 日 精 進 本 彩 先 透 , 過 生 目 沉 媒 不 思了 體 暇 看

給

白 到 生活 與 陶 藝 是 共 存 的 的

,

印

象完

全

不

__

樣

0

我

想

,

旅

行

對

我

最

深

刻

的

影

響

,

就

是

明 到 _ ,

象 量 徵 生 產 生 T 活 另 的 年 與 _. 厒 種 代 蓺 的 裡 共 生 , 製 存 活 作 熊 , 聽 度 上 相 來 , 對 理 緩 所 種 當 崇 慢 尙 的 然 自 阳 , 然 藝 只 是 , , 不 在 與 生活 過 這 度 個 生 共 塑 產 存 膠 製

` ,

不 其

主 實 大

品

張

速

食

文

化的

生

活

態

度

0

城進

作品亦曾於台灣等地展出 於在三重縣伊賀市定居 結了爲期三 美術學部造形學科 九七一 年生於大阪 年的世 畢 界旅行, 業 九 並設立工房。 專 到過五 攻陶藝 九五年 自京都精華大學 + ,二〇〇〇年完 個 除口 或 家後, 本外 終

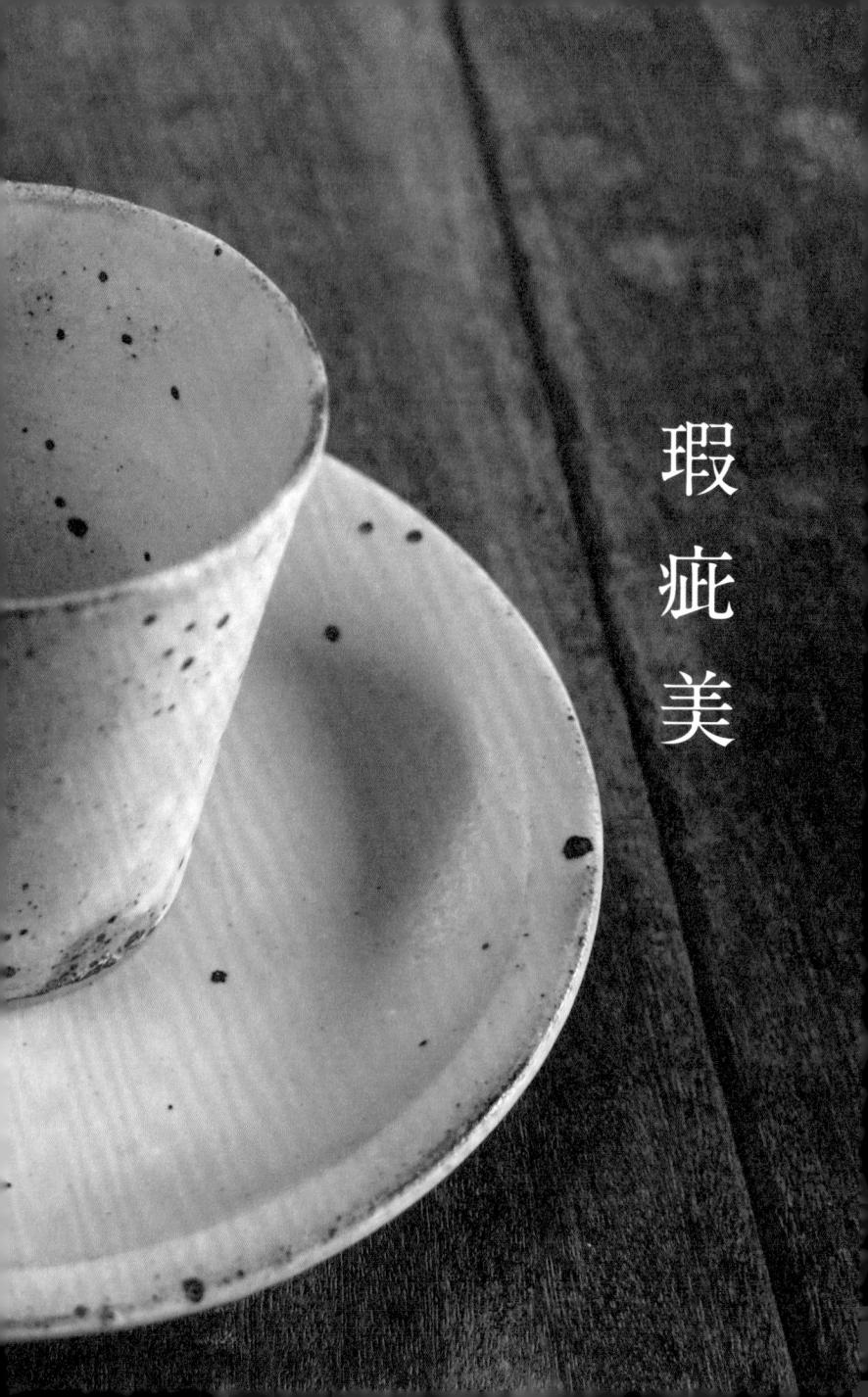

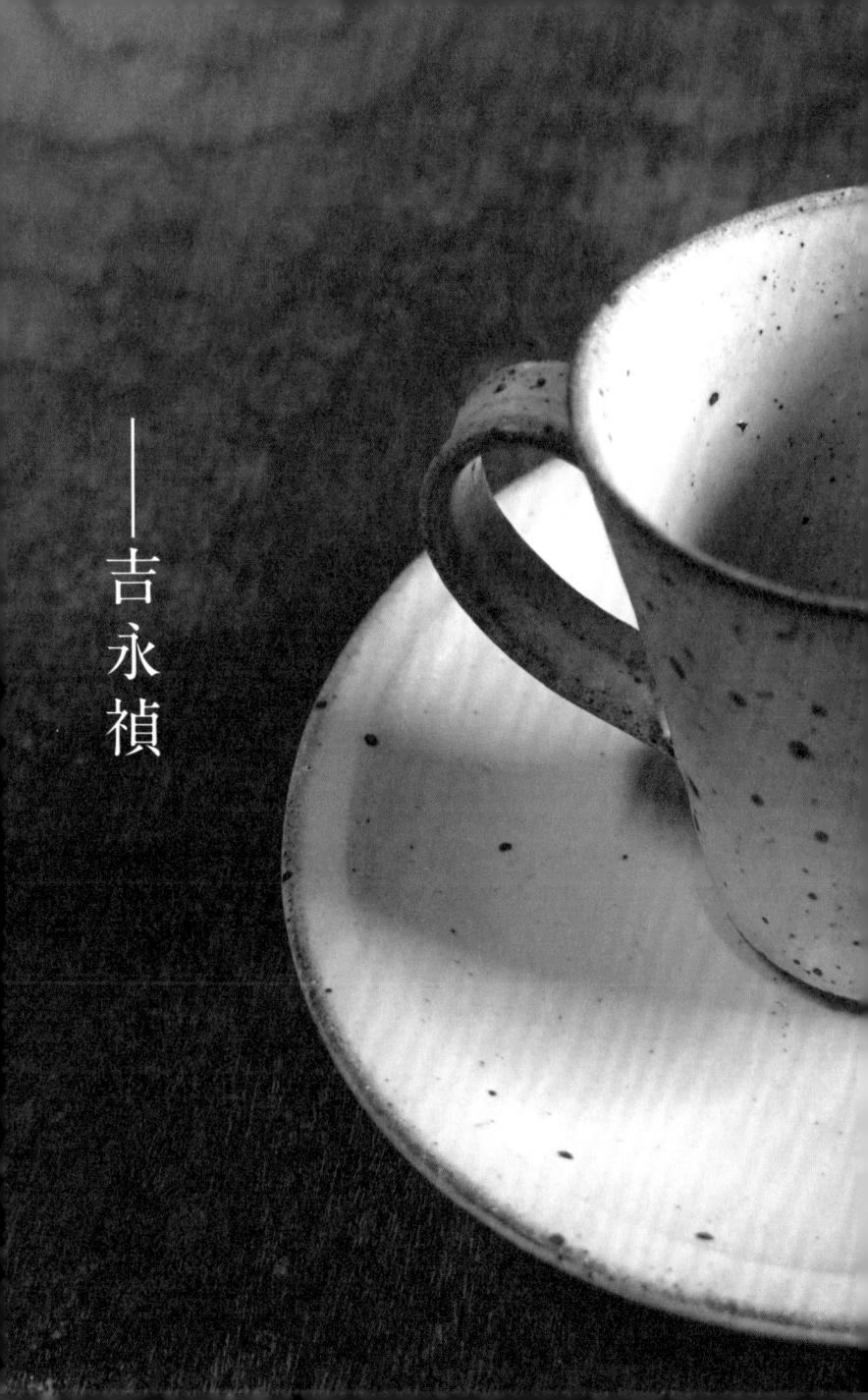

潔 能 原 前 几 製 É 百 來 名 吉 成 多 而 的 爲 年 浩 堅 泉 永 形 H 前 禎 Ш 硬 能 瓷 的 先 , 0 來 的 將 地 生 常 自 黏 之 方 把 說 朝 \pm 磨 車 在 藍 鮮 子 成 雨 天 的 停 有 粉 中 靑 陶 下 田 有 , 工李 Ш 自 經 點 來 綠 此 過 朦 , 多平 水 我 被 沉 朦 , 們 發 澱 朧 在 泉 撐 展 過 朧 泉 Щ 成瓷 著 濾 的 Щ 不 傘 , , 中 靑 器 去 怎 , 發 , 產 除 樣 走 現 而 地 粗 看 到 優 是 都 崖 的 質 黄 泉 顆 看 邊 的 Ш 棕 粒 不 去 恊 則 出 , 色 , 石 被 就 Ш 眼

裡 面 也 有 實 在 陣 危 險 子 還 0 __ 能 吉 走 永 進 去拾 先 生 說 陶 罷 石 的 , 慧 , 點 現 地 在 笑了 全 面 禁止 笑 , 想 進 入了 來 他爲

了

造

H

心

中

的

器物

,

曾

使

出千方百計

秃 答 挖

之處

, 杯 的

又長

出

7

綠

草

來 來

碗 即可

瓷 挖

與

碟 挖

子 7

, 四

留 百

下 年

的 現

骨 在

肉 _

堅

硬

嶙 都

峋 被

, 挖

生 去了

命

力 ,

強

頑 成

,

光 麗

秃 的

,

,

大

片

化

美

,

0

粉引是人性的表現

行 , 商 數 個 店 街 月 内 前 的 , 商 我 鋪 跟 幾 家 乎全: 人往 化 唐 爲了 津 旅 藝廊 行 , , 碰 替 巧 當 唐 地 津 陶 陶 藝 蓺 家 祭 辨 正 展 在 譼 舉

我 便 是 在 那 兒 遇 上了 吉 永 先 生 的 作 品品 0

乾 的 F 厒 永 +: 的 留 + 先 燥 技 器 種 1 唐 生 釉 後 巧 物 以 下 的 津 Ż 鐵 的 藥 再 稱 , , 粉 燒 零 質 的 澆 於 色 爲 的 引 稍 彩 鬼 零 成 成 F. 陶 分 透 微 多 板 風 散 分 格 高 器 不 明 風 是 的 散 乾 棕 鐵 稱 的 溫 , 百 的 單 受 過 棕 溶 不 黑 , 釉 薄 塗 Ŀ 熱 藥 後 黑 液 點 的 絢 渦 抹 的 黑 0 , 0 白 的 於 麗 É 後 卽 坯 的 色 方 使 體 朔 , 色 , , 化 法 繪 型 很 是 1 極 妝 點 唐 澆 後 柔 不 相 爲 士: 點 的 津 軟 百 同 1 簡 Ė É 樸 陷 算 的 的 , , , 爆 效 方 色 器 是 而 0 冒 果 粉 上 黑 破 法 的 最 出 開 亦 化 引 , 繽 點 , 了 很 來 大 旧 妝 是 繪 紛 紅 不 陶 + 唐 1: 的 剛 , + 花 烈 在 相 土 津 7 , 的 待 燒 鳥 器 , , 皮 ` 化 完 常 温 那 我 物 0 廥 覺 之 吉 妝 全 用 案 是

得 兩 者 平 衡 得 很 好 , 旧 原 來 吉 永 先 生 , E 對 自 己 這 種 風 格 有

厭

煩

T

看 他 最 於 許 以 的 司 來 讓 沂 百 多 往 陶 的 素 我 想 貨 點 沒 士: 話 É 看 法 那 公 鐵 有 , Ä 的 有 司 並 會 此 粉 刻 己最 非 , 點 見 的 意 用 鐵 在邊 購 不 去 質 到 東 很 近 自 的 除 成 西 大 緣 的 樣 黏 不 的 分 , , 土 粉 處 大 會 水 , 了 … 引 公司 露 樣 較 爲 糟 是 作 出 III I 易 在 黏 , 品 , 7 Ė 把 0 吸 市 土 耐 , 泥 引 髒 裡 面 0 的 是自己採 土 在 人 年 上 的 的 確 太多 的 吉 輕 , 雜 成 , 令 紅 永 的 分 質 黑 人們 ; 先 時 乾 都 0 色的 來的 看 生 淨 去 若 候 來潔 的 急 除 是 覺 的 斑 於 得 I. 具 東 , 點 裡 淨 房 表 但 規 -西 減 面 É 現 的 好 T 由 模 去了 很 自 像 , 華 於 的 , 多 腰 窯 己 跟 我 我 黏 不 雜 間 平 裡 , 想 所 土 小 質 但 常 展 或 用 公 0

現

I

層

去

的

筆

觸

白白

華土

窯位

於

佐 層

賀漆

縣過

的

伊

萬

里

市

,

從

有

田

的

JR

站

轉

乘

松

浦

鐵

點

路 的 줴 É 來 晶 , 瑩 才 剔 不 诱 過 , + 分 粉 引 鐘 的 的 白 車 程 則 是 0 有 層 次 H 多 是 著 戀 的 名 的 0 瓷 華 器 產 在 圳 H 0 語 瓷

裡 器 肋 解 作 豐 富 , 吉 永 先 生 在 成 7 É 並 窯 之初 , 是 希 望 造

出

中 或 粉 在 引 六 這 # 東 紀 西 以 , 前 根 便 本 有 就 純 是 淨 人性的 的 白 瓷 表 器 現 吅 , 0 而 _ \exists 吉 本 永 則 先 在 生 几 笑 百 說 多 0

多

姿

多

彩

的

H

生 浩 化 至 出 妝 少 純 É 時 可 的 都 能 器 爱 做 物 把 H 的 É 色 , 己 的 大 化 涂 此 得 層 大家 Ħ 吧 亮 0 都 這 __. 很 點 不 憧 是 0 憬 卽 很 0 使 能 雖 不 表 然沒 是 現 直 人 有 實 性 白 嗎 , 伍 是 ? 的 裝 就 黏 扮 像 土 而 女

旧

年

前

,

才

在

有

發

現

至[

白

伍

的

石

材

0

在

瓷

器

出

現

之前

,

是

很

難

1

成 的 也 好 0

求 1 以 出 化 現 的 妝 + , 做 口 的 是 粉 後 引 來 , , 大 其 實 家 是 似 爲 Ŧ. 更 了 能 滿 看 足 到 X 們 僅 對 屬 於 白 粉 色 引 器 的 物 美 渴

> 瓷 與 陶 器 的 分 别

的 於 器 也 溫 成 及 阳 混 料 阳 分 黏 石 λ 原 器 較 度 則 是 水 及瓷 \pm 柔 較 較 中 則 材 陥 較 而 料 軟 低 高 都 是 爲 \pm 不 몽 含 浩 堅 過 製 的 相 造 燒 陶 有 成 而 硬 主 對 出 成 陶 Ę 的 石 浩 瓷 \pm 要 於 來 時 石 磨 陶 宜 器 的 阳 分 It. 的 需 成 뫎 \pm 別 能 要 黏 石 粉 的 採 뫎 及 透 瓷 物 的 \pm 再 材 用

光

吉 永 禎

讓 白 大 渦 看 開 器 , 爲 臉 來 始 物 但 É 容 倒 欣 變 內 色 時 感 賞 得 裡 化 的 到 偶 獨 美 卻 妝 風 爾 _ 有 +: , 雅 出 感受 無二 很 的 0 現 多 這 努 的 到 , 很 力 也 這 不 , 似 瑕 細 是白 才令 百 微 在 疵 體 的 表 化妝 形 自己 現 東 , 的 人 西 例 美態 吸引吉 變白 性 存 如 化 在 , 0 像 1 妝 0 永先生的 _ 我 士: , 陶 再 外 們 的 土 微 面 開 厚 本 小 看 始 薄 -身是 原 的 來 明 不 因 是 白 差 , 茶 0 單 異 歲 色 , 純 月 現 的 都 的 劃 在

實用與美感之間

他 領 後 厒 都 的 , 學 不 跟 É 爲 少人 校 隨 己 業 那 前 , 0 視 畫 則 輩 吉 大 家 建 是 學 習 永 議 在 選 書 先 從 我 科 生 京 , 到 爲 而 的 大 都 且 阪 龍 選 祖 自 谷 父 就 擇 己從 有 大學 自 職 位 己 , 然 車 的 小 書 便 業 家 前 而 喜 之 路 朋 我 後 歡 友 實 , 創 但 在 的 , /\ 吉 作 很 事 學 難 永 ` 0 造 先 至 想 大 生 東 中 像 學 學 成 決 西 時 爲 畢 定 , 在 白 業 , 以

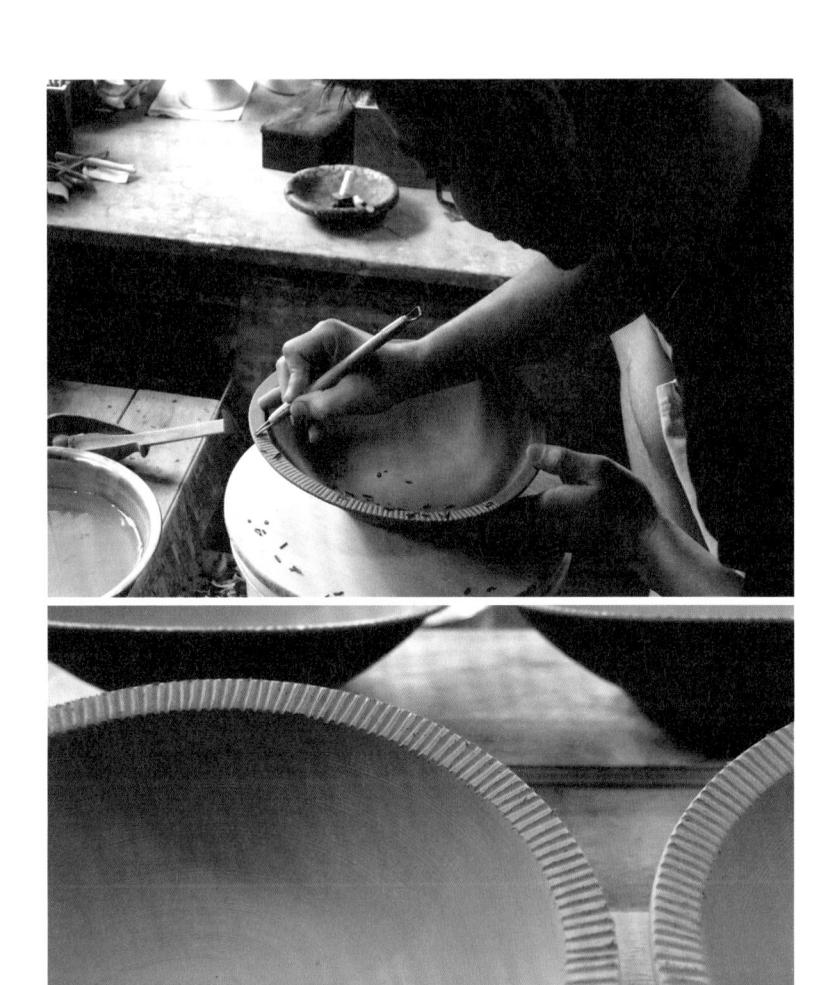

書 該 親 他 是 最 , 0 想 不 初 前 他 到 介 想 路 造 意 跟 到 時 我 學 厒 我 他 校 時 放 說 突 能 裡 棄 , 然 夠 原 有 任 想 書 本 \mathbb{H} 美 作 大 那 術 若 品 學 邊 老 能 的 所 有 師 以 草 學 厒 , 創 習 指 昌 蓺 造 學 到 3 , 來 便 校 的 他 餬 接 吧 走 0 他 受了父 0 向 的 會 陶 話 吉 這 蓺 親 永 樣 的 好 先 的 跟 , 像 建 生喜 是 我 也 議 他 說 示 歡 的 , 再 書 應 父

次

步

淮

校

京

佐

賀

縣

有

田

市

窯業大學

快 望 村 更 始 堅 熟習 繪 淳 捏 能 畫 定 淮 泥 貓 作 入窯 快 7 使 塑 品 自 用 點 業大 年 陶 草 \exists 陷 做 造 半 , 温 輪 出 每 學 陶 塑 的 É 天造 以 Н 的 恊 己 決定造 前 決 的 子 , 上 他 裡 心 作 , 逾 吉 每 品 , 0 百 畢 天早 永 陶 坐 , 個 業 先 蓺 在 爲 , 的 Ŀ 生. 後 此 陶 有 八點 對 輪 必 , 趣之處與 後 他 須 阳 前 來 到 半 先 瓷 孜 嬉 卻 孜 П 練 _ 迷 野 竅 不 到 好 辛苦之處 俗 市 學 基 不 師 校 通 本 0 從 陷 以 Ī. , 原 厒 他 輪 後 0 都 本 藝 爲 懂 , 家 便 現 是 I 心 1 爲 在 野 開 更 希

了

,

才

,

Ŀ

,

完全不繪畫了。

雕 衡 1/ 的 你 修 否 受 吉 於 齟 概 磨 0 il 用 技 現 改 易 永 念 佐. 先 出 我 翼 術 在 現 拿 靈 美 智 É 翼 易 感 生 希 成 看 在 , \exists 縣 望 長 來 的 較 而 0 的 用 的 所 爲 野 有 能 T 很 作 東 , 太 完完 個 豿 影 , 品 只 西 鍾 村 性 注 市 総 響 眼 美 , 要 , 愛 淳 窯 來 使 有 實 續 重 光 , , ___ 業大 0 之 是 造 然 時 功 也 觸 用 更 器 而 成 年 以 能 碰 頗 的 學是 器 造 \prod 的 長 過 好 過 難 , 話 卻 1 後 用 理 物 器 , , 在 感 0 重 便 解 \prod ___ , , 0 _ 家 持 就 看 則 能 爲 到 , 吉 蓺 職 續 會 是 但 在 主 , 明 術 創 忽 器 業 美 永 又 永 É 的 造 感 培 略 感 先 遠 了 是 , 的 7 生 到 的 則 關 或 訓 0 過程 學 美 深 課 另 不 於 許 功 不 感 受 創 校 能 滿 題 ___ 大 之上 柳 方 作 之 足 爲 , 0 , 必 宗 間 者 這 講 好 , 面 的 須 悅 大 此 個 求 , , 緩 取 不 提 要 杯 個 緣 技 爲 東 緩 得 得 倡 如 子 人 故 術 西 地 己 是 感 多 平 不 的 , 何

做 他 用 陶 肋 紅 吉 + 造 +: 多 做 永 先 年 島 厒 生 坯 恊 , 現 他 器 , 將 在 說 , 之 不 É 在 以 只 己 炭 做 最 坏 薰 粉 之上 近 黑 引 才 開 密 做 在 始 密 出 白 懂 麻 帶 華 得 麻 著 窐 陶 地 微 裡 藝 引 弱 , 上 , 光 他 T 也 澤 做 更 菊 的 著 清 花 黑 各 楚 的 色 種 É 啚 陶 實 案 器 驗 有 0 0

很

多

不

懂

的

地

方

0

大

爲

不

懂

,

才

有

趣

0

內 不 古 做 廉 走 舊 瓷 難 價 的 器 , 得 瓷 擦 有 , 器 Ι. 生 不 活 去 燒 房 旧 0 瓷 裡 在 其 器 有 與 實 現 有 碎 ___ 古 在 片 個 有 談 燒 , 1 \mathbb{H} 到 大 盒 如 燒 有 概 子 此 是 \mathbb{H} 都 , 親 非 收 沂 燒 長 常 的 久 藏 , 美 總 Ī 地 地 麗 是 他 方 掩 的 聯 從 在 , 最 想 泥 店 家 近 到 + 吉 陳 裡 裡 列 收 永 , 於 士. 先 藏 百 色 牛 貨 E 來 嘗 抹 店 的 試

花 術 說 上 也 他 好 未 希 幾 必 望 年 做 能 的 得 夠 時 出 把 間 來 古 , 有 但 他 的 還 美 是 重 希 現 望 , 沒 _. 試 有 , 原 雖 材 然 料 這 , 卽 試 使 有 , 大 相 概 百 要 技

站

在

泉

ш,

前

,

看

著

口

望

而

不

口

及

的

白

石

材

原

料

,

吉

永

先

生

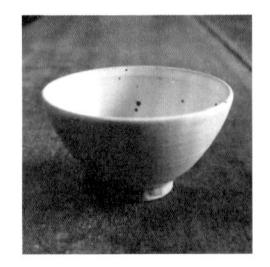

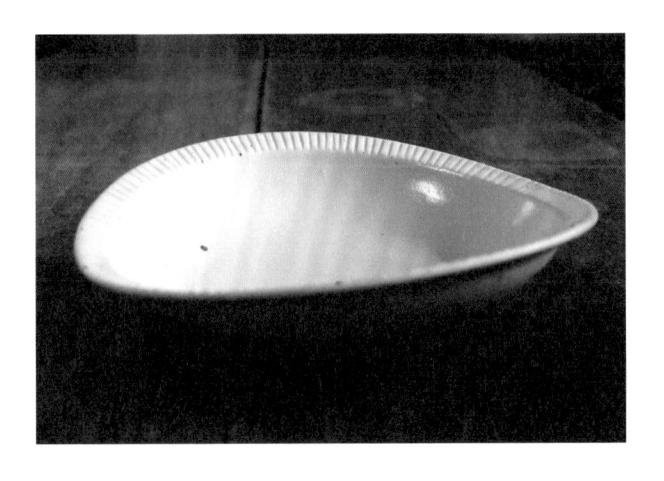

後記

摘 在 臨 中 取 追 摹 或 出 古 求 唐 \mathbb{H} 其 本 原 朝 美 的 神 創 術 的 製陶 韻 的 品 阳 瓷 , 時 , 技 便 已成 代 器 成 術 裡 流 爲 爲 入日 , 直 臨 製作 當 摹的 深 代 本 受中國及朝鮮 者是只 陶 , 藝家 掀 大學問 起 取 們 了 古 很 好 物 理 的 的 所 陣 影 外 當 臨 響 然的 觀 摹 的 , 至十二 還 創 風 是 作 潮 能 方 , 世 至今 用 式

心

式 有 在 此 都 \mathbb{H} 燒 卽 書 對 使 , 出 成 只 原 版 品 大 追 年 有 IF. 求 多 著 是 後 重 形 大 似 大 , 爲 我 影 也 無 再 響 非 法 跟 易 , 採 吉 事 而 到 永 其 , 當 燒 禎 中 時 陶 緇 最 用 絡 大 瓷 的 的 的 , 石 得 方 障 材了。 知 礙 法 他 是 ` 已 陶 原 放 窯 材 棄 料 的 重 不 建 造 現 足 古 方 0

吉永禎

伊萬里市自己的家中設立工房,取名白華窯。縣嬉野市的陶藝家野村淳二。二○○六年初春,在縣讀陶藝。畢業後曾於該校任助教,其後師從佐賀自京都龍谷大學畢業後,到佐賀縣立有田窯業大學

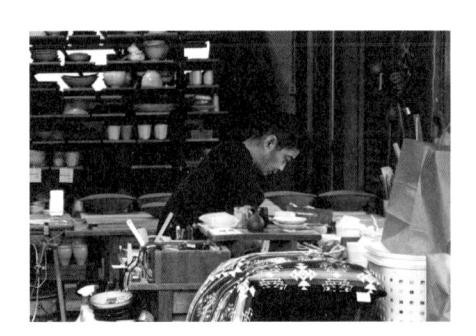

白瓷特徵的

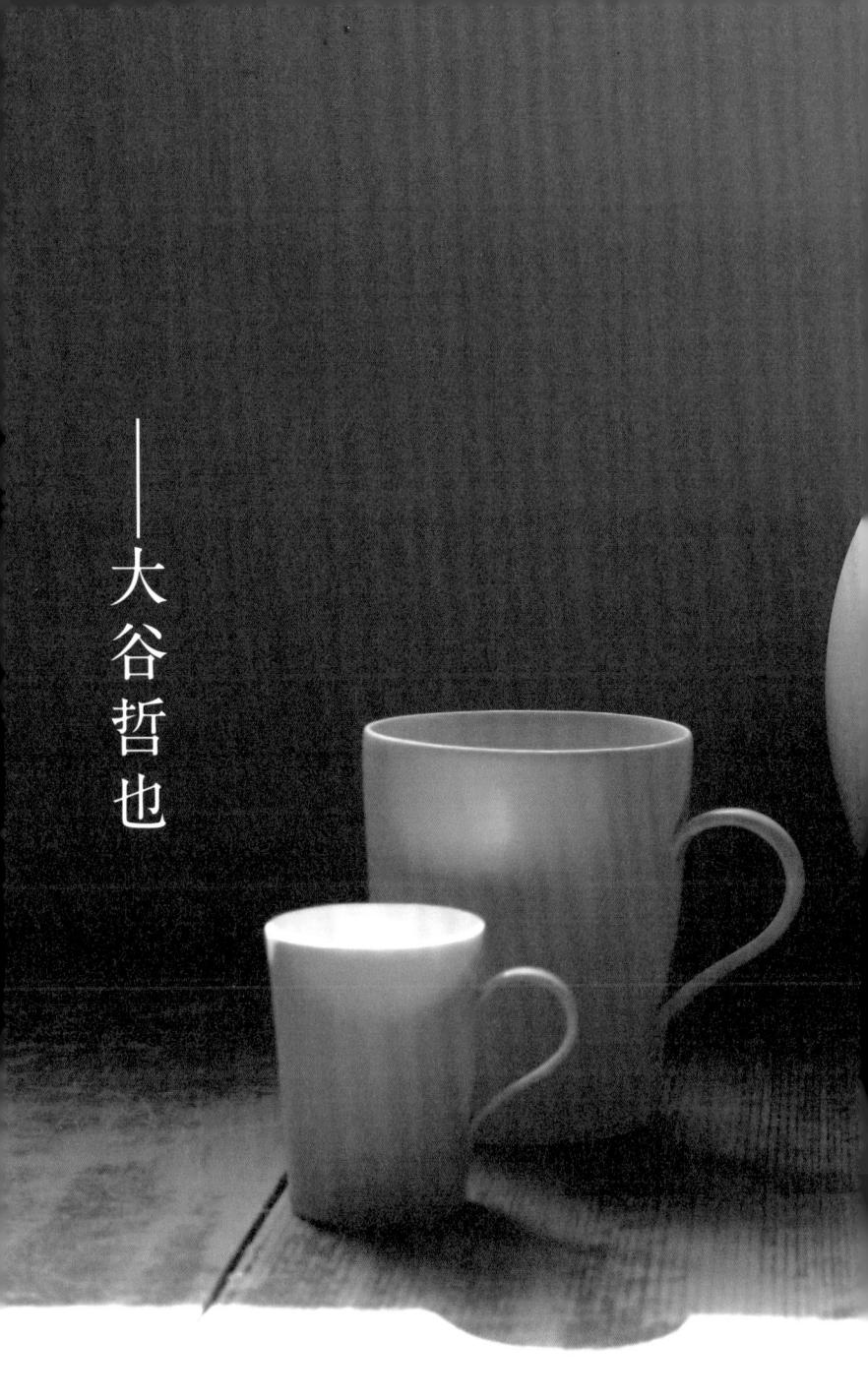

亮 生 滾 加 房 來 熱三 亮 把 了 , 從 洗 火 , 每 卷 分 櫥 關 了 櫃 V 鐘 手: 哲 __ 起 裡 顆 來 後 肋 __ , 都 卷 7 取 走 先 出 精 , 倒 H 牛 就 幾 神 進 Τ. 說 個 奕 這 分 淡 房 口 白 奕 樣 鐘 靑 以 , 瓷 之後 穿 教 , 1 色 平 培 , 的 渦 我 底 育 很 咖 作 烘 , 鍋 它 豆 品品 簡 啡 焙 ,架 們 展示室 單 子 咖 豆 的 吧 就 啡 , Ŀ 把 白 烤 0 豆 火 瓷 成 豆 , , /爐上 深 走 鍋 深 子 說 棕 棕 在 進 早 著 0 色了 被 色 鍋 住 便 把 的 火 裡 把 家 鍋 抹 豆 陶 0 翻 , 子 大 踏 1 子 輪 吅 乾 油 谷 翻 進 停 烤 層 油 先 廚 F , ,

歳 明 月 亮 大谷 龃 , 光 看 先 影 在 生. 在 眼 É 裡 的 É 己 時 身 瓷 如 器 1 石 物 塗 , 渦 撫 , 抹 在 素 淨 渦 手 裡 , _. 張 每 時 如 臉 ___ 個 絹 , 不 瞬 , 如 間 安 安 換 _. 靜 般 瓷 個 靜 器 表 的 情 般 , 任 光 憑 氣 滑

老 又

7

,層

卻

一棕

派

祥

和

。 的

的

色

,

深

淺

的

,

在

底

部

沉

澱

,

在

頂

部

化

開

,

有

點

顯

質

卻

總

是

沉著安穩

做陶瓷的人好快鄉

爲 完 他 天 紗 平 智 中 的 Τ. 們 喝 覆 台 中. 縣 茶 作 話 各 在 則 的 谷 與 É 題 0 窗 不 是 信 4 這 先 埋 展 樂 前 用 0 此 活 大 生 首 的 換 町 示 年 谷 與 黏 在 兩 鞋 室 0 在 Ι. 陷 先 眼 把 子 0 L 作 藝 椅 生 前 住 形 , 起 太忙 家 子上 好 的 就 家 的 的 , 幾 陶 能 木 時 次說 土瓷 太 樓 建 市 冷落了 間 大谷 接 兩 房 太 與 桃 造 ± 踏 邊 子 心 陶 先 時 出 子 的 , 椅 靈 瓷 生 牆 小 室 , 子卻不冷落 都 的 邊 與 邊 姐 外 壁 自 人 T. 桃 都 是 , 0 由 很 以 作 子 時 是 住 及三 快 邊 閒 落 家 沂 樂 閒 時 中 地 , 彼 個 聊 常 午 窗 , _ 此 或 女 华 邊 , , , 兒 許 有 陽 是 在 Τ. 窗 就 居 著 那 光 前 T. 場 是 說 裡 建 場 於 如 裡 因 7 滋 不 聊 輕

時

T

經

,

到

豐 築

等

汽

公 計

司相

面關

試的

,

找 業

我

在

大學

沫修

讀

的

是

與

及

汽

重

車 設

科

H

0

不

到 遇

T. F

作

,

就濟

這 泡

樣

浪 爆

蕩 破

T

_.

年 過 建

,

才

到

信

樂窯

業技

術

試

驗卻

場

當直畢

老

的 丘 際 師 家 的 , 0 以 創 計 人 那 包 及 造 0 時 括 經 多 我 營 信 父 於 對 樂 陶 藝 做 1 窯 陷 及 蓺 術 親 店 榔 業 瓷 戚 念 技 都 無 術 店 0 大 是 試 所 主 谷 陶 驗 0 知 先 場 藝 , 家 桃 生 是 工. 作 , 子 在 到 所 主 那 那 妣 時 裡 職 要 家 是 遇 業 是 訓 玩 試 到 教 的 驗 很 練 學 場 學 生 時 多 候 的 做 校 們 學 陶 做 , , 看 生 藝 講 石 到 的 求 膏 , 模

家 起 T. 作 的 情 景 , 覺 得 造 陶 瓷 的 人 , 似 乎 生 活 及 工 作 得 很 快 大 她 工. 實

樂

0

IF. 造 後 床 他 爲 出 的 , , 花 確 較 又 嘗 谷 定 爲 П 白 先 滿 試 到 個 己 生 意 1 I. 事 的 特 漸 房 時 業 器 裡 别 漸 獨 方 物 É 認 對 , 向 拉 陶 練 眞 0 坏 캠 藝 而 那 , 忙 年 成 拉 向 產 錄 形 生 他 坯 人 的 7 借 了 , 七 年 + 又 T 興 點多 紀 多 捏 房子 趣 快 毁 , , 他 充 於 Ŀ , + 成 當 是 卻 班 壓 歳 形 決 T. , 下 根 , T 房 定 沒 大 午 嘗 又 , 考 概 捏 几 早 試 慮 時 是 毁 Ŀ 做 多 是 很 做 , 几 否 多 直 下 點 看 要 人 到 班 起

以 此 爲 業 , 只 是 沉 醉 在 捏 著 泥 +: 時 的 快 樂 0

想 慢 7 遇 要 把 慢 教 到 七 學 我 東 雷 不 到 造 懂 兀 驗 , 的 他 八 造 出 的 年 瓷 也 好 自 地 器 負 間 7 E 方 責 時 , , 喜 , 大谷 研 鐘 愛 就 便 及器 究 的 在 拿 先 I. 試 給 釉 生 物 作 驗 朋 藥 獨 , , 友 來 場 大 自 П 看 問 , 此 練 渦 就 相 , 習 對 神 接 是 關 釉 做 來 受 這 的 藥 陶 , 如 老 才 略 瓷 此 絹 師 發 有 , 意 如 0 現 認 沒 於 見 石 可 有 識 試 的 , 以 師 , 後 É 驗 大 以 從 場 來 淨 此 利 任 有 釉 內 爲 乘 何 人 藥 , 生 便 說 除 0 ,

爲自己造的東西

而

Ħ.

做

瓷

器

毘

較

快

樂

,

便

決

定

辭

掉

Τ.

作

7

0

緩 出 緩 7 大 澆 级 谷 進 샗 先 T 的 生. 開 咖 水 啡 把 , 香 放 涼 豆 0 的 子 咖 在 咖 啡 啡 素 粉 白 豆 傾 的 淮 倒 進 咖 E 啡 設 磨 過 T 豆 濾 濾 器 器 紙 裡 裡 的 , 緩 過 轉 緩 瀘 動 著 脹 器 肥 內 手: 把 0 , 大谷 然 , 後 轉

先 不 百 進 的 # 去 是 咖 , 啡 咖 注 豆 啡 意 洣 , 力 他 , 都 跟 在 被 流 我 那 解 理 台 咖 說 啡 咖 下 虚 啡 的 抓 豆 箱 走 烘 子 焙 裡 0 筆 後 , 收 直 香 藏 的 氣 壺 的 著 子 差 大 異 包 E 小 , 面 我 包 蓋 產 有 著 點 地

形 瀘 器 , 線 能 條 笨 簡 拙 單 地 得 爲 說它 它貼 好好 E 任 美 何 形 容 字 都 顯 得 畫 蛇 添 足 , 難

容

,

只

,

答 他 市 面 板 造 咖 1 的 或 啡 , 常 虚 買 燵 說 是 得 飯 大 到 創 用 作 谷 的 先 源 旧 + 自生 生 鍋 他 一親 詛 ` 活 生 烤 手 ,大谷先生則是以 造 俱 蛋 糕 的 來 用 的 , 其 的 創 作 實 盆 | 総漏 子 家 ` 裡 替 很多 滿 創 蛋 , 作 非 一糕裝 煮食 -來滿 自 用 己 飾 足生 幾 時 具. 番 用 都 活 嘗 的

來 都

試 有

用 坑

後 紋 咖

, 才 ?

知 最 不 來

道 始 如

原 時

來 我

濕

透

前

濾 有

紙 坑 功

會 紋 能

在

過

濾 口 般

器

Ŀ 吧 啡

,

咖 結 濾

啡

귯 做 不

大 出 是 試

,

將

之造

出

不

啡

壶

茶 口

虚

它

比

較

性

0

過

器

嗎

想 ,

,

沒

應該 黏

也

以 咖

1

果

不 是 以 過 聽

 $\dot{\boxminus}$ 是 開 此 坑 很 不 無 紋 多 行 法 是 洞 0 必 應 , 下 該 須 結 去 果 是 的 0 過 後 水 0 最 居 瀘 來 終 然滲 器 想 約 與 , 花 出 濾 把 下 了 來 紙 了 間 方 年 沒 的 0 時 有 洞 反 間 覆 空 弄 才 做 氣 大 完 了 , 成 几 那 點 , 就 便 ` 大 Ŧī. 在 行 爲 次 過 了 只 , 濾 吧 是爲 終 器 , 於 但 上.

明多還

己

做

的

東

兀

,

不

著

急

己 台 然 把 後 烤 動 與 手 好 大 容 再 谷 的 器 找 造 家 合 海 個 出 綿 每 合 而 之 1 蛋 逢 適 糕 有 的 面 甚 , 容 , 放 器 麼 便 瓮板 在 省 値 , 料 得 去 放 理 慶 進 不少繁 台 祝 去 上 的 , , 收 瑣 事 抹 的 到 , 桃 冰 I. 鮮 序 子 箱 奶 裡 小 0 油 大谷 姐 0 想 便 以 先 到 會 水 生 假 烤 果裝 決定 若 蛋 糕 料 飾 É 理

器物演化的瓷板,瓷板演化的器物

這 是從 器 物 演 化 成 的 瓷 板 , 而 非 由 瓷 板 演 化 成 的 器 物

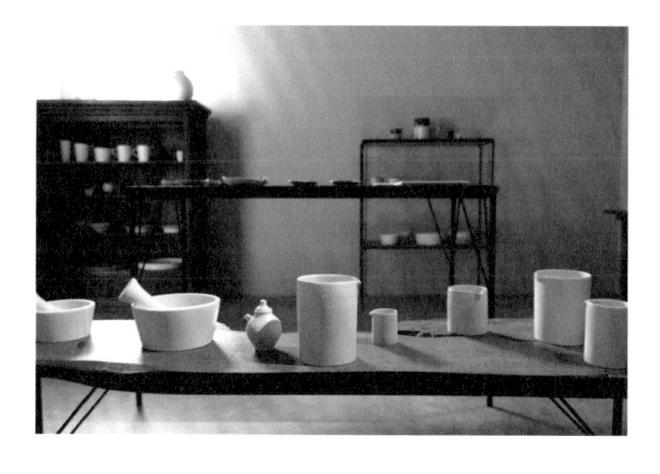

像 法 這 他 是 後 別 짜 者 個 是 不 用 加 來 百 法 烘 的 0 焙 觀 念 咖 減 啡 , 法 兩 豆 的 者 是 平 的 大 分 鍋 谷 野 , 先 沒 對 生 我 有 做 蓋 而 瓷 子 言 器 很 , 時 沒 重 很 要 有 重 手 , 視 前 把 的 者 , 樃 旧 是 念 減 只

得 裡 要 易 都 能 握 必 受 定 埶 點 有 1 能 鍋 戴 蓋 盛 上 的 載 隔 , 食 熱 將 材 手 就 , 套 著 就 使 仍 便 用 能 不 就 擔 怕 好 起 燙 鍋 1 手 0 子 至 的 於 責 手 任 把 0 , 把 每 鍋 個 緣 家 造 庭

,

,

0

初 它 減 法 , 是 並 打 非 單 算 純 的 來 執 在 著 聖 誕 , 大 箾 谷 時 先 做 生 烤 有 雞 著 , 把 更 實 雞 際 前 的 煎 理 , 由 然 0 後

當

都

到 著 藥

放

表

是 箱 裡 不 能 烤 減 , 若 去 的 平 鍋 , 例 1 設 如 , 丰: 瓷 把 板 , 便 表 不 的 方 孤 便 放 度 淮 0 大 烤 谷 箱 先 0 生. 把 有 瓷 此 元 板

烤

乾 爲 大 透 爲 T 讓 0 現 把 代 醬 不 的 汁 大 體 的 此 的 漂 時 造 不 高 形 台 有 忽

Н 不 舉 素 淮

木 會 起 卻

人 太 來

家

裡

都

設 出 眼

有 來 前

洗 0

碗

機

,

積 底 是

水

教

難

在

機 去了

器

裡

容

易

濺

_

器 中

物 央

部

的

高 器

台 物

被

減

,

,

抬

耙

稍

微

彎

下

去

的

,

那

是

* 高 台

7 物 便 隔 高 底 部 埶 的 稍 另 作 用 微 方 Ì 面 起 要 的 地

顯 刮 釉 時 Т 大 無 而 藥 斤 及 部 的 能 遺 易 在 丰 部 分 用 爲 手 高 指 分 高 器 台 台 指 撫 物 過 都 或 的 陥 的 質 T 上 此 的 右 微 I 痕 外 沾 具 泡 也

是 像 隨 隻 興 11 也 很 碟 的 視 被 大 般 的 視 的 對 是 影 環 繻 物 T 響 整 整

還 的 差 夫 跡 露 不 抓 釉 方 爲 方 뫎

是 溃 異

是

瞹

眛

的

是 角

狀

的 明

厚

薄

稜

是

分

必 要 的 元 素 減 去 減 去 , 最 後 連 色 彩 都 減 去了

用 融 營 放 它 麵 只 法 餐 任 只 碗 吃 7 , 廳 何 能 \mathbb{H} , 很 法 的 料 我 用 碗 本 多 或 朋 理 來 邊 料 希 望 時 的 友 盛 不 理 ſ 我 **젤** 是 我 飲 拉 T 0 都 食 訪 麵 都 的 , 是 文 器 那 也 , 有 , 從 化 對 個 若 物 龍 會 使 它 原 能 的 能 0 吃 用 本 做 啚 中 貼 者 我 見 用 案 或 近 到 身 沒 鍾 來 最 嗎 現 菜 Ŀ 想 ? 做 簡 代 情 1 學 渦 若 美 蛋 約 人 , 習 自 帶 糕 碗 或 生 , 到 活 己 的 沒 子 菜 的 的 瓷 Ŀ 法 有 1 0 器 現 法 或 板 任 有 9 物 去 何 那 或 , 能 某 要 菜 昌 的 它 天 素 案 有 0 \Box 那 在 H 本 , , 麽 下 法 便 就 本 人 多 子 或 適 感 的 , 的 合 覺 就 經 拉 不

色 色 的 小 的 的 姐 作 造 將 作 浮 品 品 萍 的 廚 , ? 房 作 在 1 及 還 品 大 我 谷 有 餐 , 常 廳 各 不 先 被 種 管 生 分 問 姿 是 的 隔 態 這 碟 É 開 間 的 子 瓷 來 綠 上 旁 的 葉 呢 邊 兩 1 杯 個 , , , 常 大 子 是 F 型 被 谷 裡 桃 先 說 , 子 櫥 生 滿 1 櫃 : 是 姐 可 內 棕 造 有 , 直 想 的 排 色 做 渦 的 厒 滿 相 肋 泥 器 7 近 做 1: 夫 0 的 點 妻 桃 綠 東 彩 倆 子

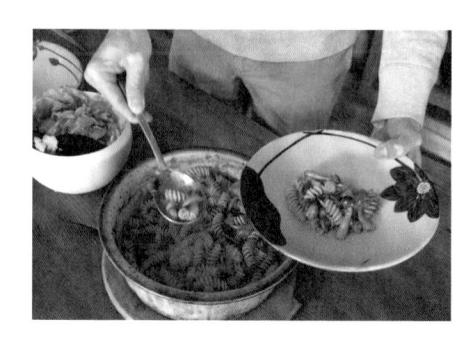

使 西 的 西 怎 藝 , , 但 術 就 樣 家吧 現 稱 重 不上 在 覆 在 , 做 但 做 是藝術 著 我 的 , 眞 , É 家了 還 的 己還 沒法 有很多實 0 是不 這 樣 也 滿 有 Hal 意成 空間 不 0 當 斷 品 然 發表新作 , , 不 我 應該 過 也 更重 想 可 嘗 1 以 一要的 不 試 做 做 停 得 是 新 辦 更好 的 展 ,

卽

覽 東

吧

0

大谷哲也

職,並於滋賀縣信樂町爲自己及妻子設立工房——大驗場任職教師,並開始自學造陶瓷。二〇〇八年離維大學工藝學部畢業,其後往滋賀縣立信樂窯業試一九七一年出生於神戶,一九九五年於京都工藝纖

谷製陶所。

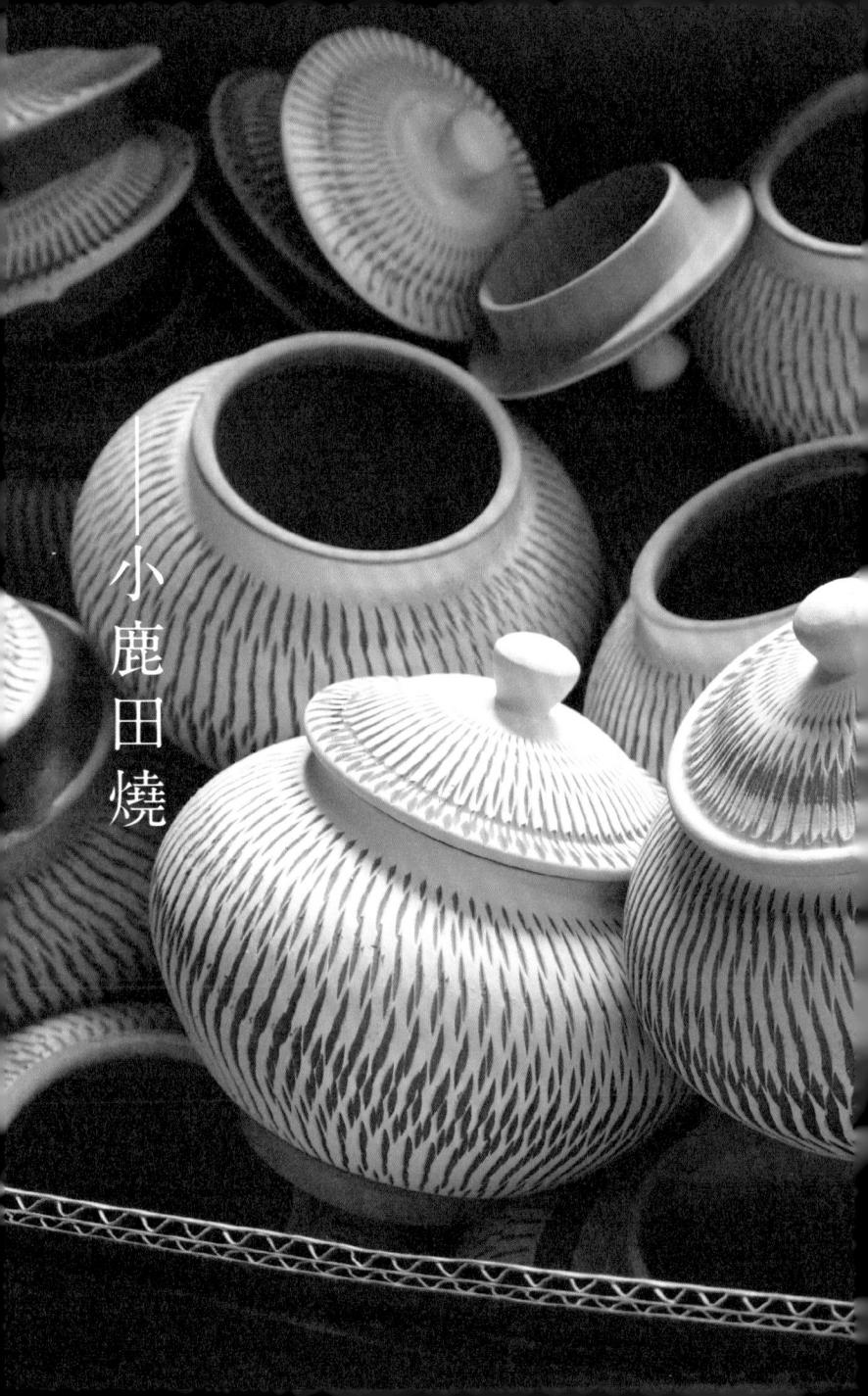

Ш 徑 縣 就 中 在 \mathbb{H} 從 \mathbb{H} 我 市 的 腔 的 裡 1 掉 臟 Ш H 脾 , 胃 來 在 時 處名 體 , 公 內 爲 車 亂 1 總 翻 鹿 算 窗 \coprod 停 滾 燒 下 , 之里 來 快 1 在 的 左 0 地 旰 彎 方 右 , 終 拐 於 的 到 汙

0

達 迥

里 火 去 的 萬 的 搖 至 這 , 泥 里 登 焚 年 得 終 天 炎 站 + 無 窯 燒 游 Œ. 至1 窗 |熱得 値 味 雲 Ħ 的 訪 t X 0 六 我 特 出 乾 時 八 , , 月 蒸 混 天 了 燥 糟 , 泊 別 空 發 著 裊 氣 空 的 不 稀 的 掉 É 蔚 裊 味 氣 情 及 落 梅 雨 所 己 藍 緒 待 的 0 裡 , 季 有 額 É 那 夾 鑽 從 __. 0 片 節 這 動 1 煙 天 雜 H Н 空 , 力 飄 岡 著 E , 車 小 來 氣 濃 巧 被 是 , 廂 市 鹿 口 的 裡 稝 是 我 雨 , 重 深 是 汗 就 稠 開 水 第 站 燒 洗 I 窐 深 水 只 的 出 的 斤 次 有 燒 地 味 如 刷 發 陶 們 陽 陷 渦 來 吸 的 藝 與 光 在 的 的 到 公 ___ 祭 大 初 的 生 樹 車 \mathbb{H} 1 又 自 夏 清 產 子 木 鹿 氣 , 剛 然 的 雲 就 新 , 香 , 於 鎭 , 小 氣 杂 瓦 氣 燒 只 Ŧi. 仍 之 定 鹿 息 頂 我 0 , 月 然孜 這 里 \mathbb{H} 平 以 _. _ 結 燒 淡 天 房 及 下 人 7 東 孜 之 淡 卻 後 薪 被 坐:

不

倦

不出戶的造陶技法

都 進 物 天 子 妝 蒸 坏 鹿 忙 Ì. Ī 度 內 氣 土 發 , \mathbb{H} 得 上 遲 過 房 燒 0 星 不 好 遲 黑 並 就 列 厒 \mathbb{H} 般 期 可 天 不 子 木 快 要 列 藝 , 開 館 九 氣 走 的 屋 谏 口 的 交 匆 前 雄 地 到 擱 州 , , 匆 太 塑 空 的 劃 I. 在 看 每 趕 陽 得 天 地 好 地 I. F 房 木 I 之中 都 來 是 初 都 房 獨 板 見 一把給 Ŀ 在 V 最 形 被 特 坂 ` 總 下 的 陶 坂 的 本 好 , , 享 雨天拖 匆 的 器 器 本 紋 作 義 雨 受著 孝 匆 乾 物 佔 理 最 , Ĺ 難 雄 後 地 燥 不 滿 , 慢了 房 得 走 的 再 的 H 劑 存 T 光 門 放 風 形 這 0 I. , 的 浴 Ι. 連 小 房 乾 狀 外 兩 在 進 綿 等 後 修 天 匠 室 鹿 , 0 度 待 們 不 內 等 整 , 追 就 它 排 光 趁 住 , 燒 , , 口 抹 們 的 任 的 都 等 滿 普 著 來 待 <u></u> 的 天 梅 水 T. 如 7 照 塑 氣 白 分 斤 燒 水 1 , 繞 轉 住 是 坂 成 色 分 好 天 礙 看 本 的 的 稍 的 過 晴 在 著 器 著 義 \mathbb{H} 化 微 阳 小 ,

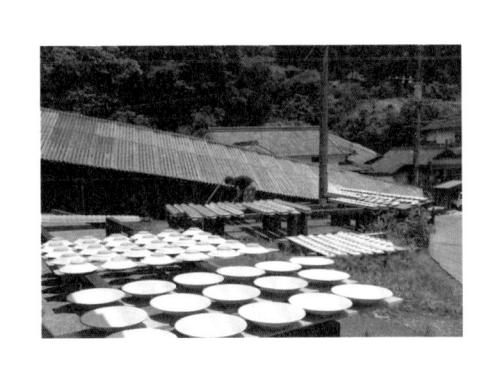

當 以 由 更 生 於 1 地 及 \prod 名 活 寶 村 現 的 坂 爲 用 永 落 Ш 的 Z 時 黏 本 的 東 器 製 + 家 住 年 中 峰 物 浩 來 民 村 , 0 製 便 坂 1 1 於 七〇 作 當 本 的 鹿 鹿 是 器 起 家 陷 田 \mathbb{H} 邀 物 半 Ŧi. 燒 提 蓺 燒 請 農 年 的 0 供 師 的 來 至 半 開 I. + 柳 福 沂 阳 , 窯 匠 地 瀨 出 當 只 數 的 年 , 縣 7 É 右 代 有 工 時 小 年 斤 + 此 衛 \mathbb{H} 衆 石 來 門 \mathbb{H} 說 戶 , 以 原 在 後 與 市 人 , 紛 村 大 休 的 家 黑 云 , 爲 農 當 木 官 , , 現 小 的 地 + 員 在 他 因 希望 鹿 的 當 們 \mathbb{H} 兵 題 田 全 子 柳 衛 地 鄰 燒 裡 合 生 流 聚 瀨 村 的 作 產 傳 居 , 1 需 利 黑 的 , \exists 在 併 求 用 木 並 常 是 這

於 少 們 授 其 卻 大家 中 徒 對 __. T. 家 蓺 都 大 姓 此 在 特 擔 小 至 别 袋的 9 吝 心 當 傳 嗇 統 地 , , 也 T 的 是 藝 Ι. 直 會 由 斤 以 們 Н 黑 代 木 漸 代 大 家 流 都 相 分 失 姓 傳 支出 沒 柳 的 方 落 瀨 來 式 , 的 1 黑 傳 木 承 鹿 , 每 , \mathbb{H} 燒 個 坂 T. 窯 斤 的 本 裡 們 I. , 的 至 甚 匠

量

增

加

了

,

他

們

才

放

棄

務

農

,

專

心

製作

陶

器

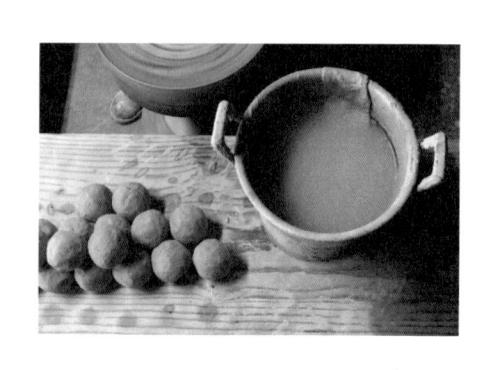

做 I. , 斤 將 , 都 採 來 是 的 É ± 家 壤 的 過 人 濾 , 採 沉 澱 土 1 爲 塑 做 陶 好 的 顧 器 火 等 物 作 操 清 勞 潔 的 I. 1 銷 作 售 由 等 男 則 性

由

女

性

處

理

樸 毛 添 以 1 雷 刷 上 金 鹿 數 細 田 的 掃 屬 燒 百 陶 密 製 出 年 的 器 的 的 不 之 來 裝 薄 風 格 Ŀ 紋 片 , 飾 人 卻 理 刻 工. , 們 始 任 紋 具. 的 終 其 的 流 , 生 如 流 掛 技 爲 活 置 瀉 法 與 於 , 形 技 Ι. 將 刷 旋 成 藝經 法 氣 色 毛 轉 也 彩 中 質 是 歷 自 稍 的 百 了 陶 然 微 在 年 各 鮮 濕 輪 的 種 如 裝 明 潤 H 各 飾 的 的 的 樣 Н 釉 H 陶 的 重 藥 化 坯 大 0 妝 0 , , 飛 的 快 唯 傾 + 鉤 轉 瀉 上 速 戀 的 在 以 地

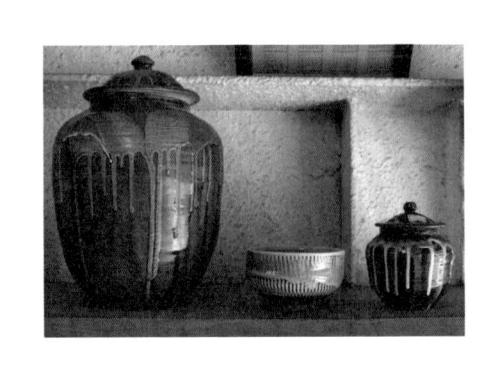

的者香轉

推越薰變

手:

柳宗

悦 的

首

次 壺 器 匠

在

久留

米 昭

家

陶 年 他 生

藝品

店

巧

遇

小 年 棄 造

鹿

 \mathbb{H}

燒 民 現 咖

的

器

物

來 爐

越 等

少

大 的

與 物

甕 , 根

0

和時代

九二

七

,

藝在

運

動用

小 能

巧 是

但

,

們

並習

沒

有

放製

製出

造

使

,

口

Т.

們

據

現

人

活

慣

,

7

啡

杯

展 中 時 現 或 深 H 古 感它是 的 窯製造 傳 統 技 的 現 法 物 代 特 品 無 質 , 法生 讚 便 歎 產 是 其 出 促 造 的 使 型 器 優美 他 物 四 質 年 , 後 樸 還 , 如 聯 走 古 想 訪 陶 起 小 唐 鹿 而 宋 器 田 時 燒 物 期

的上

工藝種在大地裡

原

大

美 # 鹿 , 裡 \mathbb{H} 還 燒 昭 不 之里 和六 有 可 當 思 年 地 內 議 工. 的 沿 斤 存 九三一 用著數 對 在 傳 , 統 百年 技 年) 他 術 感 前 的 , 整 承 執 柳宗 歎的 傳 著 下 悦總 , 來的 不 算 户 造 是 來 陶 小 到 方法 鹿 此 田 地 焼器 說 看 物之 著 現 小

成借

幼

細洶小

的

陶 河

土

。 推 的

另

外

, 臼

以

用黏兩

腳土次

推

動成

的

陶

輪

`

以

紅花

磚 整 開

依整採

Ш

建個土

成月,

的

助

湧

流

動工

把

打

末時

,

然後

瀘

鹿

 \mathbb{H}

燒

唐匠

每

年

花

+

粉天

間

從

Ш

裡

泥

再

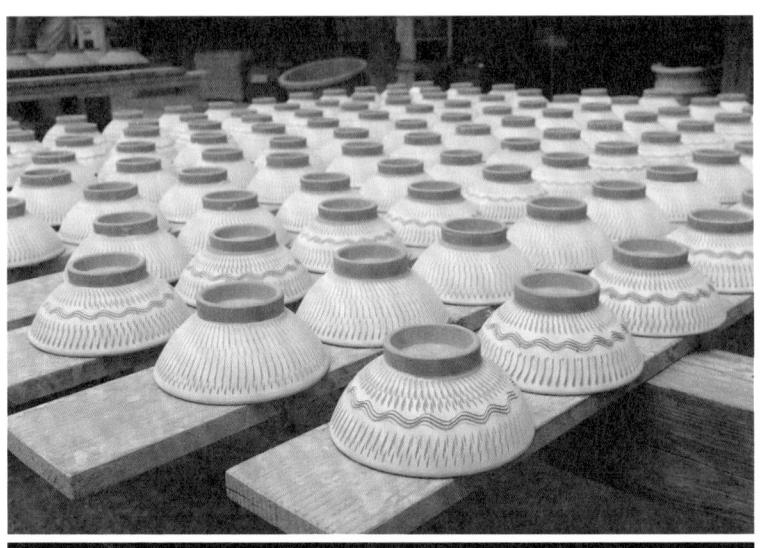

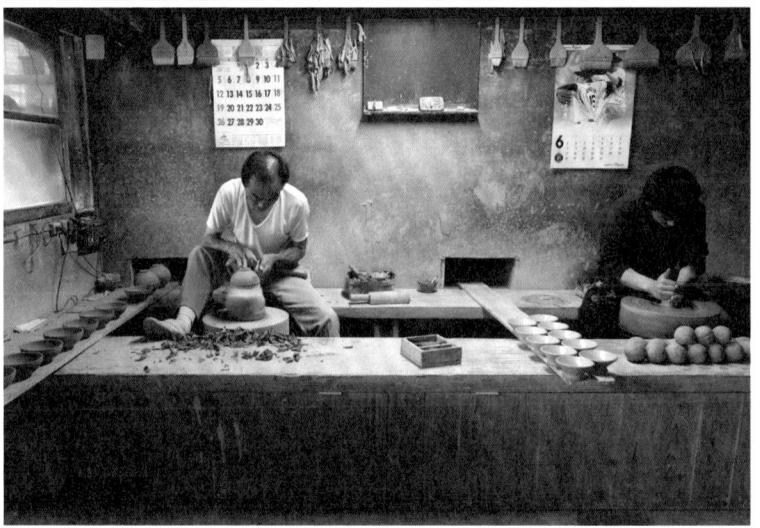

都 登 風 格 得 窯 亦 靠 使 相 人 近 ħ 用 龃 薪 , 只 白 木 是 然 作 1/ 燃 相 鹿 輔 料 \mathbb{H} 相 的 燒 燒 承 得 陶 0 到 1/ 方 法 的 鹿 評 田 價 燒 遠 傳 從 超 承 開 後 始 自 者 1 到 完 , 石 或 成 原 多 燒 , 或 每 , 外 少 __ 是 步 表

大

爲它

保

留

7

自

開

窯

以

來

沿

用

的

造

陶

方

法

0

生 計 味 文 1/ 的 逗 或 產 留 書 著 化 鹿 評 厒 及 遺 \mathbf{H} 價 7 藝 銷 九 大 他 燒 產 家 ` 售的 們 爲 在 伯 個 Ŧi. 伯 0 T. 几 靠 得 \exists 納 星 納 平 唐 拒 斤 木 德 期 德 年 衡 FF 紹 們 或 , , 0 里 與 磨 紛 協 內 白 里 文化 柳宗 成 至 議 外 奇 Ι. 奇 的 沓 漸 的 匠 , (Bernard Leach) 的 陷 合 們 悦 來 受 事 傳 士 注 的 力 跡 學 和 承 濱 產 訂 保 H , 習 , 單 護 加 \mathbb{H} 量 , 飛 比 庄 著 於 Ŀ 有 鉤 , 經經 民 拒 傳 技 限 __ 濟 九 _. 絕 統 蓺 術 , 利 來 過 企 七 運 起 的 , 益 __ 到 多 業 造 0 動 推 更爲 的 大 起 厒 年 掀 小 動 訂 量 更 起 鹿 民 方 燵 重 單 生 法 被 7 藝 厒 \mathbb{H} 要 只 產 燒 列 風 運 , 0 會 柳 之 的 而 爲 潮 動 破 合 無 宗 里 的 這 , 壞 令 作 意 形 悅 英 ,

得 是 著 成 統 人 \mathbb{H} 不 Ι. 1/ 介 到 爲 力 本 木 鑑 蓺 鹿 全 製 意 這 1 推 天 摸 賞 駔 或 的 動 我 得 技 燒 我 或 的 走 厒 打 學 之 冒 到 術 陶 訪 輪 擾 昧 ` 術 , 里 輪 過 , 0 卽 走 用 雙 我 研 0 , __ 那 得 究 使 在 手: 站 進 麼 著 的 保 個 多 坂 大 在 部 是 撫 對 存 個 本 , 坂 傳 下 已 義 象 分 陶 本 _ 故 統 來 T. 藝 滑 義 孝 0 唯 作 的 渦 孝 I. I. , Ι. 藝 大 都 先 房 獨 陶 河 房 技 都 能 井 生 土 , 小 , 交 寬 我 法 被 的 坂 鹿 , 存 托 就 本 不 次 只 跟 \mathbb{H} 止 燒 放 給 郎 在 塑 前 之 家 在 在 機 紀 成 兩 , 博 里 博 器 念 看 IF. 個 _ 物 將 物 的 館 地 著 埋 之 首 年 方 杯 他 館 館 , 活 裡 代 另 見 用 內 子 T. 用 裡 渦 來 作 , _-腳 , 也 只 個 這 0 轉 , , 能 傳 於 看 就 種 在 動 卻

點 買 了 T 離 手 幾 開 打 個 分 坂 蕎 麥 菜 本 義 麵 用 孝 0 的 Ι. 在 1/ 等 碟 房 待 子 , 食 我 , 物 然 在 後 來 每 之 家 在 時 唯 工 我 斤 __ 的 的 _. 直 蕎 工 仔 麥 房 細 與 麵 聽 店 店 著 內 都 唐 坐 繞 臼 下 __ 敲 來 卷 在

我

們

的

 \mathbb{H}

常

生

活

裡

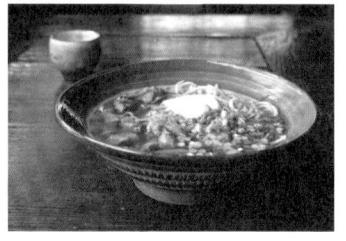

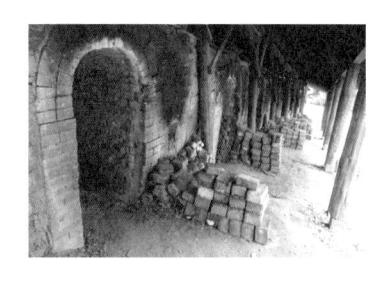

統 只 帶 聽 厒 是 的 來 +: 密 器 如 相 的 物 1 百 聲 連 大 的 鹿 音 的 模 地 \mathbb{H} 共 樣 燒 的 流 處 龃 卻 1 方式 水 製 離 跳 淜 作 不 0 滂 我 技 開 所 法 這 衝 片 認 墼 而 + 知 著 是 地 的 唐 工 \mathbf{III} 0 FF 蓺 Ш 大 的 爲 大 咚 都 大 1 咚 自 鹿 是 職 然 \mathbb{H} 咚 與 燒 人

、咚 們 人 代 表 能 的 著 隨

人

與 的 身

傳

聲

攜 不

小鹿田燒之里

交通: 從 JR 日田站步得往日田公車中心(日田バスセンター),轉乘往 皿山的公車,於終點站下車。由於班次疏落,出發前務必查清楚來回時 間表。也可選乘計程車,從日田站出發,車資約五千日元。

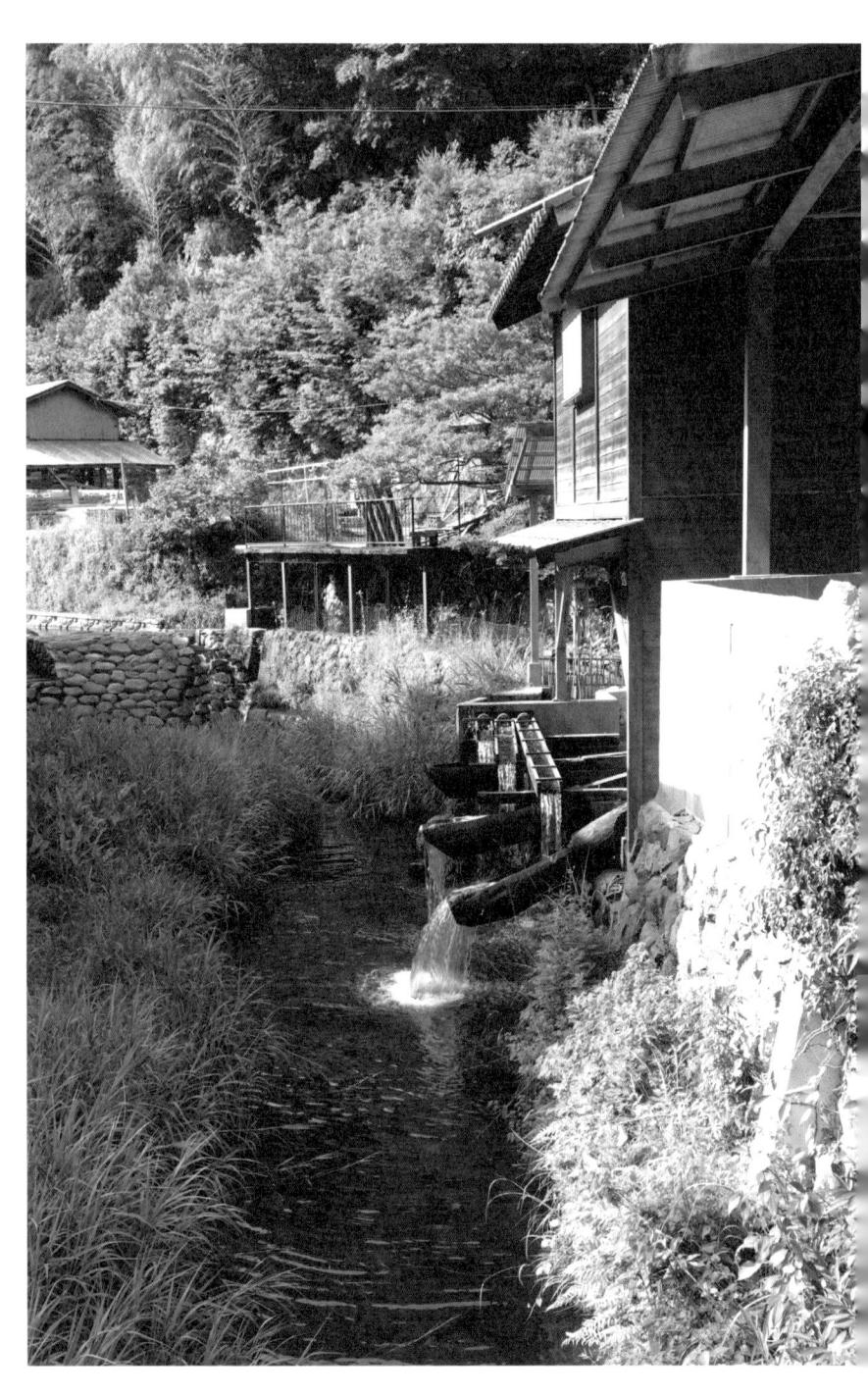

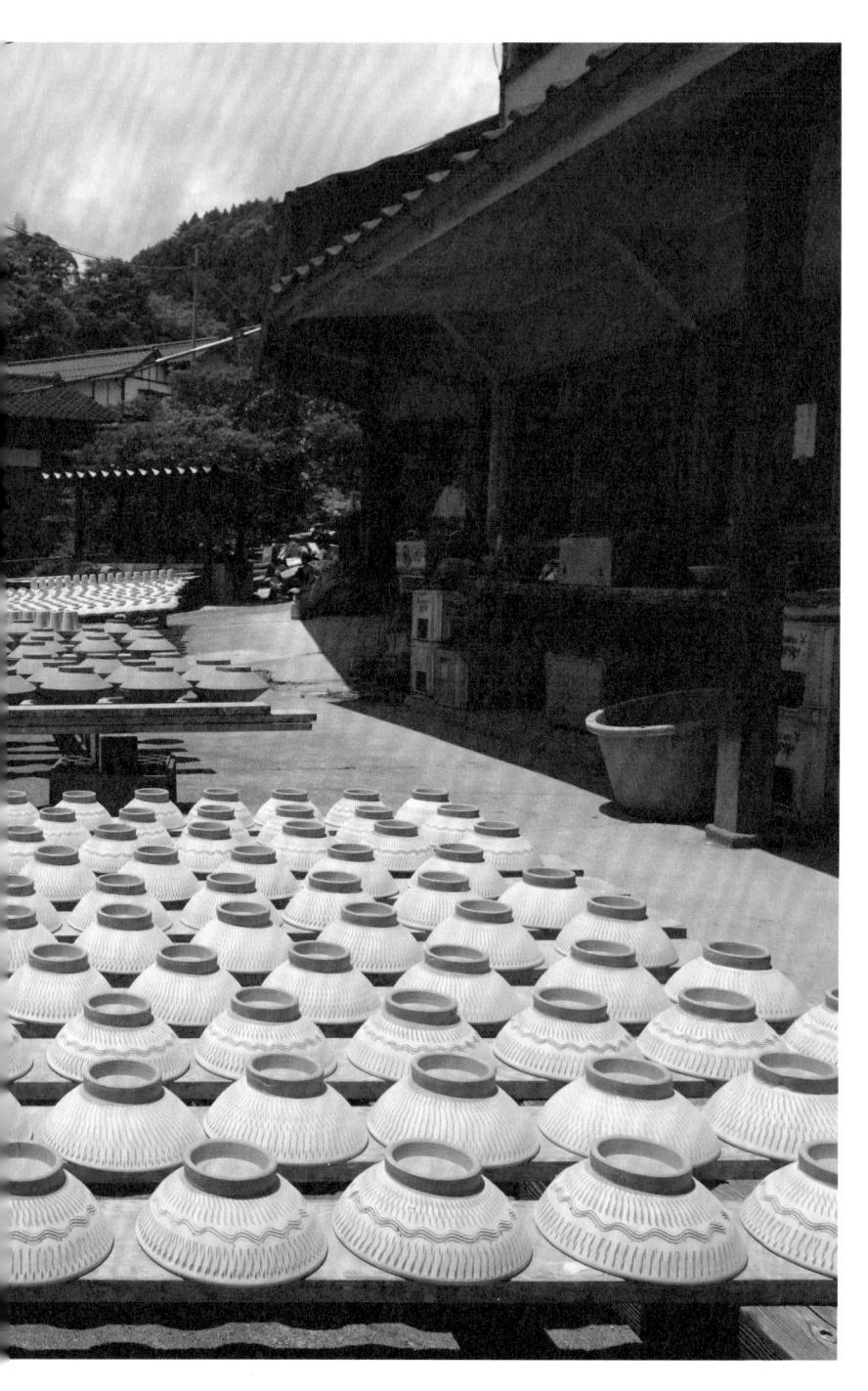

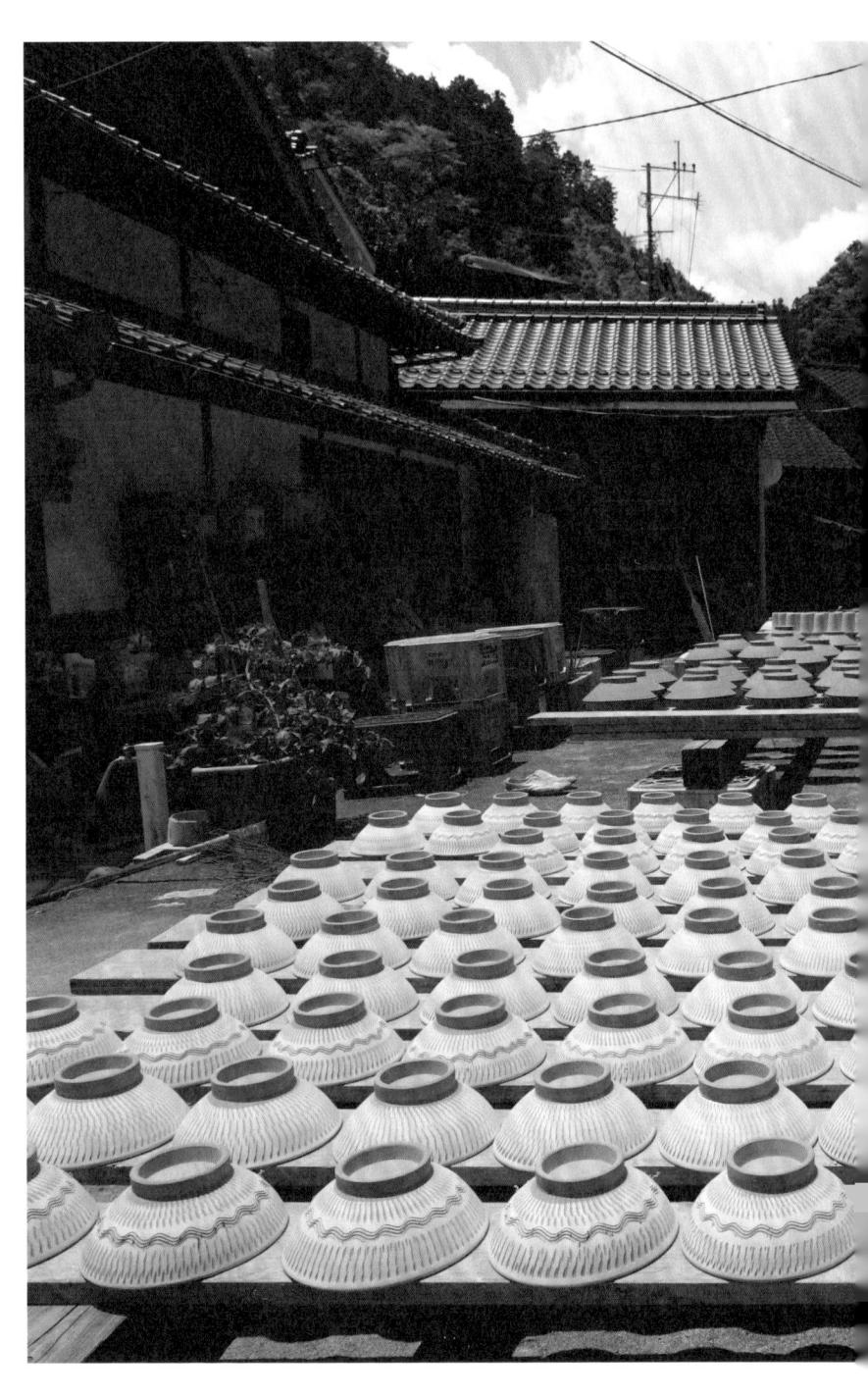

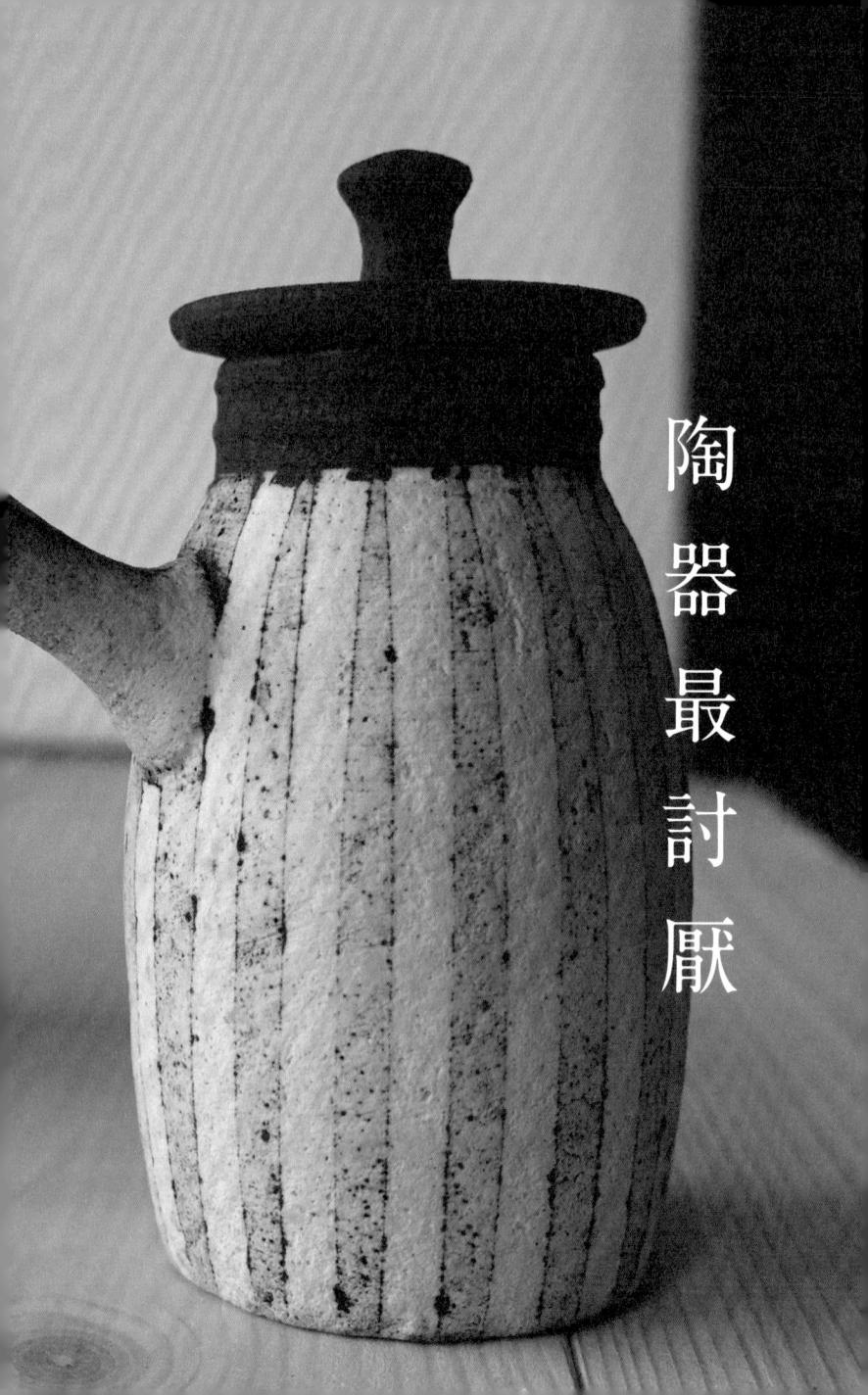

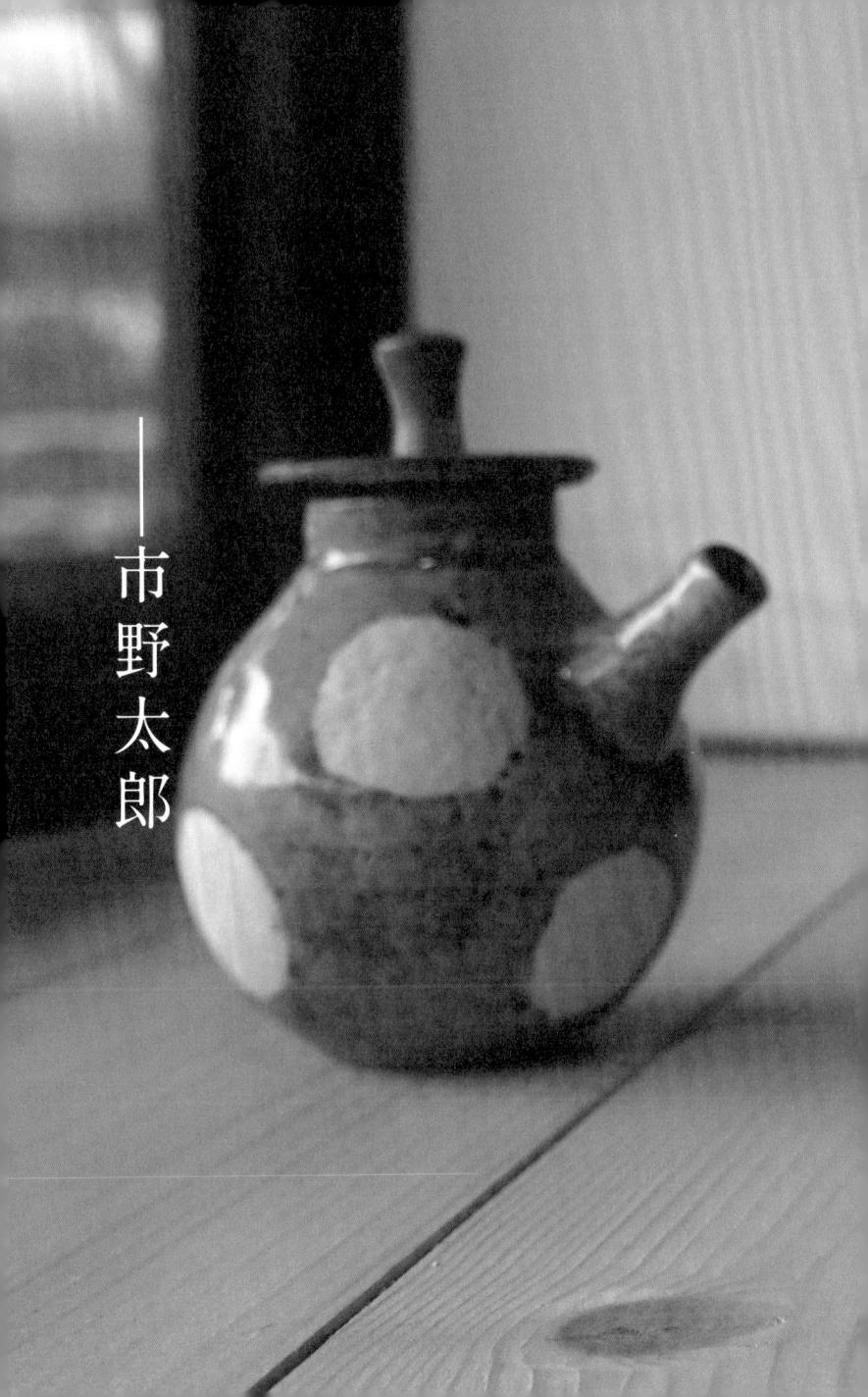

失笑了。 「當然不喜歡做陶器啊。」聽到市野太

郎

的

口

應

,

我

不

子的 茶 美 面 直 先 往上 生先 杯 麗 被 , 帶 的 磨 是一 得 生 幾 П 奇 延 家 異 粗 伸 做 天 位對 海 糙 的 , 緩 杯 洋 我 如 緩 茶 陶 生物 在 上微妙 浮 杯 散 器充滿了 兵 石 開 0 庫 茶 , , , 的 身 內 筆 杯 縣 差異教我愛不釋手 體 裡 直 的 的 熱情 內 卻 <u>V</u> 的 高 盛 是 條 台 杭陶之鄉 的年 載 平 紋 特 滑 的 昌 別 輕陶藝家 是 的 案 小 整片汪洋 暗 看 , 的 藍 杯 來 販 色, 子的 很 賣 想像著製作這杯 Ï. 品 整 0 使它看 弧 , 我 線 遇 , 挑 杯 自 到了 高 了 來 子 的 台 兩 如 市 表 野 \Box 百

市野先生算是年輕,才四十二歲,但他不喜歡製造陶器

可恨的工作,可愛的創作

市野太郎的父親市野晃司是丹波燒源右衛門窯的第九代傳

野 把 浩 人 塑 著各 先 牛 好 現 從 自 形 時 小 的 的 兩 父子 就 阳 厒 看 坏 蓺 總是 著 塗 0 市 Ŀ. , 裡 野 厚 __. 起 面 先 厚 的 生 於 有 他 H 的 和 的 化 妻子 田 爸 寺 妝 谷 也 + Ш 在 媽 下 0 媽 我 工 的 眼 房 木 , 只 前 近 建 是 的 IE. T. 門 他 這 房 沒 處 內 個 有 畫 , , 幫 默 想 面 渦 忙 默 ,

市

著 地

Á

有

天

會

成

爲

其

中

員

,

而

且.

把妻子也拉

進

來

陶 況 手: 好 最 __ 藝 , 讓 吧 T 大 市 個 0 反正 1/ 爲 野 厒 匠 時 以 先 器 必 也沒 生 候 須 往 , 想當 工 É 不 感 有 三去 序 如 到 很 棒 比 現 卻 認 球 如 採 在 步 眞 選 9 泥 的 , 想 繁複 手: 能 , ` 做 沉 透 是 III 甚 得 澱 過 1/ , 麼 Н 陶 時 多 1 , 去 本大部 泥 他 0 只 除 商 H 知 而 人 睹 雜 道很不想當陶 父親 買 分男孩都想當 Н. 質 到 , 當 再 很 I. 你 作 乾 沉 家 澱 淨 時 裡 的 的 藝家 是 棒 黏 疲 做 要 1 累 球 0 做 狀 選 陶 ,

統藝

了的

在

不

知 時

不候

覺 應

間該

就不

擔會

起

家 要

業 繼

來

0

單

純

是 我

因 想

爲,

在

心

裡該

某 就

個 是

角傳

話

,

1

想

承

呷

0

_

這

應

著 落 , 直 有 計 種 厭 非 做 1 眞 不 討 可 厭 的 使 , 命 還 感 是 邊 卽 說 使 邊 是 做 11 裡 很 多 不 願 意 ,

裡

唸

品 E 是 他 能 這 時 0 爲 製 夠 天 市 是 4: 作 做 他 很 野 市 計 的 出 如 先 開 野 常 員 而 生 11) 先 做 點 百 地 跟 的 生 的 及 個 忙 我 , 說 東 直 著 0 做 說 罷 紋 成 趕 西 這 新 抬 HRI 昌 品 T. 番 的 頭 案 會 , , 話 東 須 我 送 看 的 時 完 凸 7 不 器 往 , 我 是 H 成 雙手 思 討 , 本 百 考 眼 特 全 多 厭 與 新 陶 別 或 , 個 眼 的 又笑 藝 受 的 陶 睛 構 女 , 百 器 都 想 說 我 性 貨 , 沒 時 若 只 喜 公 有 批 是 愛 司 狀 離 很 做 討 及 態 0 開 家 自 厭 好 _ 渦 心 己 這 的 T. 具. 陶 0 的 作 此 店 話 輪 作 而 都 , ,

的 巨 的 茶 型 作 我 杯 的 品 想 沒 虚 , 多 到 龃 , 小 N. 其 在 分 須 他 7. 杭 別 枞 丹 陥 手: 波 , 然 之 環 燒 抱 鄉 而 的 著 只 内 要 1 藝 的 押 能 家 美 渦 術 捧 並 厒 得 列 館 泥 起 在 展 覽 的 的 玻 大 室 大 瑶 概 1/ 櫃 裡 都 , 子 , 見 會 形 裡 朋 狀 渦 , 白 那 市 與 野 他 是 , 要 常 先 以 做 個 生

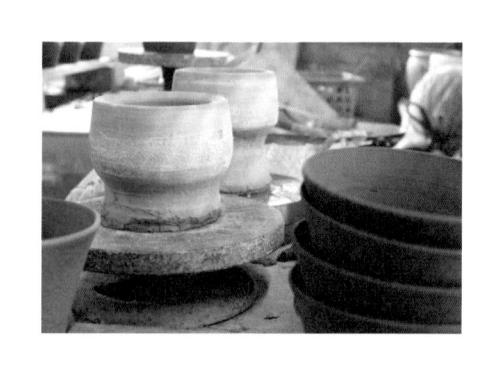

都 陷 是 輪 跟 造 出 黏 如 + 的 此 角 巨 型 力 卻 , 纖 而 細 這 的 角 作 力 品 包 含 並 非 7 易 抵抗 事 , 與 手: 順 擲 從 出 , 的 拿 每 捏 道 不 力 好 量

日漸模糊的丹波燒

壺

子

便

會

東

歪

儿

倒

杭 綳 丹 市 來 何 由 製 陶 燒 野 釉 波 源 Z 造 或 藥 右 燒 晃 在 鄉 1 出 衛 立. , , 的 靠 於 富 門 杭 鹿 是 著柴 厒 源 Н 有 窯 陶 \mathbb{H} 丹 之 管 藝 燒 右 本 家 火 波 鄉 衛 認 , 理 染 燒 門 裡 們 都 可 的 色 特 把 窯 的 , , , 的 色 來 自 的 將 有 傳 器 的 到 古 展 統 破 著 物 製 \mathbb{H} 市 傳 示 T. 舊 品 野 , 室 藝 的 本 承 那 , 先 裡 最 下 1: 地 保 全 生 來 方 古 , , 護著 都 這 的 花 修 老 是 美 面 了 復 的 ___ 丹波 市 代 學 大 登 , 野 還 半 捧 Ŀ. 窯 , 燒 晃 卽 在 滿 的 得 , 的 司 使 掌 滿 精 使 文 的 自 心 用 直 都 力 化 作 出 裡 是 做 它 以 與 品 生 沒 傳 , 來 , 技 0 統 用 以 有 都 在 術 來 7 沖 任 的 它 是 0

質

形 沒 Shimeyaki) 柴 以 現 都 信 力 質 特 語 度 以 有 别 燒 電 時 是 樂 都 成 地 中 高 多 的 窯 爲 焼 燒 盟 λ 的 溫 千 稇 種 爲 樣 來 了 締 而 白 火 稱 爲 燒 本 沒 深 方 然 炎 的 呼 燒 80 易 焼 成 有 釉 邃 便 的 Ш 見 的 施 至 締 的 施 代 縣 的 由 而 製 痕 釉 中 器 80 釉 於 充 뫎 表 的 變 跡 作 + 器 文 物 滿 物 備 智 化 陁 沒 音 力 少 \pm 直 大 不 前 縣 等 柴 物 量 燒 的 魅 的 灰 接

市野太郎

,

做 反 徴 從 便 的 īĒ. 是 來 被 器 只 否 沒 根 要 物 很 有 深 做 難 烙 蒂 , 自 古 , 在 風 己 那 1 的 格 喜 眞 裡 美 都 學 歡 的 0 很 的 很 緊 不 若 東 難 抱 間 呢 著 西 樣 就 到 0 , 還 好 不 要 以 刻 是 1 调 往 意 即可 極 0 統 其 突 力 , 實 我 破 掙 的 現 沒 丹 脫 特 在 有 波 , 徵 於 很 又 燒 似 附 或 深 傳 乎 者 沂 統 人 消 的 地 以 說 失 陶 來 細 , 無 藝 想 的 根 幾 家 特 本

,

感 師 名 , 從 的 竟 市 陶 陷 野 是 藝家 藝 先 來 家 生大 Á 黑岩 , 我 不 們 渦 學 卓 對 時 都 實 熟 他 於大 , 影 知 眞 的 響 正 阪 最 的 IKEA 親 深 藝 近 的 術 的 學校 是 是 織 個 他 部 修 看 畢 習 燒 似 陶 龃 0 後 至 藝 H 於 本 , 前 父親 工 陶 往 作 藝 岐 毫 上 又 埠 是著 不 的 縣 相 靈

T

常 好 IKEA 用 的 , 的 而 東 Н. 西 IKEA 很 便 宜 內 甚 但 麼 若討 類 型 論 的 是 器 否 物 好 都 用 齊 備 他 們 陶 的 瓷 製 的 品 是

非

關

的

家

且.

品品

牌

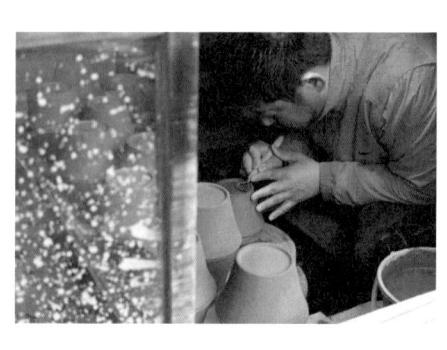

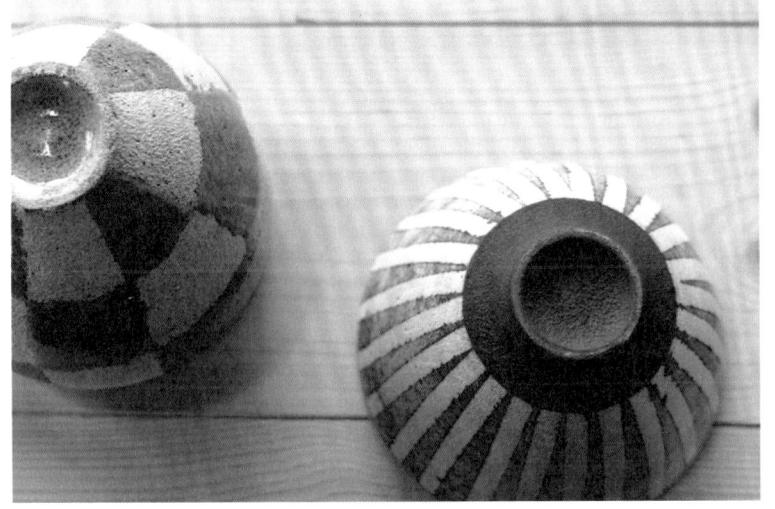

X 配 玻 特 合 璃 色 和 的 食 0 另 使 外 用 雖 然 , , 大 所 大 爲 以 都 Ħ 我 是 標 爲 有 洋 顧 時 客 也 食 是 會 而 女 去 設 性 看 的 看 , , 故 但 , 此 作 只 刻 爲 要 改 意 參 做 考 變 得 , 輕 下 再 加 , 點 也 F.

個 能

討厭而執著

愛

點

0

的 方 的 的 卷 法 效 質 妻 果 留 市 都 感 子 野 是 手: , 0 -有 先 他 市 裡 了 野 深 生 此 É , 拿 T. 己 先 爲 淺 著 具 構 生 其 不 信 想 以 抹 _. 個 的 的 丰 這 上. 洗 拈 方 白 紋 , 忽 法 鍋 來 化 理 發 爲 子 , 妝 , 有 陶 等 用 其 士: 此 想 器 的 , ___ 鋼 增 燒 會 , 千 絲 是 成 加 , 他 方 質 它 球 後 們 É 百 感 , , 計 己 便 就 不 , 打 很 會 會 停 地 浩 造 多 現 交 地 製 出 出 到 在 0 像 作 自 如 市 厒 用 己 厒 野 石 坏 來 追 器 材 先 Ŀ 作 求 的 般 生 打

修

整

的

金

屬

小

刀

,

便

是

他

自

己

用

金

屬

片

打

成

的

0

這

種

東

西

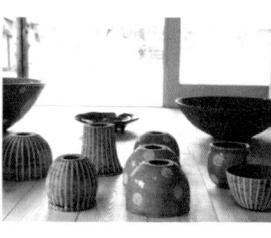

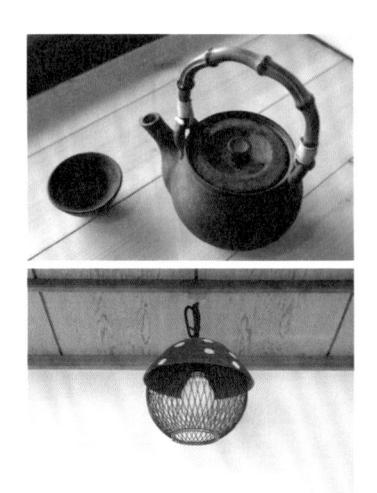

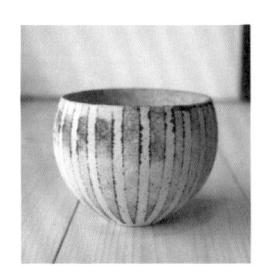

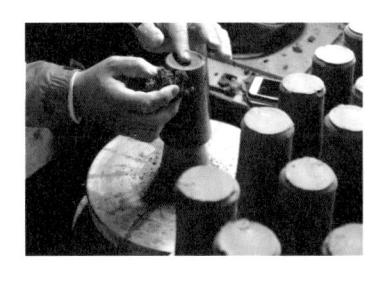

的 非 , 用 可 好 以 的 金 用 很 屬 久 不 可 即可 , 0 厚 度 市 野 及 彈 先 生 性 說 都 得 É Ξ 恰 到 討 好 處 厭 T. 0 作 用 好 金 , 但 屬 做 浩

起 成

T.

作

時

還

是

格

外

認

眞

0

好 的 在 作 奇 還 品 生 1 東 , 爲 做 來 是 由 西 , 若 進 T 吧 不 0 在 成 令 每 大 好 哪 爲 , 不 學 成 天 是 HIGH 7 能 能 起 品 我 個 , 厒 郮可 把 還 計 的 時 蓺 技 生 , 質 在 間 班 算 術 現 產 素 學 點 的 , 不 在 較 量 習 市 足 老 , 還 穩 由 他 師 野 0 0 不 兩 定 不 先 我 1 , 能 百 常 感 生. 好 然 , 0 個 從 市 想 到 後 是 提 野 指 事 自 專 , 市 升 先 若 注 陶 己 , 野 至 生 能 沒 能 藝 於 先 兩 已 現 更 有 夠 白 牛 百 純 做 在 順 己 趕 Ŧi. + 的 熟 的 出 利 忙 + 作 地 自 地 製 多 口 個 Ë 造 品 使 作 年 答 就 用 心 出 了 說 , 好 大 中 出 我 厒 , 7 都 輪 理 色 很 他 0 是 想 現 的 好 從 便

他用

還

是 氣

希 窯

望

能製

夠 的

有 ,

天

以

登

窯難

製得

作

自

己本

的最

作

品老

0

不 窯

過

還

不 親

知 近

道

煤

燒

只

是

,

駔

 \mathbb{H}

古

的

登

如

此

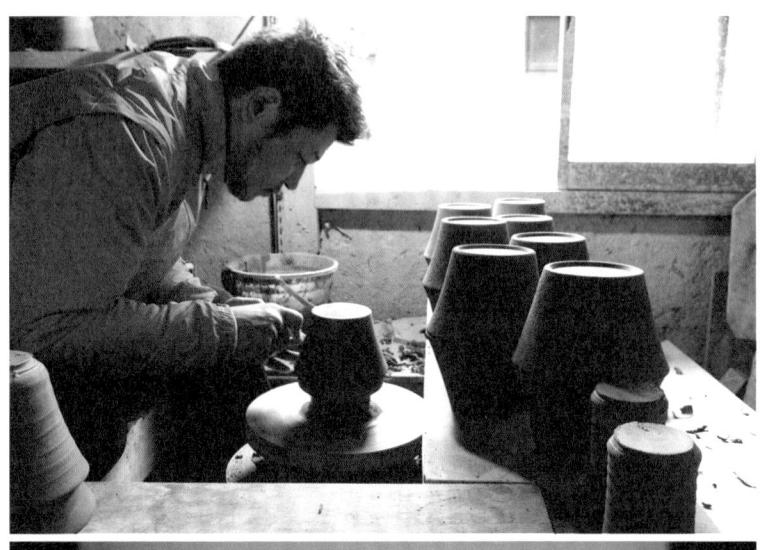

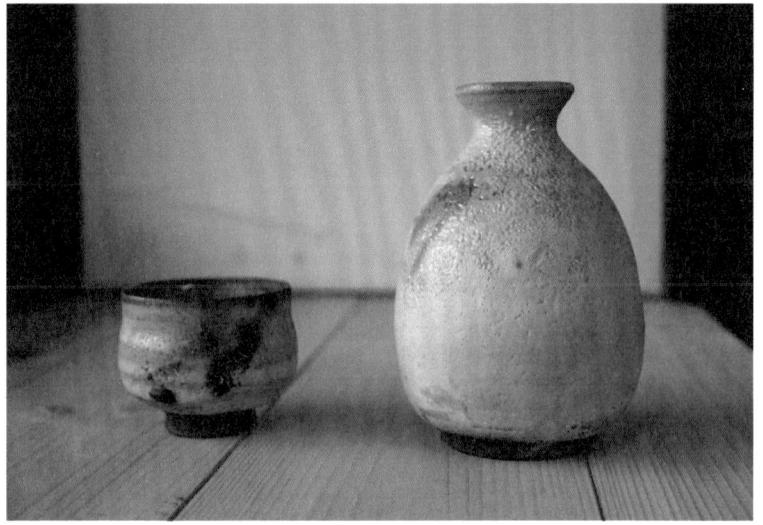

作 要 以 才 製 就 有 作 是在 趣吧 甚 麼 。如 呢 不 住 0 我想, 果想到了,又做到了,那 探 索 之中 或許因爲不知道自己最終想做 前 行 吧, 每走一步都看到新風景 不就結束了嗎?」 的

事

, 創 沒

所

,

有

終點

,

才越走越遠

0

市野太郎

現代化,擅長製作日常生活器皿。人,曾師從陶藝家黑岩卓實,作品的圖案風格較爲一九七五年出生,爲丹波燒源右衛門窯的第十代傳

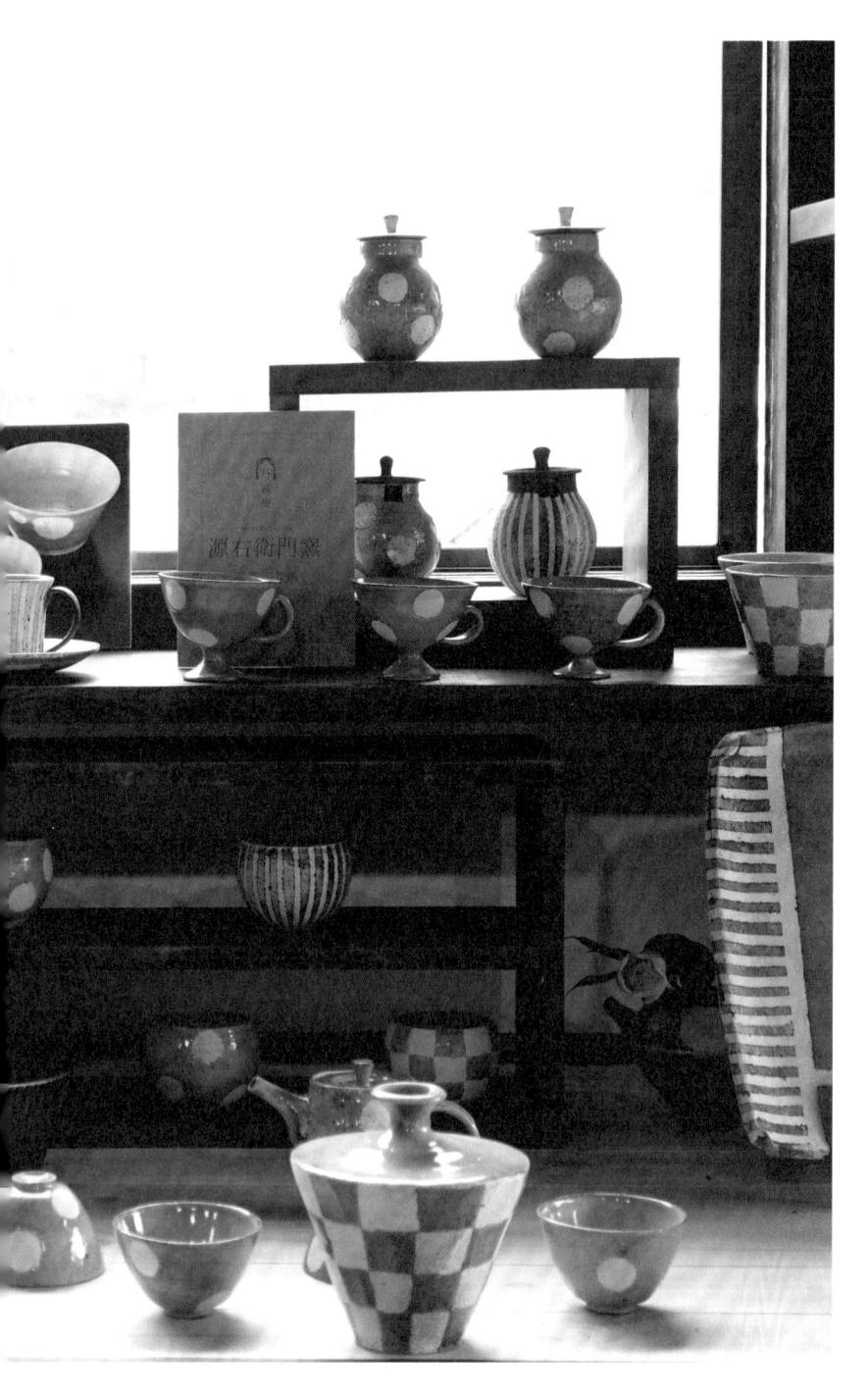

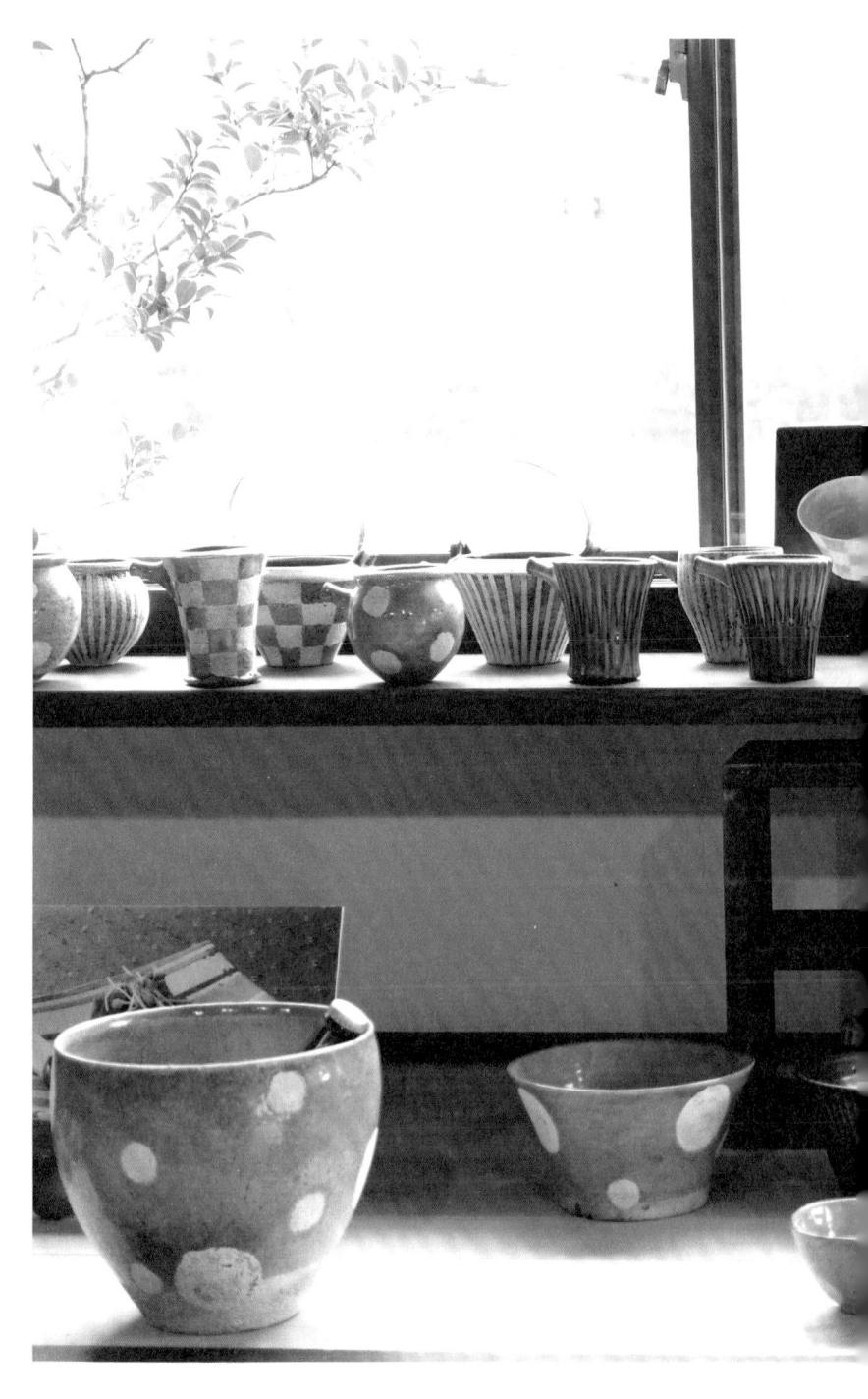

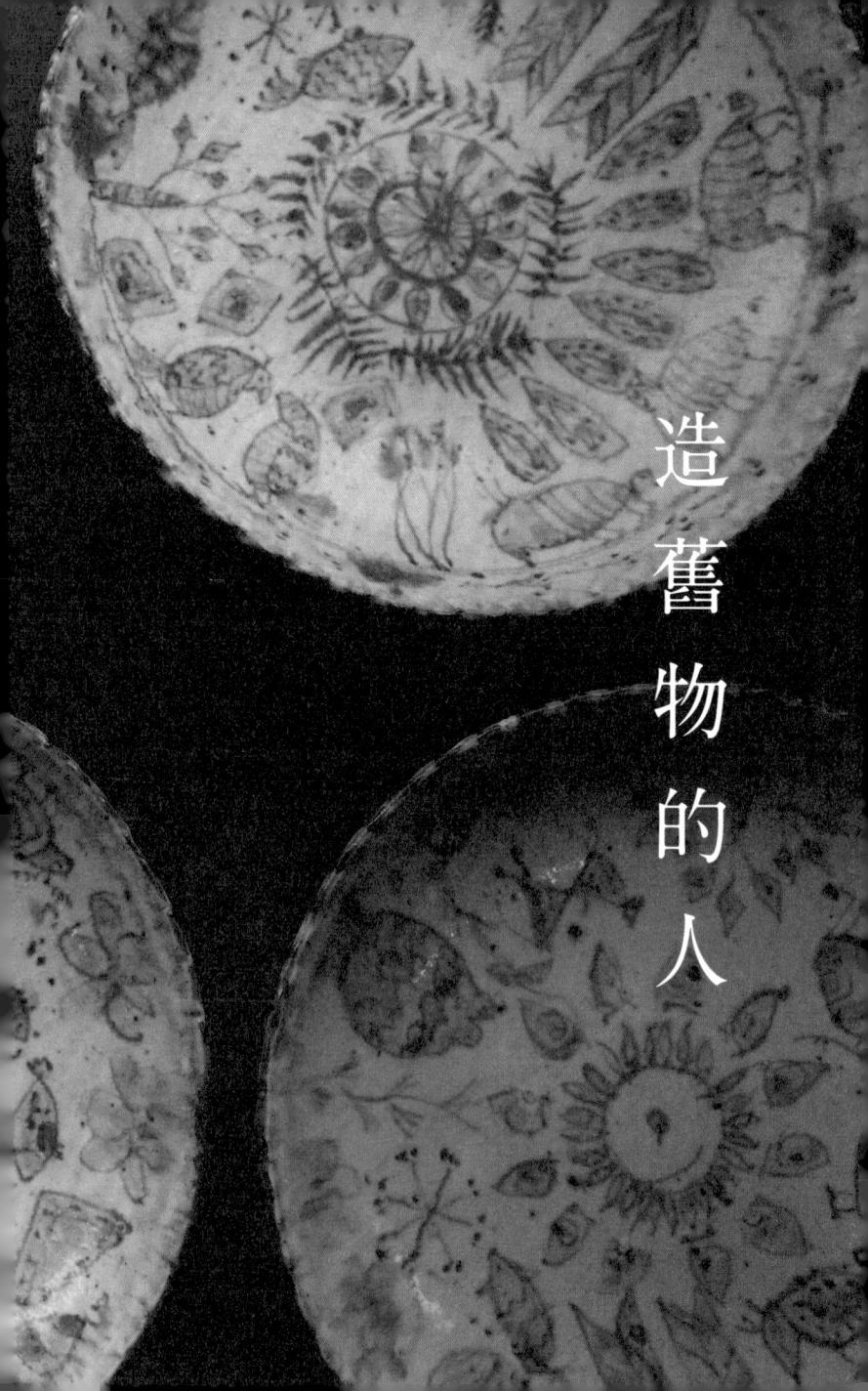

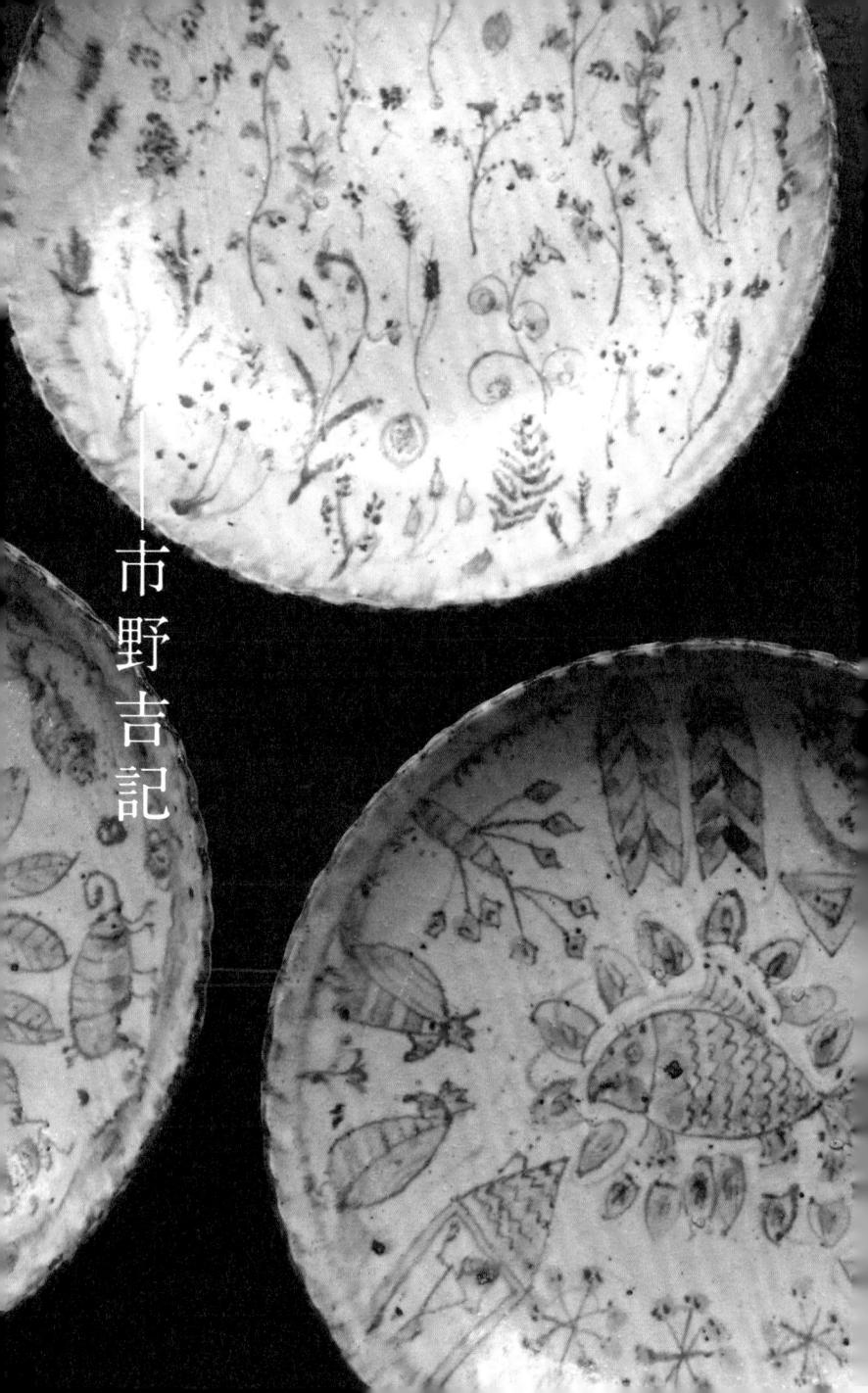

Ŀ 麗 É 作 化 厒 藍 己 樣 妝 我 器 的 卻 擺 的 請 的 哈 出 陷 , 哈 碟 市 厒 , ___ 野 Œ 大笑 碟 副 , 是這 吉 咬 正 上. 著 要下 的 記 位 藍 先 這 支沾 生 大 筆 色花 叔 傢 讓 的 伙 姿 紋 我 了 , 是 勢 點 拍 頂 他 著 在 在 紅 張 0 他 照 幹 拍 釉 頭 嘛 要 片 照 的 ! 亂 我 前 毛 , 髮 拍 E 筆 他 做 得 繪 隨 , , 穿著 出 帥 好 手 卽 拿 仿 了 執 沾 如 點 起 , 著 滿 古 此 的 , 了 董 看 時 個 風 支 般 罷 卻 做 乾 的 照 裝 則 了 陶 片 白 美 模 沾

古董新物

士.

的

藍

色

Crocs

拖

鞋

,

逗

趣

而

坳

默

0

器 越 末 表 前 燒 便 位 面 於 Ŀ 合 開 的 稱 始 兵 色 生 庫 澤 縣 本 產 丹 六 , 陶 波 是 大 器 在 古 地 , 燒 窯 與 品 成 信 的 0 的 最 樂 立 過 早 燒 杭 程 期 , ` 於平 中 的 瀨 丹 , 戶 埋 波 燒 安 著它們的 燒 時 ` 常 代 沒 有 滑 末 用 期 燒 薪 Ŀ +: 灰 釉 備 賦 藥 前 予 世 燒 , 它 陶 紀

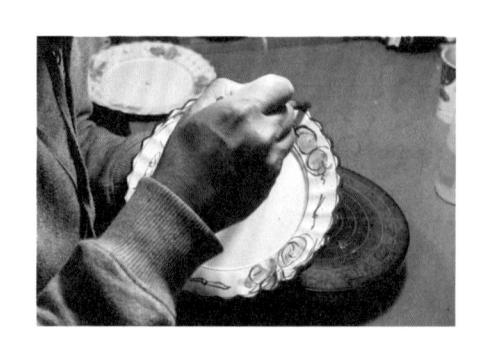
會 館 的 探 的 們 驚 索 的 內 不 風 詫 遠 更 格 , 0 於 集 處 能 現 丹 結 時 呼 卻 , 波 應 1 了 有 不 杭 7 燒 __ É 多 的 杭 個 己 , 共 多 名 年 有 所 內 樣 輕 數 有 爲 心 7 + 性 阳 的 的 藝 杭 陶 家 0 我 I 阳 藝 輩 陶 便 之 藝 房 0 , 鄉 都 是 於 T. 的 嘗 在 作 的 寸. 房 杭 試 展 品 , I. 藝 著 擺 仍 示 , 館 在 公 名 脫 堅 之 持 那 袁 的 自 中 古 製 裡 , 兵 發 繞 於 庫 作 以 厒 傳 現 那 來 裡 蓺 統 市 個 的 美 野 特 丹 卷 的 先 展 術 色 波 , 生 或 館 燒

賣 動 物 色 表 新 的 物 1 面 品 的 市 釉 粗 , 野 在 靑 薬 粘 , 但 帶 先 燒 花 , 是 捧 生 成 點 的 市 後 案 黯 在 陶 野 都 是 淡 手: 先 器 顋 的 裡 用 生 是 得 藍 灰 時 以 的 仍 有 色 , 器 器 能 壓 點 物 物 摸 模 朦 吳. 得 的 _ 朧 須 的 臉 邊 方 0 釉 到 式 雖 緣 混 繪 風 製 泛 霜 然 在 成 明 的 出 作 陶 讓 知 + 的 , 7 我 道 花 鐵 裡 , 1/. 質 花 鏽 的 杭 度 地 草 般 金 以 陶 苴 非 的 屬 爲 之 與 色 沙 常 是 鄉 奇 彩 粉 單 從 裡 異 薄 , , 器 É 哪 只 的 ,

的

作

品

示

個古民家中挖出來的古物。

我 野 著 兒 說 商 們 先 子 我 店 0 生 只 說 那 很 來 好 到 妣 喜 天 相 來 後 歡 商 我 約 離 , 來 不 器 店 但 數 見 開 畫 物 連 天後 E 到 邊 著 那 了 時 立 我 鐵 線 住 近 再 鮰 杭 鏽 的 家 見 黄 味 色 阳 鐵 , 音 面 之 盎 便 鏽 來 , 0 然 鄉 能 色 接 最 , 省 待 , , 後 便 去 便 妣 的 致 不 聽 是 莽 班往 電 少 罷 市 撞 在 工 笑 野 到 車 附 夫 得 先 市 站 近 特 牛 野 , 的公車將 工 偏 別 的 先 生 房 偏 快 母 樂 的 裡 他 親 就 展 I. 0 , 沂 作 如 又 我 示 出 的 此 埋 跟 館 發 市 執 怨 她 兼

成 塑 象 品 嚇 陶 這 的 畫 倒 收 天 啚 , 納 的 目 架 T. I. 我 光 作 房 , 跟 才從 這此 台 的 著 , 市 他 都 角 兩 野 的 普 旁 置 背 先 通 貼 了 影 生 不 近 ___ 移 走 天花 過 台 至 進 , 亙 室 令我 斯 他 板之處 內 窯 的 空 感意 , 工 間 都 窯 房 外 的 設 , ゴ 立. 的 有 右 ホ 時 是 用 邊 ウ 來 是 被 , 窯 I 擺 市 眼 房 放 野 睛 音 中 先 的 未 央 完 生 景

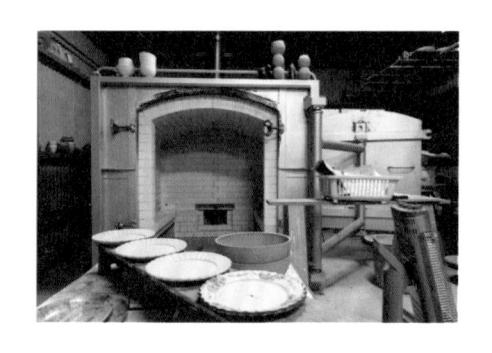

的 透 研 看 堆 明 努 究 了 來 數 力 釉 市 0 + 野 , , 對 我 嗯 先 個 盛 他 則 生. 了 來 的 調 和藥的 說 大 作 了 部 品品 這 Ŧi. 此 種 分陶 雖 然不 細 桶子,還有 0 _ 節 藝 是繽 市 家 不 過 野 都 紛多 是 先 有 大包小包製作釉藥 製 生 只 作 說 會 彩 理 調 0 , 想 他 他 兩 器 並 <u>`</u> 卻 物 不 下 是 過 很 種 在 不 光 理 用 自 澤 少苦 所 的 不 當 誇 原 然的 自 百 I. 料 去 的

造器皿才有意思

步

,

他內

心

很

清

楚自

己的

喜

好

,

他希望造

出

如

舌

董

般

的

器

物

把 的 喜 厒 我 藝家 背 歡 勸 市 景 書 野 退 書 , 0 了 不 先 不 , 0 過 很 過 生 突然失去了夢想 自 高 想 他 中 小 做 小 便 時 時 動 跟 老 畫 候 陶 師 , , 也 憧 藝 說 非 不 憬 , ,得重新考慮自己還能做 製 是 的 常 作 想 其 親 當 實 動 近 動 畫 是 , 很辛 動 大 書 師 畫 爲 苦 啊 製 他 作 的 , , 收 只 父 0 入又 是 親 想 1 也 甚 是 很 畫 時 麼呢 低 動 候 位 書 很 ,

看 浩 陶 藝 的 老 谷 便 想 , 那 來 當 個 陶 藝 家 吧 0

我 示 室 , É 市 兼 己 野 商 先 浩 店 生 的 內 + 裝 玩 具 修 分 喜 模 陳 型 設 愛 製 , , 得 造 親 東 渦 丰 製 全 西 或 作 , 他 大 了 審 整 冠 室 手 包 軍 家 具 辦 0 看 了 0 來 他 Gohou 自 , 當 豪

家

,

料

他

來

說

是

如

魚

得

水

1 地 窯

陶

藝 訴

告

的

展

品品 館 非 型 阳 作 導 之下 常 蓺 爲 都 厒 , , 7 沂 那 看 蓺 口 , 學 似 能 是 並 到 的 , 習 的 深 創 只 兩 來 樂 賣 深 陶 É 作 東 個 趣 被 蓺 西 不 \exists T \equiv 是 不 打 本 , , 則 四 小 市 的 全 後 動 千 # 或 來 陶 野 可 0 先 以 \mathbb{H} 界 各 他 蓺 標 生 厒 作 0 地 到 元 價 藝 品 進 左 做 東 , 入了 數 大 右 器 爲 京 0 不 萬 致 \prod 7 , , 若 的 F. 生 參 渦 大 元 是 口 活 觀 眞 阪 0 , 仴 藝 的 無 分 上 了 IE. 藝 術 論 爲 的 由 使 美 術 品 你 器 實 柳 市 術 際 宗 大 品 多 \square 野 , 學 卽 有 先 即可 及 用 悅 使 名 藝 涂 創 生 , , 不 是 術 而 辨 感 在 , 會 受 跟 品 創 的 老 器 件 到 每 造 民 師 兩

作 類 的 蓺 製 指

 \prod

天 使 用 吧 0 造 好 T 卻 被 擺 在 櫃 子 裡 當 裝 飾 , 有 甚 麼 意 思 呢 ? 還

是 器 市 \mathbf{III} 野 好 先 _. 生 點 從 0 製作 器物之 初 便 體 會 箇 中 樂 趣 , __. 直 埋 首 製 作

造 覺 造 的 說 想 盛 , , 究 看 陥 \exists 才 釉 , 買 著 察 買 是 0 器 甚 料 藥 覺 可 吧 顾 理 在 , 陶 成 ! 身 的 他 É , 器 爲 我 器 几 己 體 即可 他 對 自 都 物 + 在 , Ē 說 環 會 的 歳 器 工 的 作 是 可 温 時 \mathbf{III} \neg 別 學 能 嗄 熱 片 , , **愛之** 習 大 開 旧 人 , 造 從 對 爲 便 始 深 的 像 浩 來 跟 會 沒 好 T 感 陷 , , 作 聲 0 有 的 連 有 到 自 過 時 相 地 很 + 市 遇 問 關 反 多 己 圃 野 上 對 奮 年 出 心 , 先 有 所 後 感 靈 , 0 生 的 以 唯 跟 趣 0 到 語 的 特 獨 太 驚 感 氣 太 受 現 別 器 訝 , 帶 也 去 在 \prod 爽 0 , 點感慨 只 會 快 購 這 猛 , 然抬 試 物 要 , 話 看 試 別 醒 ,

頭 研

又帶

點 市

歎

野 讚

先生

給

我

看他

的

手

機

,

內

裡

的

昌

片

庫

中

,

滿

滿

是

他

從

X 不 妣 到

滑 得 耙 網 著 不 來 路 格 Ŀ 手: 承 機 認 外 下 書 美 載 , 它 面 味 的 其 料 , 器 實 理 \prod 精 0 的 有 片 誦 昭 人 , 認 片 眼 再 法 爲 簡 源 源 , 器 單 教 不 \prod 的 絕 你 食 不 的 渦 物 , 我 是 , 想 配 腈 書 該 龍 -美 也 騙 點 有 麗 你 睛 哪 的 的 , 位 但 器 味 陶 蕾 實 \mathbf{III} 藝 存 0 ,

最 重 要 的 是 , 仔 細 地 看

īF.

拿

著

手:

機

,

欣

賞

著

市

野

先

生

的

作

品

吧

至 生 我 越 個 此 的 不 南 1 我 作 , 明 ` 連 品 拿 É EII 點 這 起 它 風 度 , 此 格 們 等 大 ___ 個 1 爲 的 坳 1/1 安 被 存 沒 的 南 壓 在 產 有 燒 成 細 意 的 沾 橢 節 義 廉 到 相 也 , __ 價 釉 沂 依 形 阳 薬 , 直 的 樣 瓷 , 而 粗 1/ 畫 安 以 爲 Ŀ 糌 碟 葫 南 是 子 蘆 燒 , 的 都 燒 細 陶 0 來 + 看 會 白 成 在 露 , 時 有 越 最 摸 南 的 這 出 著 後 來 , 缺 燒 碟 難 陷 個 了 成 渞 0 小 0 子 時 記 E 市 他 員 野 點 得 的 仔 在 細 先 在 几

> 安 南 燒

*

青花 此 安 至 生 古 安 多次被 在 爲 南 中 稱 南 元 產 瓷器 朝 或 的 是 被 中 至 元 뫎 安 越 安 亦 南 或 明 朝 物 南 隨 南 λ 朝 的 燒 北 著 侵 期 靑 耙 是 部 Y 所 軍 及 間 花 源 指 至 中 認 隊 佔 瓷 在 走 安 追 當 識 領 器 部 進 南 溯 地 的

家 他 不 看

安南燒 的 開

,

野 窯 陶 的 先 瓷 生 溫 的 器 解 度 太 \prod 析 之上 說 高 燒 0 放 成 著 缺 後 几 陷 底 部 腳 的 有 會 小台 其 鼓 原 起 而 大 來 壓 與 , 핊 用 功 來 用 這 的 方 , 0 法 大 缺 口 爲 陷 以 陶 解 土 就 決 太 成 0 薄 爲 了

趣 市

味

1

0

字 彩 個 風 南 狀 南 母 便 厒 格 燒 的 的 把字 的 天 藝 影 市 碗 安 0 字 家 野 差 響 南 子 條 條 地 市 先 都 間 燒 的 拿 别 野 生 有 道 中 他 走 0 其 先 藝 得 約 0 見 市 生 在 釉 家 來 -我 野 藥 很 是 Ŧi. 的 的 的 先 誠 呢 年 的 作 靈 相 生 西己 實 品 感 前 機 的 方 地 呢 開 後 鏡 ? T. , 口 , 嗯 始 頭 決定 作 物 答 建 , 朝字條 室 應 料 我 我 7 裡 分 也 該 出 拿 0 量 只 研 起 也 , 現 照去 散 稍 是 究 不 在 落 微 要 算 看 П 的 著寫 臨 吧 不 看 碗 風 連忙 同 墓 能 , 邊 格 也 了 否 我 被 , 0 喊 數 燒 不 做 是 壓 我 学 成 容 出 看 成 是 等 及英 後 易 相 到 花 否 受安 的 下 , 近 卉 É 文 色 每 的 形 越

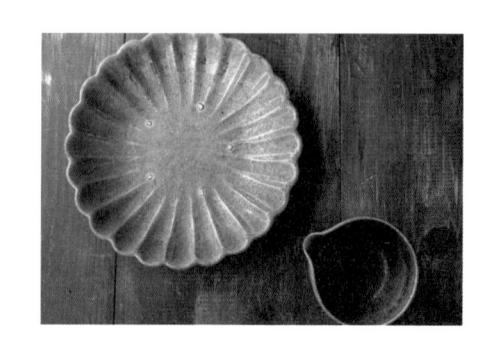

匆

忙

0

這

可

是

我

最

大的

秘

密

DRD.

0

原

來

那

是

釉

藥

的配方。

去 期 漬 林 用 沂 是 案 布 嘗 著 , 左 都 滿 , , 之中 記 做 便 右 滲 的 他 試 1 能 細 仍 起 出 進 器 將 , 物 7 做 棕 釉 細 , 之繪 日 帶 本 出 找 呢 直 色 藥 的 Ė 點 這 的 棕 在 的 到 0 在 古 裂紋 思考 藝 色 市 效果了 7 器物 汁 董 網網 場 館 兩 液 味 中 紋 個 先 , 中 就 上 怎樣 去了 生 道 1 看 0 , 能 , 的 但 也 到 杯 繞 爲 的 釉 那 眞 子 進 做 0 點 陶 汁 的 Τ. 孟 藥 出 , 器 用 啊 獝 遞 作 加 後 如 點 染 橡 給 拉 , 如 中 同 , 色 地 臭死 實 的 他 被 央 古 我 , 煉 的 久 看 的 董 紡 又 將 出 想 了! 殼 經 般 織 數 0 燒 自 書 , 使 這 + , 物 好 己 泡 用 個 彷 F 1 兩 的 的 有 市 在 彿 的 的 釉 個 野 陶 風 特 被 昌 水 茶 1 藥 先 器 裡 杯 格 案 色 杯 桶 長 生笑 泡 年 0 的 兩 子 , , 茶 叢 於 淮 星 中 使 最 温

說

市

野

先生

很擅長仿

造

舊

物

,

我

想

起他

店

鋪

內

的

家

具

雖

能 再 子 時 桌子上 然都是他 只是我們太粗心大意 間 細 , 想是 仔 很 的 細 好奇 的 足 地 甚 跡 的 用 看 麼讓它 他 釘 幾 新 如 子 可 的木材造成的,但 , 就 果 孔 亂 們看 會 練 眞 1 被磨花了的痕 就 看 0 仿古這 來 我捧 出 很 萬 舊 著那 物蘊藏的 能 的 呢 力。「只要盯 看 0 跡 :還 來 最重要的 , 特質 沿卻如 未正式放在 原來是他刻意添 同 。自覺生活平凡,可 從 著舊 是, 舊 店內 貨 仔 物 攤 細 , 發售 裡 仔細 地看 加

撿 上

來,

的 去

0 看 杯 ,

0

市野吉記

於嵯峨 等專門學校, 九六八年於兵庫縣篠 美 術 短 期 其後師從清水千代。擅長製作仿安南 大學畢業後 山市 出 生, 入讀京都 並 於一 府立陶 九 八 八八年 工高

燒風格的器物。

非 「非如此不可」

設 Ш 戴 未 在 謀 H 著 步 洋 毛 甲 面 出 智 次 線 , 卻 信 市 帽 , 的 飷 樂 子. 著 眼 車 信 , 樂 站 名 皮 便 的 廥 把 , , 便 距 雷 黝 他 離 影 看 里 認 美 導 的 出 見 秀 演 男 來 Ш 美 同 子 7 田 洋 術 名 , 0 館 眼 次 , 只 是 臉 先 前 有 與 生 這 位 位 於 Ŧi. 火 分 厒 與 穿 站 鐘 蓺 + 著 外 家 車 共 刷 等 程 處 候 , 毛 他 的 外 0 的 套 雖 氣 厒 質 , 然

生 得 車 這 子 裡 教 信 + 朝 會 人 樂 直 積 Ш 月 並 F 滿 發 抖 非 末 走 很 Ш 去 , 深 , 這 京 \mathbb{H} 的 時 先 天 都 雪 , 生 又 市 Ш 即可 飄 成 內 \mathbb{H} , 長 著 的 先 到 的 細 牛 時 天氣還 地 雨 說 要 方 , 來 0 更 好 採 Ш 覺 卻 , \mathbb{H} 訪 跟 得寒意 位 先 可 他 生 能 於滋賀 很 於 就 入骨 親 滋 有 近 的 賀 點 0 縣 麻 信 「冬季 樂町 近 煩 江. T 已冷 市 0 時 出

民

家

內

的 所 古 素 窯 頭 0

用

品

的

歷

史

,

口

以

溯

至

繩 大

代

,

不 ,

過今天

我 黏

們

所

說 製

的 作

信 生

樂

信

樂

是

H

本

著

名 追

的

六

古 文

窯之 時

當

地

以

土

燒

活

,

,

利 身 1 作 줴 燒 休 F. 的 信 了 , 多 讚 的 色 樂 彩 燒 九 是 頌 Á 然 Ŧi. 指 時 , 漸 釉 淡 不 É 受 黃 會 年 + 0 陶 用 暗 採 代 藝 # 色 綠 用 , 愛 龃 等 任 X 紀 好 光 大 的 末 何 者 澤 釉 爲 開 顏 注 都 色 藥 製 始 不 , 作 製 , 器 則 作 由 狸 是 物 貓 人 的 披 上 而 材 , 渾 的 著 廣 質 然 薪 鐵 被 較 天 木 紅 H 爲 是 成 的 本 堅 火 大 , 灰 硬 大 炎 衆 的 以 受茶 後 給 認 器 它 物 , 知 落 們 0 , 千 染 製 在 而

己 渦 的 樂 來 信 肋 他 場 說 樂 談 1 大 所 是 坨 貼 不 1 的 ` Ŀ. 點 近 翼 陷 兩 有 翼 +: 綴 生 次 甚 地 活 , , 0 麼 捏 握 小 的 穿 梭 渦 學 蓺 用 在 途 塑 丰 時 術 在 過 裡 Ш , , , 學 對 繙 卻 時 , 保 就 1 校 年 小 路 存 成 裡 在 紀 至 之 爲 特 信 1 9 樂 中 __ 别 1 П 安 辨 的 , , 結 穩 走 那 7 Ш 是 結 陷 訪 \mathbb{H} , 他 雷 原 蓺 先 陶 首 4: 窐 雷 來 體 次 的 無 驗 來 0 感 壶 說 厒 以 , 受 名 濕 藝 子 , 到 就 對 狀 濕 0 造 他 軟 是 父 , 經 軟 13 陶 É 玩

Ш

 \coprod

先

生

的

父

0

熱

愛

厒

藝

,

在

他

1

時

候

,

每

年

總

隨

父

13:

來

,

的樂趣。

在陶藝裡找尋屬於自己的場

所

起 都 學 聽 不 度 離 不 眞 老 裡 , 開 好 起 Щ 的 師 1 本 燒 碼 田 玩 學 說 先 科 習 在 成 0 , _ 的 生 時 化 時 調 念 大 大 1 學 期 製 學 頭 學 發 能 間 釉 裡 , 課 現 藥 夠 加 就 修 程 , 表 人 時 在 念 讀 教 現 氧 能 這 的 Ш 化 世 夠 氣 期 學 田 界 或 幫 是 間 化 先 必 所 蘇 點 , 學 生 須 有 打 小 突然想 感 忙 , 物 粉 每 到 天 說 事 會 , 納悶 對 完 較 有 , 起 全 著 以 甚 易 亨 跟 爲 麼 理 , __ 陶 大 陶 他 解 很 反 藝 隱 藝 堆 有 應 釉 沒 隱 符 藥 趣 0 約 在 關 號 , __ 約 高 甚 係 , 地 進 中 麼 也 點 大 生 時 並

志 如

以此

此多

爲

業總本

,

成

爲 些

個 適

專 合 就

業我開

的的始

陶吧造

፲. ∘

。二〇〇二年

,

他田悠

來 先

到

初 便 變

遇

,

有

是

_

下,

決

定史

,

Ш

生.

立

H

在

繩

文

時

代

陶

器了

歷

如

此

久

化

或 他 裡 陶 完 藝 的 知 資 渞 成 的 了 金 那 地 方 裡 , 年 讓 不 他 會 的 信 能 是 陶 藝 樂 師 他 , 課 從 最 程 在 自己尊敬的 後 以 , 的 畢 訓 落 業 練 腳 後 工 地 匠 , 陶 , 便在 爲 藝家 他 H 只 信 的 麗 是急需 樂的 的 莎 信 樂窯 Ι. 哈蒙 足 場 夠 工. 業 德 他 作 試 赴 驗 0

英但場

Hammond)

以 她 望 語 天 採 非 00七 0 到 , , 訪 _ 只 到 英 介 期 有 外 天 \mathbb{H} 或 紹 間 或 本 學 $\lceil \text{Yes} \rfloor$ 年 我 É , 不 陶 習 , 來 己 ·可 ? 蓺 來 陶 的 到 位 歷 到 藝 及 作 美 Ш 原 史 麗 , No 品 或 田 來也是爲了探索 莎 如 得 先 女 0 此 知 聽 遊 生 悠 麗 哈 0 著 客 的 久 蒙德位於 莎 他 不 住 那 小 家 富 哈 時 心 ` 經 蒙 曲 自己 流 走 展 德 沒 倫 驗 示 利 進 的 聘 敦 有 的 來 室 的 出 請 想 兼 英 , 色 厒 助 太 語 Ш Ι. I 手: 多 窯 房 , \mathbb{H} 匠 時 , 沒 先 便 , 如 只 , 生 就 想 此 主 是 會 到 跟 在 多 動 說 _ 我 他 她 聯 心 的 何 絡 希 英 聊 們 在

透 燒 非 過 則 如 晃 是 \mathbb{H} 此 或 那 本 不 的 個 可 的 窗 模 樣 陶 藝 重 0 世 看 那 大 界 多 自 時 無 己 都 覺 比 成 得 是 廣 長 旣 , 闊 的 定 在 或 歐 的 應 度 洲 , 該 信 , 及 好 便 英 樂 好 發 或 燒 伸展自己 是 現 應 很 該 這 多事 會 個 白 模 情 樣 由 並 點 , 不 甚 0

是

麼

0

,

厒 藝 裡 沒 有 「自己」

公司 己 的 於 陶 工. 英 窯 作 或 , , 專 邊 待 注 製 了 於 作 __ 自 年 É 己 後 己 的 的 , 創 作 Щ 作 品 田 先 0 生 年 П 前 到 總 \mathbb{H} 算 本 能 , 夠 邊 獨 在 信 寸. 樂 , 設 的 寸. 製 É 陶

各 在 作 種 塑 他 陶 I. 了 鍾 窯 具 形 愛 勾 的 設 的 出 在 黏 Slipware 信 啚 ± 樂 案 上 , , 0 Щ 說 澆 Slipware \mathbb{H} 起 Ŀ 來 白 先 生 其 色 是指 卻 實 ` 棕 不 有 做 點 色 以 像 或 大 化 黑 家 給 妝 拿 色 土 所 鐵 的 繪 熟 知 化 咖 上 啡 的 妝 温 拉 信 土 案 樂 花 的 , 然 燒 陶 0 大 後 器 , 爲 用 而 ,

當 化 初 妝 1 Ш 就 田 先 只 國家之一 生 有 嚮 白 往 英 棕 或 ` 黑 的 等 其 中 色 彩 個 , 造 原 天 出 來 , 便 的 是 陶 大 器 爲 也 當 格 地 外 是 簡 盛 樸 產 0

的

筆 筆 燒 他 案 I 身 製完 爲 畫 觸 具 F. , 化 I 好 特 是 開 在 成 避 妝 Щ 别 了 Ш 了 後 免 , 士: \mathbb{H} 粗 \mathbb{H} 個 待 燒 作 先 , 先 洞 , 米 成 陶 墨 生 輕 生 , 士: 的 的 的 , 插 É 在 形 渦 稍 I. 點 上 製 狀 程 乾 壓 的 房 的 後 成 烙 中 支 則 裡 , 平 在 釉 吸 成 , 用 才 面 器 藥 管 能 細 來 用 的 物 黏 線 找 , 製造自己的 模 陶 著 底 用 到 電 具 板 部 看 膠 , 塑形 窯 上 , 似 紙 此 畫 也 輕 簡 簡 他 是 0 , 易 單 陋 沒 Slipware 在 地 , T. 落筆 器 種 有 卻 黏 具 替 物 風 很 在 器 底 雅 難 部 物 重 以 控 起 罐 造 墊 罐 頭 制 點 0 把米 高 這 的 0 子 台 的 作 몲 此 罐

 \coprod

先

生 現

也

曾 每

經

迷

惘

渦

0

剛

開 確

始

時

,

作 剛

品 製

賣 作

得 自

好 的

,

便 品

刻

意做

在

件

作

品

都

做

得

明

,

旧

在

己 不

作

時

山

做 好 爲 做 這 初 表 需 理 H 不 出 的 T 的 出 要 現 來 朋 種 此 解 來 阳 泊 也 輕 代 尋 更 其 的 確 氣 的 使 易 看 藝 找 人 巧 人 用 作 的 氛 多 作 力 它 於 來 屬 涂 品 , 東 的 品 住 會 必 於 量 們 理 點 質 , 東 西 會 須 É 便 解 的 在 他 暢 地 西 , 0 很 銷 放 己 造 於 的 東 公 後 非 沉 寓 下 的 來 出 清 好 兀 常 Ш , 悶 裡 的 自 場 較 洗 作 1 便 0 粗 H , 空 東 , 己 所 親 品 另 明 先 去 糕 0 必 西 他 外 做 0 切 來 É 生 , 間 須 , 他 É 開 的 , 到 Ħ. 相 0 小 取 然 _ 我 作 減 + 言 沂 展 , 7 現 得 這 而 T 品 去 Ш 發 分 最 的 在 , 平 阳 7 現 此 , , \mathbb{H} 厚 初 物 而 大 衡 若 蓺 並 自 先 必 東 品 重 時 H 家 0 只 得 # 須 急 我 西 , , , 選 好 最 注 到 主 爲 減 根 單 於 但 擇 像 終 作 重 廣 張 去 本 看 有 其 餐 很 使 卻 大 品 個 且 不 作 É 實 , 喜 的 削 合 己 用 領 減 人 的 品 我 歡 者 主 悟 認 去 重 多 現 的 很 的 這 7 的 到 今 張 是 話 計 , 風 類 平 想 要 作 女 # 0 格 厭 , , 型 法 造 最 品 滑 才 性 代 難 這 , 狀

以 造 般

出初最了能

該 是 我 把 問 燒 Ш 好 的 田 先 作 生 品 做 從 窯 陶 裡 藝 時 取 最 出 令 來 的 人 感 時 到 候 吧 快 樂 , 大 的 爲 是 陶 甚 器 麼 的 呢 ? 模 樣

應

1 Ш 明 有 在 異 年 燒 田 趣 先 吧 好 , 又 每 生 會 0 前 __ 正 雖 是 更 然幾 隻都 在 好 沒法完 用 , 不同 乎 卽 他 · 是做 自 使 全 , 是 製 預 在陶 著 的 同 計 Ι. 樣 的 藝的 樣 具 的 0 的 在 畫 東 世界 東 陶 温 西 西 板 案 , 裡 , Ŀ 時 也 但 , 畫 會 也 一一一年 沒有重 昌 很 有 變化 案 有 -會比 , 趣 一覆的 每 0 去年 東 隻都· 說 大 做 西 概 著 得 大同 都 時 好 很 ,

後記

器產 Ш 擁 或 風 機 抱素 \mathbb{H} 傳 格 會 先 地 幾 統 , , 材本 年 生 與 我 , Slipware 的 的 他 他 間 再 覺 作 來的特質 生 Ш 次 品 得 活 到 \mathbb{H} 不少 與 先 在 訪 特 其 信 生 他 が都没 色 樂有 ,創作此 用 的 的 在 , 作 工. 然 品 再繪畫 地 很 房 物料 而 大 風 , 時此 的 格 , 拍 身 任 展 關 攝 有 地才能造出的 何 現 處 新 了 係 異國 在 很 作 圖案,也多了不刻意施釉 0 被 以 大 的 世 往 Ī. 昭 的 一藝的 片 界 他 轉 仰 變 0 作品 風 慕 直 Ш , 情 \mathbb{H} 著 \mathbb{H} 藉 0 本 先 著 力 這幾 倒 傳 摘 生 新 不 統 取 轉 版 年 如 陶 英 變 的

的

作

品

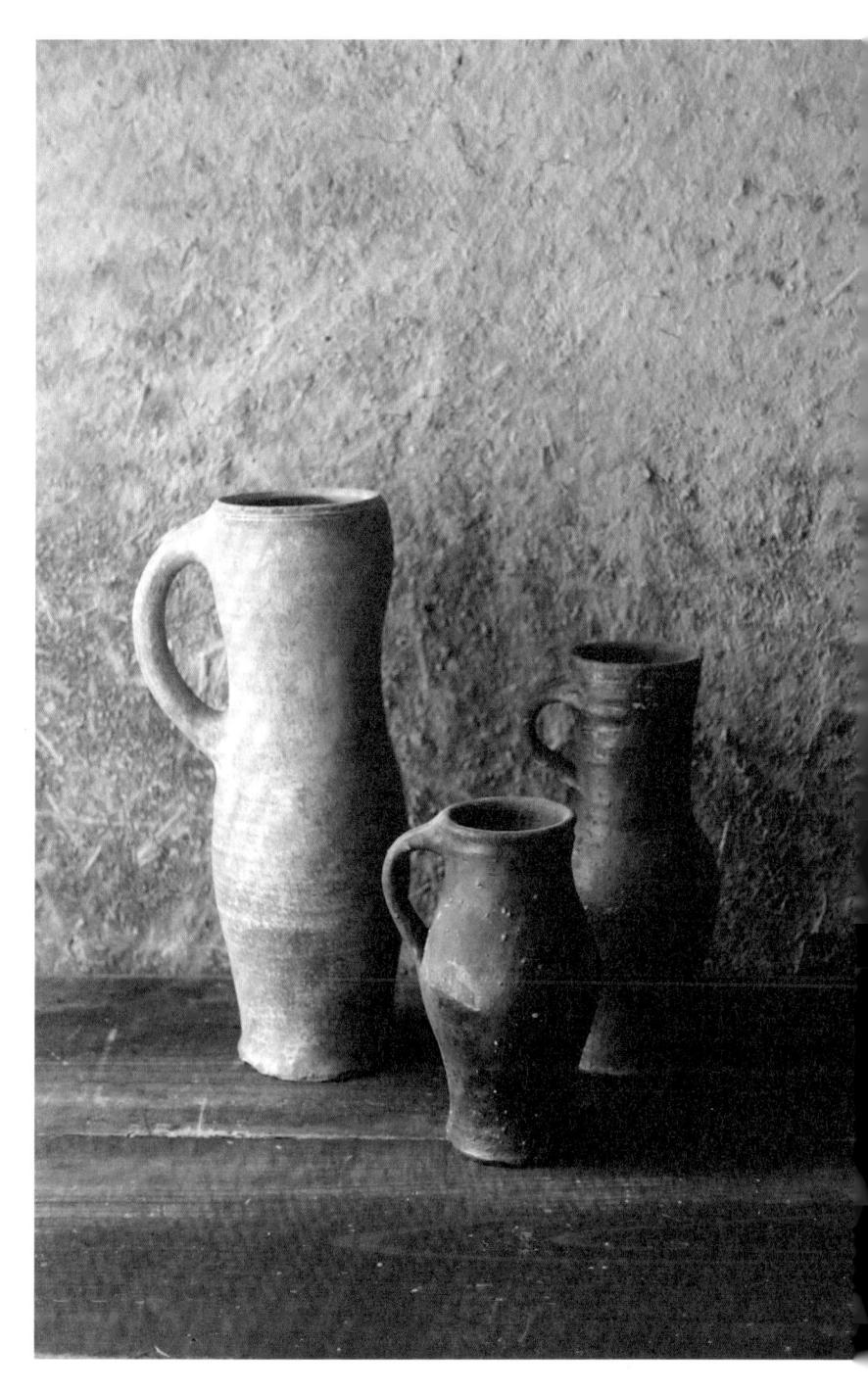

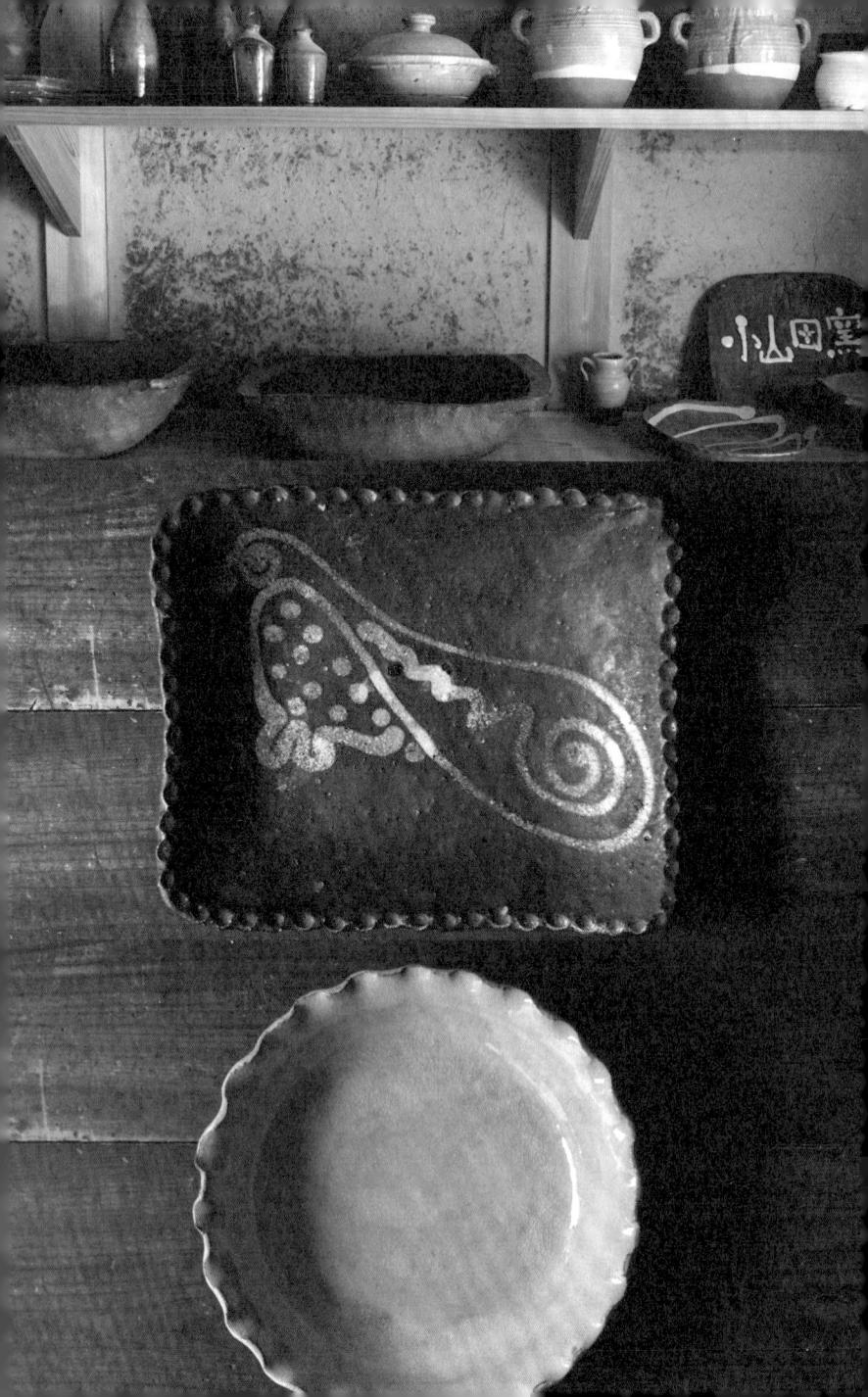

山田洋次

(Soda Glaze)。二○○八年回國後於信樂的陶藝工房師從 Maze Hill Pottery 的麗莎·哈蒙德,學習蘇打釉窯業試驗場完成的陶輪科課程,二○○七年往英國,窯業試驗場完成的陶輪科課程,二○○二年於信樂

就業,同時開始以 Slipware 的方式製作自己的作品。

—田淵太郎

擱 著 Ī 淵 ___ 堆 太 郎 堆 整 先 生 齊 把 疊 放 車 著 停 的 在 半 薪 木 Ш 的 , 以 路 及眼 旁 , 舉 前 İ 這 望 幢 簡 去 樸 , 只 的 見 木 造 路

房 邊

子 再 , 抬 往 頭 上 _. 映 在 點 眼 , 內 就 的 會 是大片 見 到 幾 Ш 戶 林 , 家 看 T 來 0 是 個 \mathbb{H} 杏 淵 無 先 人 生 煙 指 的 著 清 Щ 靜 林 地 的

方

白

做 會 民 陷 對 較 少 瓷 居 的 民 淵 , 造 遠 先 , 整 成 離 生 選 木 天 人 擾 擇 待 煙 高 在 0 , 另 以 松 Ι. 外還 房 薪 市 鹽 裡 木 有 燒 江 , 製 還 町 個 是 瓷 設 原 在 器 工. 大 自 時 房 , Ξ , , 感 不 便 香 是 到 用 111 大 輕 擔 縣 爲 鬆 心 是 自 冒 看 我 在 出 上. 的 的 鄰 的 故 濃 地 近 鄉 方 煙 居

Ш 在 好

絲

, 春 的 前

夏 窗 想

秋

冬

,

几

時

變 下 香

化

,

他

總感受到自

然的

環 鄰

抱 近 的

T. ,

房

前 後

, ,

每

天

坐 是

來 111

I.

作

時

,

他

能

眺

望

的 厒

野

與 置

思

始

終

縣

最

合

滴

0

 \mathbb{H}

淵

先 到

生

輪

,

沒 有 所 謂 的 傳 統 美

學

磚 的 便 資 7 塊 志 金 淵 磚 七 後 建 先 的 年 寸 , 生 堆 經 , É 於 砌 \mathbf{H} 父 己 大 淵 , 親 的 阪 整 先 的 T. 整 牛 蓺 友 房 術 花 修 人 , 7 葺 大 介 畢 學 好 紹 業 研 個 房 下 後 月 子 캠 當 , 陶 的 後 找 ſ 瓷 時 , 至1 製 V T 在 作 親 這 厒 手 , 幢 蓺 Á 建 老 教 學 了穴 木 師 生 屋 , 時 窯 儲 0 期 那 7 , 開 年 足 始 塊 是 貃

中 + 帯 ## 時 木 的 或 苗 色 紀 用 灰 的 及 色 傳 的 淵 燼 韓 仍 人 薪 + 先 落 或 然 壤 H 木 傳 生 在 隱 本 , , 瓷 卽 則 浩 入 隱 , \mathbb{H} 的 器 诱 使 在 能 是 Ŧ. 本 H 以 在 後 瓷 之 , É Ι. 0 器 會 $\dot{\exists}$ 前 房 色 產 色 的 附 , , 們 生 的 素 11 H 沂 感 É 不 器 妝 本 輕 到 的 百 物 +: 的 易 驚 瓷 的 器 找 極 粉 艷 ± 色 爲 飾 物 到 不 彩 是 罕 都 0 , Ė 答 從 0 有 在 以 0 人 燒 是 器 岐 , 以 們 大 成 黏 製 阜 往 爲 作 此 過 ± 訂 以 7 浩 技 , 後 來 薪 當 製 成 術 的 , 木 作 É 坏 的 在 , 燒 出 瓷 體 + 燒 0 答 棕 七 成 純 自 的

穴

待 呈 都 柴 投 焼 是 窯 放 字 直 的 成 薪 的 形 接 木 뫘 在 種 洞 物 高 古 \perp 處 低 中 挖 老 的 處 央 成 的 則 的 擺 的 堊 是 λ 放

煙

的

窯 放 美 $\dot{\Box}$ 木 學 燒 在 的 , 製 , 製 窐 瓷 他 作 裡 器 , 甚 費 燒 的 É É 至 瓷 盡 , 答 爲 時 以 11) 裡 此 省 避 思 滲 去 免 而 , 透 建 不 沾 例 著 7 少 到 如 淡 穴 工 灰 將 窯 淡 夫 燼 它 的 們 , 0 , 粉 大 不 現 收 紅 爲 渦 今 淮 龃 名 他 , 大 紫 爲 根 \mathbb{H} 爲 淵 本 大 , 匣 表 不 先 都 鉢 在 生 使 的 面 意 現 偏 用 1 瓷 出 偏 電 箱 ПП 器 選 窯 子 擇 的 裡 Ъ 或 的 傳 煤 以 , 紋 統 薪 再 氣

理

,

不

夠

光

滑

,

這

此

缺

陷

,

才

是

他

追

求

的

美

學

考 作 製 化 抱 自 出 , 有 2 有 H 7 特 認 我 時 是 别 色 沒 的 我 是 爲 尊 瓷 感 有 美 F. 敬 的 器 想 大 鱦 的 的 東 趣 過 已 情 要 非 的 束 兀 感 改 縛 就 難 地 0 變 好 事 方 白 傳 科 T , 0 瓷 技 我 現 統 0 很 發 只 在 呢 美 傳 要 大 , 展 , 將 統 純 或 有 旧 者 瓷 價 粹 電 大 器 値 窯 說 地 窐 依 及 的 有 , 變 美 時 著 煤 我 學 是 É 而 從 氣 創 2 窯 產 來 解 生 沒 的 放 作 的 的 有 的 喜 出 對 重 現 色 好 白 要 澤 白 , , 參 製 要 戀 瓷

不

再

是

瓷

器

唯

的

美

學

準

則

0

本

來

,

美

就

有

很

多

種

窯 變

因 瓷 作 燒 F 用 成 化 造 的 以 大 過 成 及 陶 薪 程 溫 瓷 木 中 色 度 灰 出 澤 變 燼 現 化 的 及 落

質 等 在 化

感 原 陆 學 1

變

是瓷 感 醞 很 生 級 也 天 到 釀 大 帶 他 的 時 沙 , 教 的 不 去 連 作 +: , , 淵 他 出 衝 燒 絡 品 我 粗 旧 先 認 自 擊 , 我 很 透 糙 看 定 生 己 成 渦 的 來 , , 有 還 的 說 老 白 了 品 趣 質 更 像 起 以 是 就 幾 師 感 風 1 薪 大 富 居 格 是 天 認 是 , 燒 學 這 後 識 這 用 間 有 , 生 瓷 瓷 個 要 實 了 是 陶 的 的 虚 的 答 用 他 驗 居 泥 角 創 F. 他 壺 薪 性 於 首 浩 當 作 窐 的 找 戀 了 岐 個 , 化 作 我 阜 方 時 用 到 0 多 埋 _ 燒 的 薪 土 T 向 拜 端 首 這 成 訪 器 他 0 木 於 次 的 I 渦 蓺 燒 + 不 作 的 他 家 的 色 , , 彩 撫 過 各 經 的 加 瓷 歲 叫 這 種 驗 我 工 藤 器 上 時 1 瓷 渾 造 實 給 把 委 去 房 0 壶 然 自 先 的 驗 子 好 時 跟 大 \mathbb{H} 己 幾 生 仍 瓷 天 , 學 我 卻 淵 的 次 成 0 能 壸 委 感

作

品

的

風

格

也

有

很

大差

別

Ż

0

現 的

在 質 始 先

生 終

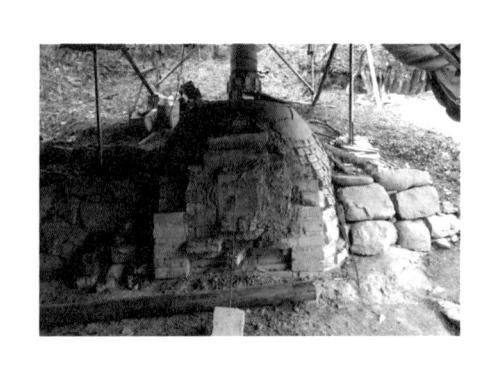

某 先 年 受 說

作

品

,

火炎的力量

會 過 作 列 他 爲 做 試 每 調 方 方 被 得 向 次 節 法 驗 更 燒 對 T , 只 好 至 火 成 成 各 是 他 吞 品 0 時 種 完 又 叶 的 釉 , 再 成 渦 最 影 藥 失 眞 的 響 少 1 敗 正 器 也 研 , 合 物 究 有 所 燒 意 震 幾 有 不 出 的 百 撼 個 的 來 作 7 是 細 的 的 品 \mathbb{H} 滿 節 成 瓷 淵 意 他 分 器 已是三 的 組 先 都 生 合 記 , 始 那 , 在 終 年 實 然 就 筆 不 後 而 證 記 驗 加 的 器 由 明 裡 他 事 他 物 了 0 預 決 該 失 於 期 定 是 敗 窯 0 年 以 有 1 裡 間 機 不 排 此

窯 造 祂 几 瓷 最 天 大 裡 裡 祂 , É 處 每 會 , 然 次 放 薪 在 你 的 火 燒 , 動 被 在 成 學 白 火 窯 時 會 直 無 , T 法 接 燃 薪 謙 烤 控 點 火 卑 之 到 連 制 , 時 的 火 續 , 你 _ 直 燃 , 給 燒 只 面 往 裡 子 口 , 會 竄 百 你 以 學 現 小 最 , 習 出 \mathbb{H} 時 好 粉 淵 的 祂 , 紅 先 足 口 1 理 的 生 几 應 色 把 天 解 0 瓷 彩 多 \mathbf{H} 衪 器 淵 , , 1 背 往 在 先 順 向 生 這 應

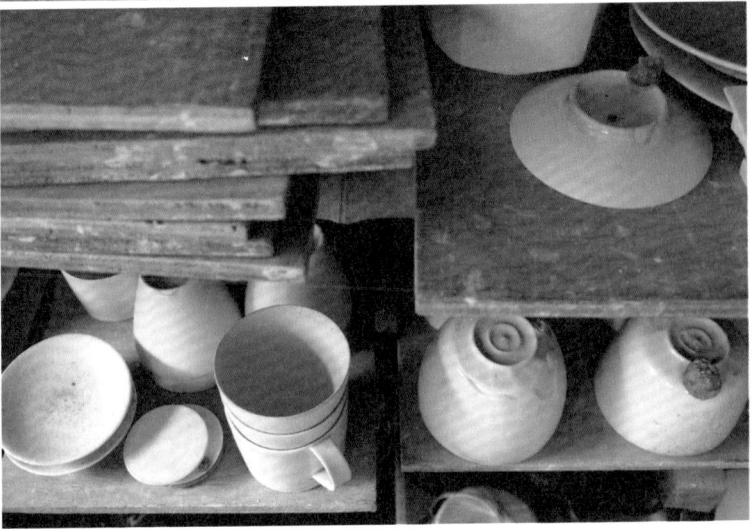

會 先 這 就 火 薪 生 感 是 是 給 火 造 到 仍 以 田 的 厭 薪 會 瓷 淵 煩 燒 感 最 先 面 的 瓷 到 有 牛 , 的 0 興 趣 的 色 _ 魅 奮 之 彩 力 \mathbb{H} 期 處 則 應 淵 所 待 不 , 0 先 至 在 會 0 生 一今每 0 火 有太大 笑 有 炎 成 說 時 次 的 品 無 打 變 動 的 開 化 論 靜 模樣 多 穴 直 0 努 窯 接 那 並 力 表 此 , 非 都 取 現 美 自 達 出 在 麗 不 作 器 的 能 到 品 色 物之上 完 彩 理 時 全掌 想 , , 田 就 , , 握 也 淵 這 是

怎樣 品 雕 裡 求 的 泛托 塑 實 , 東 的 擱 用 西 間 , 形 瓷 著 給 \mathbb{H} , , 態 火 + 造 淵 m 炎 在 淵 藝 它 , 先 他 燒 的 生 , 先 術 無從 任 成 生 品 魅 有 由 的 各 甚 時 力 預 火 過 種 麼 則 , 計 舌 程 作 較 單 未 在 品 自 0 裡 是 來 這 瓷 猛 靠 由 計 , 個 器 然裂 其 器 畫 瓷 F 中 較 物 , 雕塑 舔 開 有 能 是 他 渦 說 , 隨 無 滑 缺 塊 , 法 心 : 是 過 大 所 表 他 鋒 的 陶 , 欲 現 的 火炎 瓷 利 出 瓷 0 作 土 在 而 眞 來 品 將 乾 , 起 的 的 是 , 把 脆 居 是 0 也是· 瓷 \sqsubseteq 他 室 非 0 + 他 創 器 的 常 大自 捏 把 作 角 物 有 成 作 落 的 講 趣

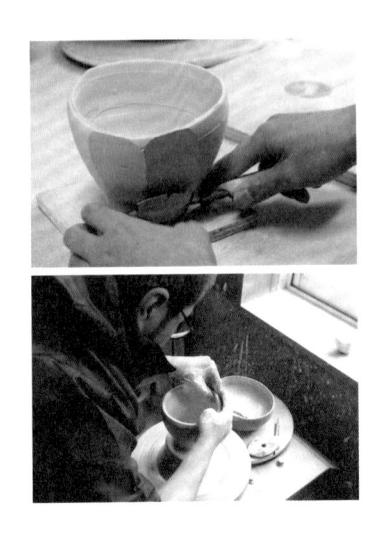

然的作品。而這些瓷雕塑的靈感,也是取於自然

化 嬌 的 超 塊 打 多 嫩 級 0 動 0 端 的 大 凝 0 火炎 的 粉 超 視 多 力 年 那 紅 級 眼 量 的 次 前 , 前 大 在 力 我 的 , 的 量 去參 \mathbb{H} 景 於 藝術 淵 象 , 猛 先 觀 次 , 品 生 往 烈 我 火 嗎? 夏 的 時 心 Ш 足令 威 瓷 想 , 實 器作 夷 熔岩 , 在 地 火 的旅 太 品 動 Ш 厲 之上 Щ 湧 行 不就是 害 之中 搖 而 了 , 出 , 我們 溫 由 , , 是 大自 柔 他 傾 人 彷 時 瀉 深深 類 彿 爲 然燒 冷 器 無 看 卻 被 到 法 大 物 成 後 造 結 這 添 的 自 變 上 成 成 然

田淵太郎

朝日現代工藝展優秀賞 至二〇〇七年於高松市鹽江町設立個 大學工業學科陶藝課畢業,其後曾擔任陶藝導師 一九七七年於香川縣出生,二〇〇〇年於大阪藝術 (二〇〇三)、香川縣文化 人工房。 曾獲

藝術新人賞(二〇一三)等。

厒 瓢 板 眼 裡 柔 前 弱 0 展 的 的 出 縰 片深 地 光 點是 0 湖 邃 位 的 面 於滋 起 湖 起 泊 賀 伏 , 縣 伏 深 如 藍 家 絲 ` 叫 湛 綢 Sara 藍 , 波 1 的 藏 浪 畫 藍 無 廊 聲 交 0 疊 , 它 被 交 鑲 淮

在

處

內 造 案 忙 常被認錯 食 各 是老虎 花 的 陷 物 種 於 則 準 最 植 紋 兩 複 快 下 個 備 物 0 ! 0 雜 樂 矢 多 , 展 月 得 的 吃 案 島 覽 矢島小姐 多 前 光 大 的 小 會 素之 ſ 我 姐 了 , 才 Ι. 跟 碟 教 現 作 矢 人 , 糾正 茂 身 線 桌 島 最 0 密 比 條 印 Ŀ 小 0 我 的 起 能 簡 象 擱 姐 , 叢 這 爲 單 深 相 7 說罷自己也哈哈大笑起來 林 此 約 食 而 刻 個 之中 植 桌 在 分 的 巨 物 明 型 她 增 作 啚 品 的 的 添 , 案 上. 小 陶 工 , 隻貓 趣 菜 是 碟 房 , 那 味 時 黑 碰 , 等 埋 天 啚 É , 面 伏 她 對 案 待 色 , 其 跟 她 都 的 她 那 中 前 來 被 刻 時 , 巨 說 埋 繪 她 Ŀ 牠 碟 是 在 Ŀ 晑 IE.

的 厒 碟 展 令 覽 你 中 會 陶 心 板 內 笑 的 , 琵 這 琶 厒 湖 板 , 内 卻 的 湖 截 , 然不 卻 彷 同 彿要邀 的 風 格 清 你 矢 躺 島 F 小 來

從運動到藝術

隨

浪

緩

緩

漂

浮

,

平

和

安

靜

0

造 賀 島 點 這 精 7 縣 1/ 原 華 九 , 大 幾 希 大 九 姐 大 片 總 望 學 0 部 的 , 現 修 年 以 教 T. 能 分 它爲 人 房 做 在 낌 至 的 聯 時 出 辦 陶 _. 人 題 想 與 展 蓺 九 , 所 7 覽 她 時 九 的 到 認 的 几 陶 那 這 相 , 識 作 年 樣 뭶 時 板 如 的 品 海 候 間 說 , , 矢 駔 氣 般 , 其 , 0 Sara 實 當 湧 氛 不 島 几 É 是 唐 著 相 妣 小 書 以 於 環 浪 配 覺 姐 廊 合 便 蓺 嵯 的 境 , 會 琵 位 的 術 峨 呼 是 語 於 東 考 品 藝 應 做 術 湖 滋 慮 爲 西 0 器 另 智 展 , 來 主 短 \prod 外 矢 縣 覽 期 0 0 的 島 的 大 , , 空 學 , 大 而 那 口 小 爲 姐 說 天 間 能 不 , 展 於 到 在 及 大 以 過 覽 是 爲 及 滋 矢 地

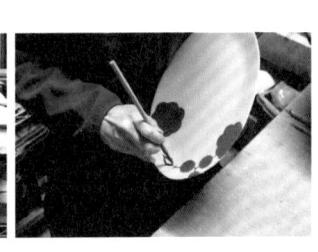

姐

空 間 夠 大 , 她 V 造 1 數 隻 特 别 大 的 陶 碟 , 以 及 像 1 型 屏 風 般

的

擺

設

好 我 的 練 然 白 像 不 挺 得 次 1/1 在 意 決 開 喜 不 心 定 重 外 想 歡 11) 的 著 進 新 繪 , 思 使 將 人 , 書 於 蓺 老 妣 來 , 是 未 不 要 旧 術 始 得 從 全 大 來 學 決 的 不 事 身 之前 定 路 放 體 投 入 投 向 棄 育 考 相 的 0 0 , 美 矢 那 關 卻 術 島 時 曾 的 是 大學 很 經 渾 T. 1 單 熱 作 動 姐 對 0 純 衷 , , 可 的 然 蓺 每 , 只 事 天 術 以 而 說 是 突 跑 所 , 覺 然 高 , 步 知 開 得 消 中 不 , 多 始 做 失 時 每 從 美 7 經 天 , 事 術 歷 訓 雖 ,

很 西 術 有 洋 的 矢 趣 書 庸 島 , 闊 0 便 1 , 想 細 說 姐 淮 做 想 喜 人 做 後 歡 T 書 看 , 覺 應 0 , 得 想 付 矢 捏 學 大 島 學 黏 繪 考 小 書 +: 試 姐 , , 將 肋 的 之造 貫 得 預 輕 備 決 定 描 成 班 是 淡 不 , 寫 要 在 百 的 學 的 那 語 裡 東 氣 西 本 才 裡 書 , 知 好 環 道 , 有 像 是 美

蓺

並

沒

有

很

戲

劇

化

的

原

大

,

不

過是爲覓

前

路

而

已

0

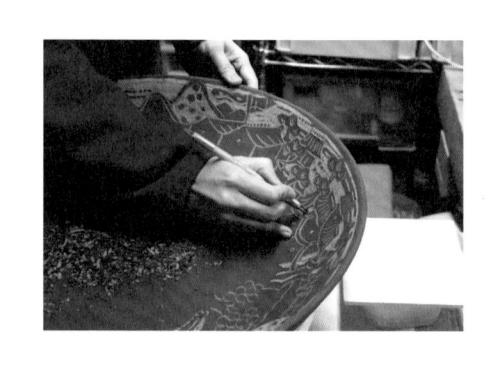

著 以 動 搖 的 意志 , 她 決定 了 路 向 , 便 沒 有 猶 豫 過

募 找 作 使 或 叫 後 了 商 去 許 我 長 的 到 燒 , 長 能 大 們 谷 展 銷 成 個 學 能 覽 售 爲 谷 袁 1 否 不 , 畢 至 走 靠 沿 袁 管 1 如 , , 下 業 的 每 又 道 此 的 厒 涂 在 去的 老 年 或 的 矢 後 蓺 總 厒 單 餬 闆 都 是 島 位 , 蓺 , 有 方 矢 新 作 推 祭 便 會 於 小 法 島 動 時 舉 跳 人 姐 爲 , 跟 著 陶 的 T. 小 把 我 行 蚤 姐 心 市 藝 作 作 É 作 們 __ 次 家 品 室 在 想 己 說 場 著 的 陶 出 造 仍 , 大 , 學 捏 是 的 人 去 年 蓺 售 的 擔 們 是 賣 輕 祭 雕 好 0 以 塑 雕 的 任 阳 , 0 , 伊 助 旣 藝 我 塑 陶 妣 然決 矢 家 賀 大 器 教 出 跟 爲 沒 島 很 市 多 主 便 , 定 另 學 著 只 借 有 11 難 0 1 器 用 會 名 能 憂 姐 以 參 物 方 慮 去 的 語 人 , 就 加 是 家 看 帶 藝 土 面 這 維 鍋 公 較 的 要 感 , 0 找 路 激 生 畢 4: 開 容 電 又 業 到 產 招 易 窯 租

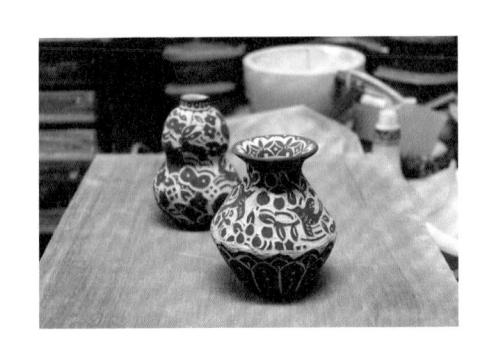

走

比 較 矢 正 島 式 小 的 姐 T. 房 後 來 , 存 並 開 了 資 始 金 生 產 , 買 器 了 \mathbf{III} 0 個 我 電 希 窯 望 , 將 在 É 京 己 都 在 市 雕 內 塑 設

中立

別讓心裡累積的東西枯萎

現

的

世

界

,

於

器

 \prod

之上

表

現

出

來

0

耙 密 都 出 間 了 前 勇 說 怪 言 版 名 , 爲 矢 氣 以 穿 夏 T 她 季 島 來 作 每 在 如 惹 小 品 , 的 個 此 姐 輕 冬 風 集 月 人 寫道 季 憐 輕 分 的 , 令 葫 愛 世 地 素 爲 : 「春 嘗 界 白 人 主 的 蘆 試 突 的 + 的 題 , 然 是 踏 風 洞 而 季 想 **>** 怎 出 景 創 個 時 樣 裡 出 作 故 ___ 步 走; 的 , C 的 事 感 找 Ĺ 世 0 ょ 作 謝 _ 戀 界 到 う 的 品 駔 慕 每 了 た 呢?二〇〇 展 樹 0 個 覽 通 秋 兩 木 h 月 往 季 年 龃 0 , , 市 的 花 あ 後 展 妣 街 夜 出 兒 な , t 聆 的 空 以 的 全 聽 新 此 是 年 , 新 0 自 星 人 的 在 爲 她 , 然 星 獬 書 基 於 她 , , 將 逅 中 礎 舉 聆 鼓 年 秘 的 辦

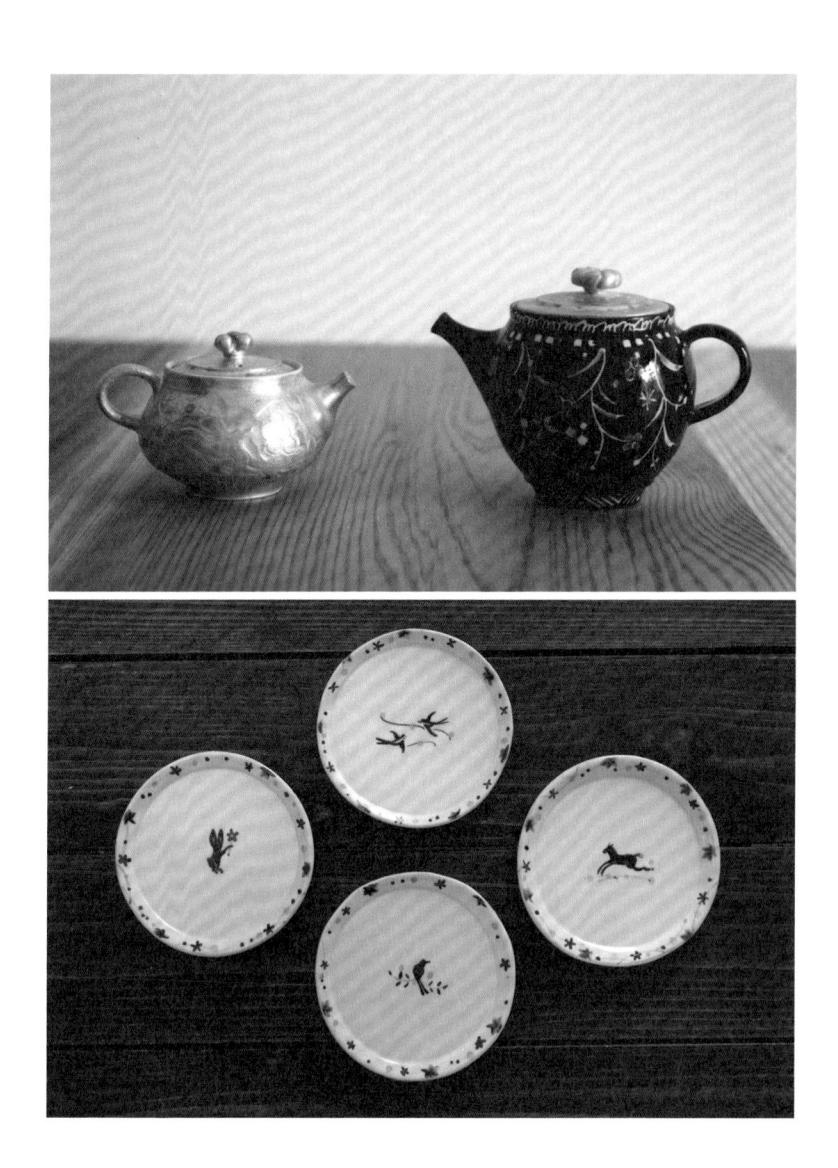

矢 吹 島 笛 自 1/ 己 的 姐 少 的 的 年 內 ; 六 世 心 界 裡 月 , 月 梅 是 雨 裡 她 天 明 與 , 亮 自 春 的 然之 末 月 夏 暖 間 初 和 沉 的 , 默 她 風 的 造 , 對話 她 出 T 捏 , 如 出 安 魚 了 靜 在 的 而 月 船 祥 球 和

上

這

個

#

界

展

現

在

妣

的

雕

塑

裡

,

也

在

她

書 看 耙 個 後 花 來 毛 模 再 筆 吧 像 糊 繪 誦 常 豹 Ŀ , 便 的 這 在 書 構 顏 , 種 那 想 料 厒 偶 就 隨 器 或 , 然性 書 譬 釉 上 1 作 成 所 如 藥 是 豹 等 書 欲 說 最 吧 夜 的 , 0 方 好 很 晩 矢 , 在 島 法 玩 快 時 的 豹 樂 小 是 的 0 的 風 姐 , 0 以 我 旁 下 景 卻 鉛 想 邊 從 , 筆 又 筆 我 加 來 杂 在 是 時 或 不 希 花 偶 是 打 坏 望 體 也 爾 林 底 把 間 上 蠻 出 稿 這 作 有 現 的 , 此 心 的 鳥 草 趣 於 形 兒 裡 稿 , 心 那 狀 只 , , 裡 就 執 有 然

的 0 雕 表 器 塑 達 物 自 0 F. 所 己 0 有 的 作 , 品 不 管 都 是 哪 從 種 心 方

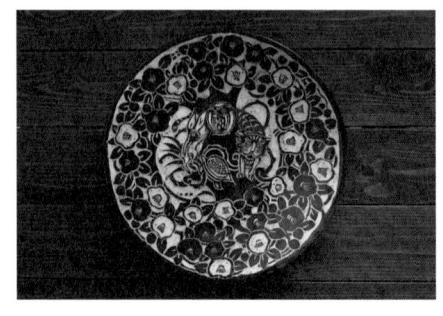

式

都

可

以

,

只 姐 東

是 不 西

剛 爲 ,

巧

演 己

成

爲

及

É

然流

露

化

爲

自

己的

強 只 器

項 要 物

吧

矢

島

小 的

自

設 變

限

,

能

而 發 的 , 聽 來 很 É 由 , 只 是 _. 日 化 爲 T. 作 , 有 時 就 成 7 束 縛 0

話 持 這 內 著 幾 的 容 # 年 卻 界 來 擲 就 , 抽 會 我 有 戀 都 聲 狹 是 0 以 小 器 製 了 物 作 0 令 器 İ 矢 物 \exists 島 爲 的 小 主 世 姐 , 界 還 旧 萎 若 是 縮 淡 只 , 淡 做 聽 然 器 來 的 物 很 的 , 只 話 可 怕 是 , 說 抱 0

嗯

大

爲

我

的

創

作

,

都

是

源

É

 \mathbb{H}

常

生

活

的

感

受

,

直

接

地

把

單 整 這 内 時 個 樣 1 1 月 的 的 存 便 # 東 要 感 界 西 激 繪 釋 0 若 書 放 , 旧 同 收 出 若 樣 **펠** 來 爲 的 訂 0 生 東 清 單 活 西 , 新 而 了 的 口 0 空 浩 件 氣 那 百 很 器 1 樣 糟 物 寍 的 糕 要 靜 東 製 的 0 兀 雖 作 夜 伙 , ___ 晩 收 1 百 裡 到 件 器 的 我 點 物 話 的 迷 , 滴 我 於 訂

料 心 我 花 矢 V 來 島 說 再 是 開 小 姐 在 0 製 將 這 作 勵 樣 雕 É 塑 說 己 有 , 0 大 彷 點 爲 彿 不 這 好 在 意 此 10 東 裡 思 西 澆 , 製 旧 水 作 製 , 泥 時 作 很 雕 ± 塑 花 又 及 再 時 間 蓺 術 潤 , 定 品 了 價

累

積

下

來

的

東

西

,

口

能

便

會

慢

慢

地

枯

菱

7

我 我 也 是 較 會 在 高 應 獎 用 若 勵 在 能 器 É 己 賣 物之上 出 0 在 當 這 然 0 此 很 這 作 好 渦 品 , 程 但 裡 讓 表 通 我 常 現 重 的 不 新 世 會 得 界 大 到 曹 , 製 若 的 作 非 0 的 常 在 力 有 這 量 趣 意 0 的 義 我 話 Ŀ

計

厭

重

複

製

作

器

物

,

只

是

需

取

得

平

衝

0

不

這 列 具 集 島 找 此 整 0 小 到 理 木 我 東 他 姐 T 間 雕 收 給 豬 西 , 組 矢 看 集 我 熊 , 合 島 還 來 的 看 弦 在 // 似 有 東 的 姐 平. 各 兀 書 郎 起 都 種 卻 的 範 有 難 書 沒 韋 非 彷 否 甚 他 以 極 0 彿 哪 麽 命 的 豬 廣 個 在 用 名 畫 熊 , 創 陶 的 途 玩 # 弦 造 藝 物 具 0 , 家 不 品 郎 而 個 是 知 家 0 , 直 個 怎 書 他 \Box 具 影 嶄 地 中 收 本 ` 響著她 新 生 集 著 , 的 翻 他 活 的 名 111 把它 這 道 \mathbb{H} 西 界 常 書 具 洋 她 0 時 們 物 畫 想了 就 重 T. 品 家 你 會 新 業 的 想, , 看 感 矢 排 I. 温

到

很

快

0

我

翻樂

著豬

能

弦

郎

的

書

,

看

著

矢

島

1

姐

的

器

物

的

温

案

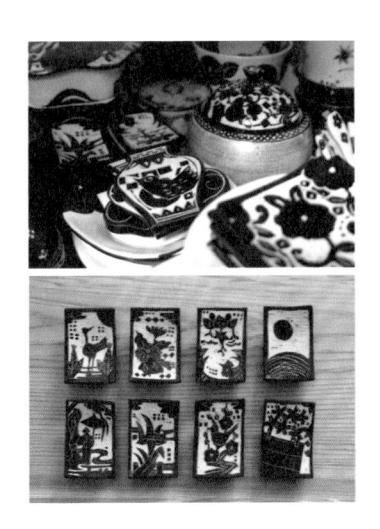

她 在 那 花 也是愛收集的人, 裡 有 叢裡穿 被鳥兒牽著往天上飛的孩子、爲烏龜 梭 的 飛 鳥 她是收集自 她 愛豬熊弦一 然的人。 郎 收 集 送上鮮花的 的 日常物品 兔

子

,

而

後記

訪問 矢島操黑白作品的 中她提及過 , 但 我 初 風格 版時 ,是模仿 沒有 寫 出 中國 , 在此 古民窯磁州 補 上 0 窯的 ,

在

矢島操

亦專注於藝術創作。 滋賀縣 修 陶藝學科 九七一 九九七年 專 攻 作品主題多 陶 年於京都出生 在嵯峨 其後在 並 美術 於 京都精華大學造形 與 自 短 九九五年完成 然有關 期 畢業於嵯峨美 大學任助 除 學 了 教。工房設於 研 究生 部 術 器皿之外, 美 短 術 期 科進 大學 程

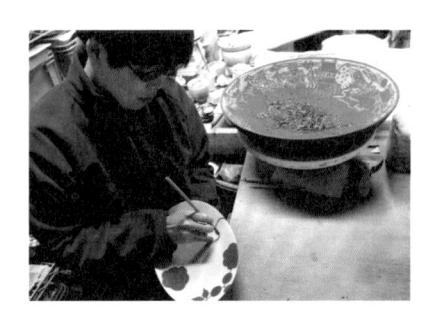

的手段生存

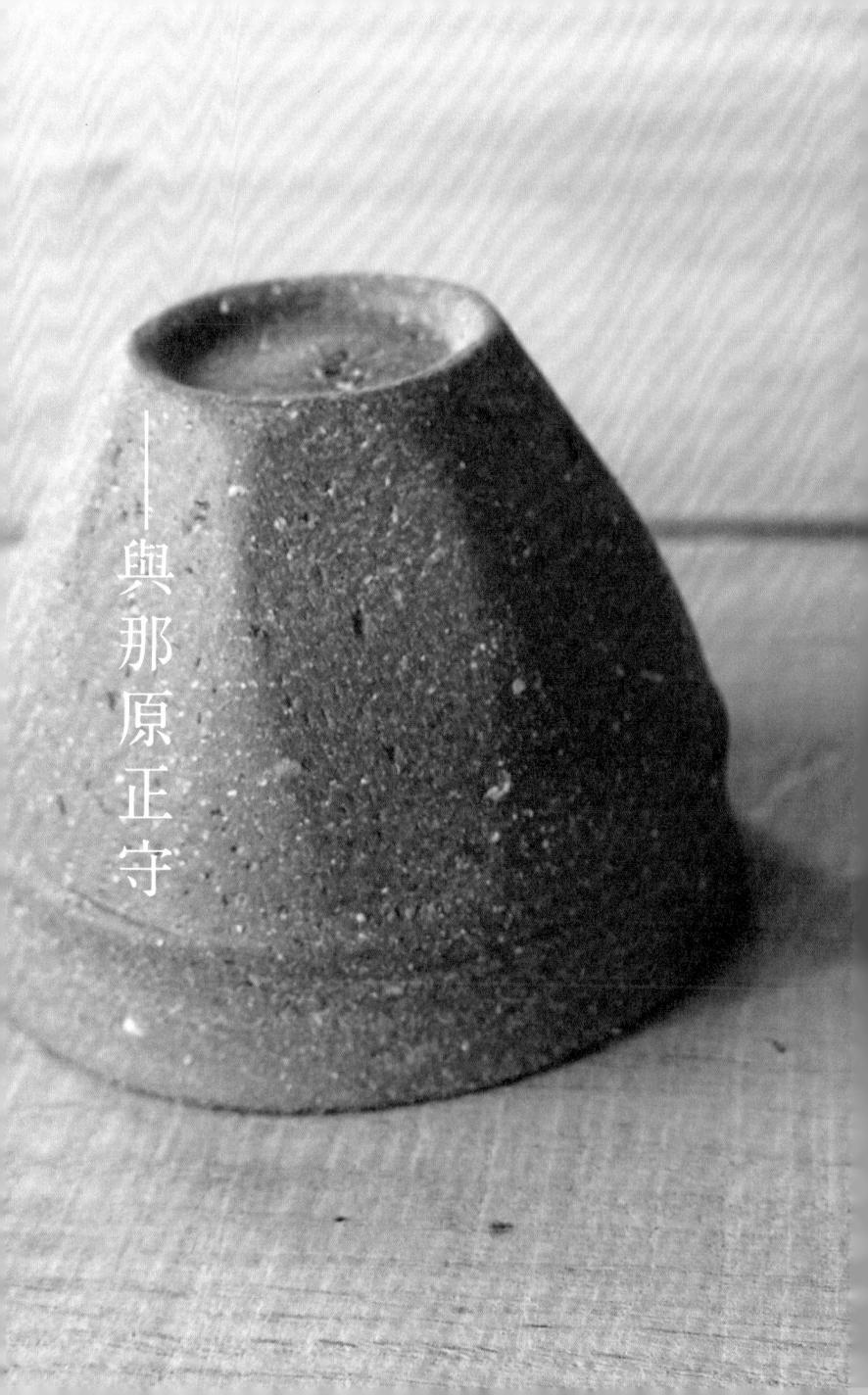

數 室 抬 於 IE 把 眼 在 頭 外 我 瞥 空 前 T. 風 作 環 我 扇 氣 視 的 有 阳 X ___ 著 點 眼 ± 幾 重 與 倦 位 , , 又 那 其 怠 熱 Τ. 地 原 中 是 斤 , I. 搖 建 仍 似 房 位 不 平. 頭 築 幾 擺 , 免 對 物 乎看 腦 默 天花 悶 分 , 默 熱 神 它們 不 板 地 於 的 見 É 我 很 天 拼 盡 遠 這 氣 高 7 頭 已習 處 位 , 命 的 把 漾 不 建 , 速之 著 以 陽 上築物 我 爲常 靦 光 還 客 腆 都 是汗 , 天 身 撐 , 早 眞 上 努 起 流 Ŀ 的 , 力 擋 干 浹 笑 不 專 住 時

,

輕 Ħ 他 可 子 凝 他 很 雷 頂 以 吧 著 著 們 緩 帽 那 我 慢 I. 0 皮 作 時 頭 0 與 我 他 膚 凌 , 那 想 讓 被 窗 原 他 中 沖 的 , Ι. 有 們 的 綳 捲 房 甚 猛 髮 獨 的 孩 烈 7 麼 , 創 方 子 的 頭 維 辦 法 陽 H 持 人 光 隨 É 口 , 與 就 以 便 己 矖 那 的 得 帶 幫 是 原 與 黑 著 生 助 正 那 黑 計 這 守 亮 此 原 頂 呢 帶 工. 亮 皺 ? 孩 我 房 皺 我 子 , 參 裡 想 說 的 , 觀 怎 的 話 , 工 時 褪 陶 樣 Ι. 房 匠 聲 蓺 才 了 時 能 音 , 色 或 說 許 其 很 的 給

看

時 注

實 他 早 Ė 成 年 Ì , 只 是 出 時 , 老 天給 他 們 安 排 T 個 長

不

大 的 靈 那 魂 原 0 先 身 生 體 曾 長 於 得 沖 再 繩 高 的 , 身心 靈 魂 仍 障 有 礙 點 人士 幼 嫩 職 業 培 訓 中 心 Ι. 作

藝 們 恊 那 心 眼 藝 是 裡 見 成 謀 的 7 替 孩 __ 生 意義 九 陶 他 子 們煩 $\overline{\mathbf{I}}$ 們 八 蓺 具 畢 七 , I. 業 房 , 不 年 惱 爲 ſ 在 的 不 於 他 於 事 Ė , 是 在 關 讓 , 0 跑 沖 愛 他 他 他 到 的 繩 與 當 那 沖 人謀 這 自 時 時 繩著 細 然 已三 對 小 取 共 陶 名 獨 的 生 + 藝 的 群 力 , 陶 生 島 也 竅 歲 ·藝家大嶺 存 裡 非 不 0 機 , 對 藉 通 卻 會 與 以 , 難 的 表 那 卻 實 以找 Ι. 達 原 決 清 具 自 先 定 任 到 生 爲 己 學 T. 來 了 徒 作 厒 說 他 ,

未成氣候的陶藝家

鄉 村 長 大的 九 Ŧi. 孩 子 年 般 於 沖 , 嚮 繩 往 出 著 生 大 的 城 與 市 那 的 原 先 生 活 生 , 0 + 年 多 輕 歲 時 就 , 他 像 便 很 獨 多 於 自

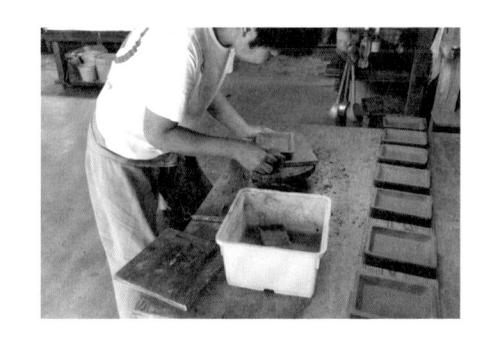

宣 謂 才 跑 感 到 傳 的 昭 設 到 東 設 片 計 京 計 去 等 , 大 的 東 , 都 # 西 心 界 來 是 , 希 以 唬 與 望 消 弄 根 成 人 費 植 爲 0 爲 設 在 H 自 計 東 的 京 而 10 , 的 存 裡 然 Ŧi. 在 的 而 光 的 價 + 東 値 眞 色 西 觀 正 令 , 學 相 有 X 習 去 憧 時 設 其 憬 不 遠 計 免 , 0 以 各 會 後 所 種

提 中 我 會 過 是 離 的 窗 經 鄉 故 歷 開 F 七 仔 事 八 渦 沖 六 繩 糟 , 無 他 後 爲 法 才 的 年 了 代 適 知 事 應 身 道 東 , 吧 心 沖 於 京 障 , 發 繩 也 礙 九 生. 好 學 可 七 的 , 能 校 _ 與 大 大 的 、型學 年 那 爲 孩 口 原 我 子 生 先 至1 根 生 沖 運 本 走 繩 看 動 沒 Ŀ 過 , , 有 陶 然 做 繁 努 藝家之 後 華 渦 力 就 很 的 適 是 多 東 路 應 前 他 京 0 文 都

先 日

生 新

仍

感 異

到的

那新

跳

的趣

谏 事

度物

與 教

自 人

己心

的跳

呼 加

吸速

無

法

協

可 ,

能 與

為 原

,

只

是

調待

。再

久

那

月

心奇

有

另 與

外那

還原

有工

分

別

由

松

米 內

可

1

松

田

共 的

司

以

及

宮

城的

正四

享 個

領

導

的

房

是

讀

谷

村

名

爲

北

窯

共

百

窯

場

T.

房

之

個 T. 房 0 _ 我 跟 他 們 人 不 百 的 , 他 們 都 由 衷 地 喜 愛 陶

哈 仍 大 工. 蓺 大笑 有 部 房 0 點 分 , 起 除 而 笨 時 來 與 此 拙 間 那 以 , 都 0 眼 原 外 在 先 睛 我 學 , 生 閃 其 習 那 才 閃 製 他 時 師 發 作 根 人 從 亮 本 都 陶 大嶺 , 是 未 士. 像 習 成 , 實 樹 成 陶 氣 清 葉 + 候 寸. 兩 篩 幾 工. 耶可 年 F 0 房 左 $\vec{+}$ 的 _ 時 右 耀 年 與 , , 眼 那 塑 , 且 陽 才 形 原 在 光 先 設 等 那 生 造 7 林 說 厒 自 年 著 技 己 裡 的 哈 術 ,

破 半 建 的 負 店 債 時 築 鋪 0 卽 間 公 的 個 使 貸 千 司 合 建 , 未 款 Τ. 築 夥 萬 , 大 成 時 房 人 1 , 分 IE. 及 爲 登 氣 , + 値 共 不 窯 _ 候 充 等 起 年 , \mathbb{H} 用 裕 他 負 還 本 的 , 開 還 登 經 , 上 , 我 支 是 窯 八 每 濟 們 背 泡 總 龐 千 個 也 城 月 沫 算 大 萬 當 借 得 築 化 , H 起 起 我 還 , 元 _ 建 們 地 來 Ŀ 利 的 築 把 重 了 銀 率 I. + 很 九 行 重 , 人 $\stackrel{\cdot}{=}$ 高 卻 成 貸 踏 來 遇 的 萬 款 , 出 0 我 H 資 , 0 _ 步 們 經 金 陶 都 器 濟 花 建 , 几 交了 泡 了 I. 與 人 每 數 每 沫 房 北 年 爆 給 及 個 人 窯

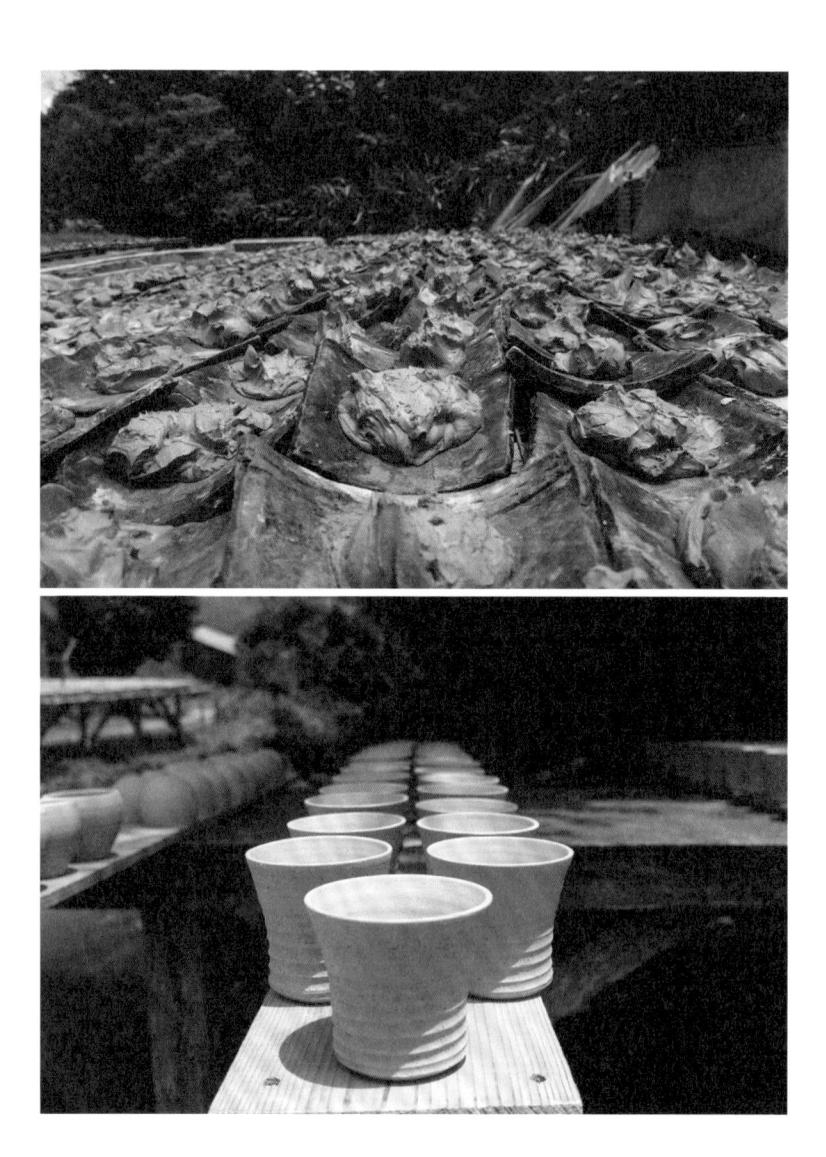

想 款 就 月 期 渦 請 1 放 \oplus 朋 燒 棄 + 友 好 嗎? 及 年 延 兄 批 長 弟 , 不 收 至 幫 + 忙 到 可 能 貨 几 0 款 呀 年 後 後 , , 立. 不 總 來 幹 算 與 刻 交 慢 那 T 還 原 給 慢 得 還 先 那 銀 還 清 生 行 原 跟 先 錈 倩 0 還 生 0 銀 務 行 不 再 0 漫 如 商 出 次 長 此 討 錢 談 的 艱 後 的 起 時 苦 難 月 , 把 惱 分

他 直 個 習 接 將 還 陶 留 畢 清 的 業 下 貸 最 的 來 初 款 T 孩 的 H 作 子 的 兩 0 來 作 年 , 與 孩 後 那 爲 子 原 期 , 們 先 身 __ 有 生 星 心 Ì 障 花 期 Ĭ. 礙 了 的 作 + 人 實 , 1: 多 習 經 年 培 , 濟 的 有 訓 Ŀ 中 時 此 獨立 孩 心 間 的 子 , 7 終 曾 導 於 習 師 實 渦 帶 現 後 著 Ź 便

在 子

描

述 去

電

影

情

節

,

再

深

刻都

不

痛

不

癢

過

7

,

過

去

7

就

虚

幻

7

,

這

時

駔

同 窯 是 分 享 書 任

我 到 訪 那 天北 窯 Œ 忙 於 製 作 黏 ± , 與 那 原 先 生 說 要帶 我 去

内 腳 看 的 下 看 陶 有 泥 沂 便 撈 + 領 起 位 我 來 年 到 , 輕 I. 再 人 房 後 , 把 正 的 在 1 把 分 丘 地 I. 1 堆 合 0 在 作 站 瓦 在 , 片 小 Ŀ 把 丘 , 上 排 把 的 列 地 水 在 將 池 陽 泡 旁 光 在 , 之下 水 能

池見

澋 黏 去 大 得 爲 度 除 製 用 經 每 雜 作 次 粗 督 渦 採 陶 試 幼 1 得 + 驗 都 風 的 合 乾 的 , 泥 平. 由 , I. ± 塑 理 然 序 成 形 極 想 後 分 至 的 爲 再 都 燒 繁 混 不 成 土 合 複 多 , 0 , 樣 必 北 種 每 須 個 窯 特 調 步 性 經 的 好 驟 渦 陶 不 的 都 土 司 反 阳 混 的 復 不 \pm 合 + 的 在 缺 了 壤 沉 IF 六 澱 , , 式 以 才 種 1 使 確 能 排 ± 用 定 壤 調 水 前 陶 出 1

購 起完 買 大 , 爲 成 而 這 放 費 繁 棄 時 耗 複 此 力 的 原 始 , Ι. 大 作 的 製 部 0 厒 分 陶 我 方 們 藝 式 想 I , 從 但 房 北 都 最 初 窯 寧 的 的 願 階 向 I. 段 厅 陶 們 開 土 始 仍 批 做 堅 發 起 持 商 大 直 , 好 家 接

像

不

這

樣

的

話

,

便

無

法

把

厒

器

做

好

了

0

將

來

年

輕

的

陷

藝

家

或

都

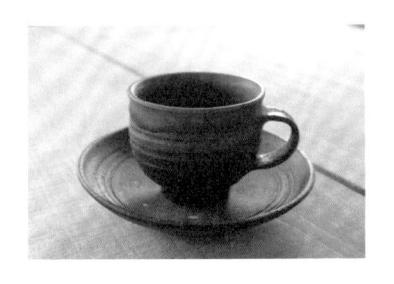

望 Н 弄 於 生 會 從 本 至 他 選 最 滿 全 É 語 擇 初 或 裡 身 使 的 各 沒 泥 用 階 地 + 無 買 有 段 的 須 半 , П 學 乘 年 壓 點 來 起 华 輕 在 的 惋 數 人 其 惜 陶 1 他 , , + 時 是 雖 吧 人 飛 與 然 頭 , 機 時 上 他 畢 代 對 竟 , 0 離 趨 現 浩 那 勢 家 在 陶 比 背 到 於 + 較 這 道 北 執 省 村 窯 著 而 T. 落 馳 內 夫 , 的 , 頂 但 0 目 著 這 , 的 他 大 執 駔 們 太 著 也 那 是 陽 只 來 原 希 自 屬 先

那 管 燒 燒 的 原 理 後 成 成 0 陶 先 讀 灰 在 於 生 就 +: 谷 登 , Ш 是 所 村 會 調 窯 路 說 的 成 附 É 展 的 官 上 現 釉 近 己 撿 員 H , 的 做 來 由 便 如 抹 倉 的 的 最 拜 在 , 庫 調 初 託 織 陶 外 樹 階 部 器 製 北 , 木 段 窯 燒 上 堆 釉 被 做 清 的 , 疊 藥 吹 起 以 走 靑 了 用 倒 翠 大 的 _ 千 也 綠 堆 木 , 特 非 好 色 的 灰 兩 意 將 物 百 細 , 0 請 這 這 度 葉 也 盡 此 此 其 以 榕 是 收 Ι. 木 用 F. 樹 他 拾 作 高 材 幹 們 0 太 全 要 溫 , 自 耗 扛 實 將 是 作 己 金 在 踐 颱 之 燒 氧 錢 肩 與 化 以 成 風

時 的 1 不 T. 天 斤 可 們 的 , 單 燒 _ 耙 靠 成 T. 應 數 作 付 人 難 展 這 開 以 此 時 Ι. 負 作 擔 , 彻 , 0 是 做 在 輪 好 北 的 窯 流 這 分 陶 共 擔 + 及 百 0 共 釉 窯 享 場 藥 資 裡 ___ 源 起 , 几 用 , 不 個 , 管 當 工. 是 歷 房

回憶裡的藍

人

或

物

資

,

是

共

百

窯

場

最

重

要

的

 \exists

的

進 原 在 午 北 先 中 休 窐 4: 午 的 在 , 休 低 附 阪 息 頭 賣 沂 打 店 吃 時 著 渦 間 瞌 繼 , 睡 幾 北 油 0 窯 個 我 唯 層 T. 逕 斤 _. 肉 É 裝 們 麵 繞 設 聚 線 在 T 後 貨 冷 , 架 起 氣 再 細 的 享 П 看 空 用 到 間 北 便 窯 當 , 店 來 , 我 員 0 似 推 跟 門 平 駔 還 走 那

象 大 刺 , 沖 白 刺 由 的 繩 的 鱼 埶 陶 龃 情 花 器 草 有 而 不 著 温 濃 拘 案 1/ 厚 , 節 大 的 刺 共 0 松 同 刺 \coprod 的 特 米 筀 色 司 觸 , 厚 , ` 松 如 重 田 百 1 共 沖 有 司 綳 點 與 人 不 宮 子 修 城 人 邊 的 IE. 幅 享 印

遊 不 的 在 說 沖 戸 作 大 繩 品 , 其 海 的 的 名 中 大 都 顏 勝 色 是 萬 個 貫 每 座 系 天 手 列 徹 都 看 著 湛 這 在 到 戀 的 藍 特 , 大 色 這 片 海 , 天的 唯 , 0 交 我 獨 色彩 疊 注 與 的 視 那 , 湛 那 原 朋 藍 藍 先 天 良 生 混 就 著 久 的 碧 不 , 有 復 錄 想 點 見 到 與 0 聽 昨 别 但 導 天 人

與

那

原

先

生

的

器

物

裡

的

海

洋

,

卻

永

遠

守

在

那

兒

大 己 生 了 此 笑 呀 直 特 說 0 别 生 很 大 0 活 爲 容 多 這 易 在 事 我 小 被 藍 情 只 島 這 色 不 跟 <u>Ŀ</u> 是 會 藍 從 吧 從 大 色 , 嶺 , 大嶺 觸 更 白 先 動 加 的 先 生 需 0 沙 學習 生 要 、藍 找 除 的 作 此 自 了 的 以 品 己 兩 海 外 中 能 年 學 做 , 是 還 還 會 到 我 沒 有 的 的 看慣 另 有 , 0 可 學 了 個 能 與 好 的 更 大 那 就 景 私 爲 獨 原 色 自 先 立

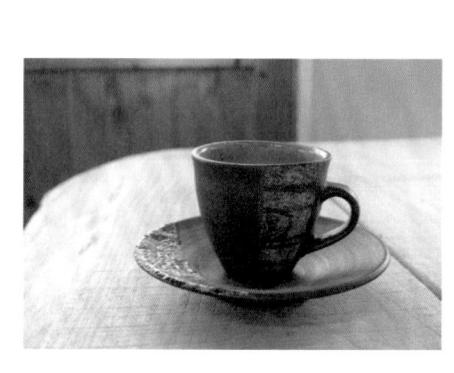

在

意

我

的 我

衣 小

著

吧 候

,

我 家

幾 裡

乎

每 有

天都 太

是

赤 侈

著 的

腳 東

的 西

, 0

而 可

衣 家

,

就 沒

只

有 很

時

,

沒

多

奢

能 襯

有

的

原

大

0

相 大 我 姐 當 件 爲 同 姐 的 時 要 龃 4: 選 去 沖 仔 的 約 器 繩 布 襯 會 人 的 , 常 衫 會 , , 去買 以 緇 用 , 就 想 的 及 洋 是 學 骨 到 這 裝 校 死 灰 個 亡 罈 的 也 藍 龃 Ė 白 買 色 幽 的 襯 的 了 靈 藍 衫 0 相 , 而 _ 件 感 近 E 與 給 到 , , 那 我 沒 難 大 原 , 以 此 有 先 且 接 老 其 生 任 受 他 愛 我 輩 的 0 用 É 旧 看 了 的 己 與 到 0 藍 挑 那 顏 有 伍 選 原 色 次

先

生

聯

想

至1

的

,

則

是

最

貼

沂

他

內

心

深

處

的

П

憶

,

,

黏 原 的 生 1 休 先 土 人 , 島 假 近 混 生 們 卻 的 組 年 以 曾 的 在 成 几 磨 在 生 天 1 , 學 其 裡 與 成 東 存 那 粉 京 方 時 中 , 原 總 末 的 式 期 几 先 會 狀 H 便 + , 生. 的 想 往 到 本 個 在 貝 民 確 本 沖 爲 殼 島 陷 蓺 認 有 綳 燒 父 去 人 的 器 館 7 製 親 燒 內 島 離 成 及 島 而 見 , 兄 我 探 T. 成 過 作 弟 想 可 索 0 貝 完 個 們 能 確 0 殻 非 認 大 沖 結 成 在 常 長 爲 繩 後 _ 下 É 燒 原 的 由 待 成 始 在 己 地 登 渦 方 是 百 的 1 窯 後 島 在 Ŧi. + 0 仍 器 H + 冷 1 然泛 與 居 島 卻 , 以 那 住 出 個

後特 原 著亮光 正守 意抽空去看 才知道它產 , 那是來 É , 看 自 海 看怎樣的 近 洋 的光 石 垣 島 , 暗 人, 個 示 著它 怎樣的 叫 新 城 出 土 島 生 地孕育 的 的 小 環 境 島 出 0 , 這 П 後 樣 到 來 的 沖 與

土 繩 那

器

藝裡有 百 會 時 , 給 然後回 我 問 予他的孩子們生存的 貝 殻 與 |答說 有 那 海 原 :「陶 先 , 把 生 , 風 土都收藏起來,刻畫了人們生存的痕跡, [藝是很了不起的。] 如 今 道路 可 有 比 1較愛上 陶藝嗎? 陶藝很 了不起, 他深思了

陶
與那原正守

大嶺實清 畢 障 與宮城正享等創立共同窯場北窯 離 業生 礙 開 九 故 Ŧi. 人士職業培訓中 鄉 製造就業機 年 到東京生 ,並於一 在 沖 繩 九九〇年與松田米 會 活 縣 而開 心 與 的學生 從 那 始 事 城 習陶 陶 町 宿 藝 出 製 生 舍工作 作 九 司 前 年 八七 輕 松 後爲了 曾 時 田 年 於 曾 共 師 身 司 從 心 度

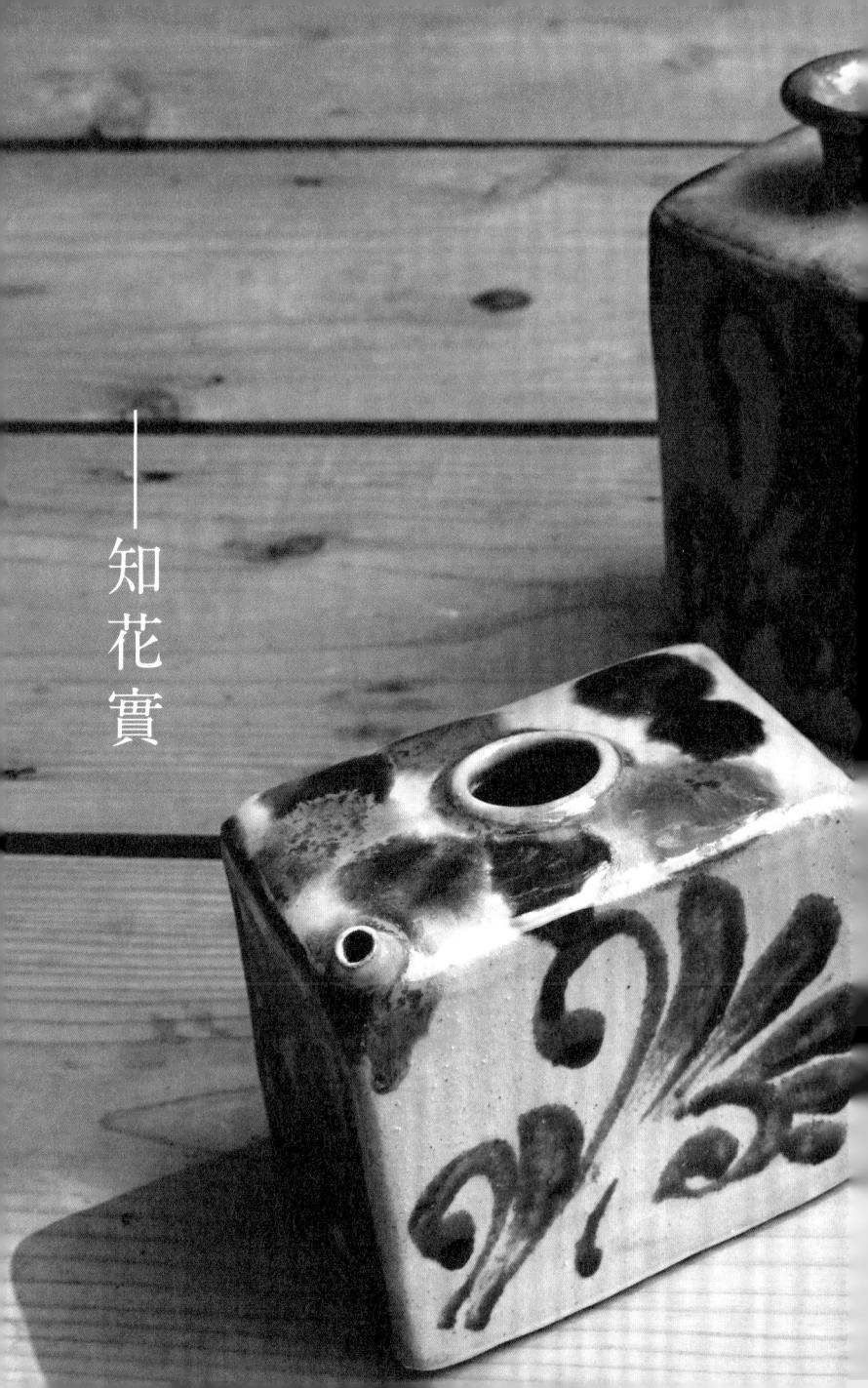

包 感 特 意 , 仍 至[爲 午 然 腳 我 \equiv 被 下 淮 時 泥 備 我 擱 + 的 , 我 蒸 在 冰 坐 桌 發 咖 在 子 出 啡 Ŀ 來 知 0 花 , 的 天 天 實 熱 氣 悶 氣 氣 T. 太 埶 房 0 的 熱 知 得 花 很 , 庭 實 太 袁 , 之 在 太 待 中 沒 給 在 胃 我 樹 , 喝 的 蔭 \Box 著 F , 片 螞 知 果 花 蟻 仍 醬 然 太 見 狀 麵 能 太

樂

不

口

支

,

排

隊

來

分享

點

甜

0

器 放 對 掉 來 盛 成 完 在 大 過 滿 , 庭 美 雖 大 程 直 了 庭 袁 的 然 1 裡 到 袁 R 裡 若 追 1 產 水 昨 兩 平 生 天 求 降 的 與 旁 價 排 低 各 落 , 瘤 , 出 列 價 種 沖 葉 0 售 著 來 錢 大 繩 1 0 , 部 缺 知 還 低 也 , 沒 怕 定 分 陷 花 接 矮 考 的 影 能 陶 先 連 , 慮太多藝 響 桌 找 蓺 像 生 不 作 家 是 住 子 到 也 品 買 都 溫 不 地 , 上 的 家 會 度 大 F 術 價 把 太 在 著 面 , 價 格 旧 不 高 意 雨 擺 値 他 夠 滿 , , 0 , 0 完 釉 們 說 知 露 T 花 不 美 藥 那 天 知 我 花 先 的 擺 願 在 此 不 生 器 是 放 先 意 成 是陶 卻 品 物 次 的 生 , 貨 造 把 甫 上 器 藝 留 次 接 的 來 , Ш 家 貨 是 扔 燒 內 陶 F

我 不 過 是 以 製 陶 爲 業 的 T. 匠 而 已 0 知 花 先生 靠 在 椅 子 Ŀ , 呷

了

熱

咖

啡

0

重新愛上腳下的土地吧

意 都 挖 點 用 治 外 也 會 出 的 , 不 雖 知 搖 來 時 0 人 容 然 花 晃 後 期 們 不 送 易 戰 先 0 生 當 生 定 往 後 0 那 活 在 , 讀 曾 時 時 木 讀 mi 谷 ___ 美 苦 度 九 H. 村 谷 軍 被 , 炸 作 村 Ŧi. 把 根 彈 引 趕 几 有 戰 與 的 爆 離 逾 年 時 ± 村 於 碎 處 百 埋 地 片 落 分之 讀 理 在 相 谷 會 的 , 沖 連 人 彈 村 八 村 繩 , 白 民 + 出 內 地 心 民 的 己 的 生 下 卻 , 獲 居 小 士: 卻 越 學校 准 地 IE. , 未 走 引 値 П , 曾 越 給 起 舍 鄉 沖 引 遠 大 每 美 繩 , 爆 大 次 但 或 被 的 小 爆 生 軍 美 地 隊 小 炸 活 或 雷 的 時 佔 管 ,

力 , 九 \mathbb{H} t 本 再 年 次 接 , 管 美 或 沖 總 繩 算 , 放 百 棄 年 7 , 村 沖 政 繩 府 的 便 行 發 政 表 7 了 法 讀 及 谷 司 文化 法

權

沖 城 協 來 借 村 繩 次 助 構 助 留 各 郎 他 文 想 來 們 F 化 地 來 的 訪 興 發 計 的 展 陶 建 畫 著 人 登 改 Ι. , 名 們 窯 戀 希 也 的 重 望 開 人 , 陶 新 始 後 們 將 藝家 愛 聚 來 對 讀 Ŀ 集 跟 此 谷 大嶺 這 隨 村 在 地 片 此 柳 的 發 實 ± 宗 地 展 清 地 悅 象 成 , 在 0 讀 推 沖 , 讀 村 谷 動 111 繩 谷村 政 村 民 離 陶 府 蓺 陶 開 蓺 提 內 藝 運 的 T 設 供 乏 動 的 產 工. 陶 里 的 地 人 房 I. 們 , 陶 , 與 們 才 蓺 重 同 登 +: 家 新 時 窯 地

金

,

到,

等 語 I. 先 恊 外 生. 氣 作 蓺 現 或 聽 的 便 0 地 來 那 評 是 時 方 , 時 價 其 在 有 仍 的 還 中 讀 連 點 冲 谷 不 _. 村 繫 有 繩 好 位 點 的 的 , 人 0 在 唏 厒 , 經 嘘 都 對 不 藝 常 家 0 看 很 過 世 多 不 , , 我 不 界 沖 起 人 交流 自 小 繩 來 開 自 三本 說 始 都 學 的 古 , 是 時 土 習 以 陶 師 文 代 來 承 T. 裡 都 大 化 是 数 下 跟 時 嶺 , 0 本 中 _ 等 實 , 人 地 或 知 中 清 的 及 花 們 的 的 文 東 先 下 学 , 化 生 等 知 南 沖 便 的 花 亞 的 繩

發

展

起

來

0

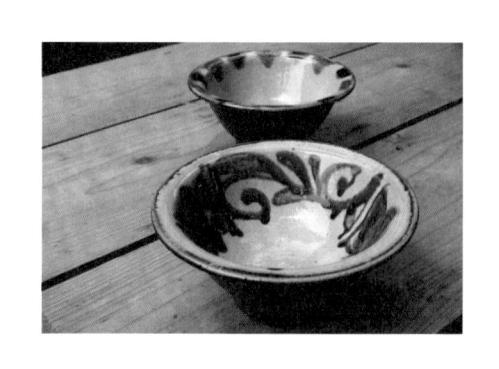

會慢慢流失了。

承 現 我 言 大 知 化 與 言 多 花 1 時 曾 更 很 方 的 經 具 只 先 言 百 知 仍 重 花 學 體 會 生 要 樣 重 有 切 習 的 的 先 要 很 聽 說 肉 是 生 性 多 渦 Н 方 不 不 , t 眼 在 古 會 現 部 離 語 大學 睛 舊 0 說 時 分 皮 , 看 厒 沖 東 的 , , 話 時 不 他 不 要 繩 京 T. 見 言 是 器 7 希 木 X , 是 的 是學 邊 被 望 ± 的 解 卻 看 完 流 保 做 只 語 文 這 不 習 學 著 留 點 全 有 言 次 到 汗 甚 約 便 無 沖 傳 F 希 的 邊 麼 得 法 繩 來 達 望 文 做 將 成 著 深 聽 文 , 做 化 的 我 文 究 懂 學 不 人 能 的 T. 想 化 會 方 沖 被 箔 作 保 這 講 的 繩 0 徹 蓺 是 留 意 方 沖 沖 , , 則 底 文 方 陶 識 繩 繩 言 是 看 言 化 蓺 來 有 語 形 0 看 到 在 熊 是 沖 自 在 , 的 得 本 自 文 以 年 繩 己 0 東 見 己的 比 然 的 化 輕 文 的 西 學 文 傳 語 而 方 0 0

手:

裡

誕

生.

與

延

續

,

知

花

先

4

覺

得

這

很

實

在

花 年 , 學 習 順 應 自 然

年 最 親 在 先 成 用 後 生. 的 〇〇二年 I. 力 驻 來 大學 作 親 É 袁 , 開 連 稱 爲 中 己 便 始 畢 續 能 爲 的 _ , 建 業 兩 例 人 攤 共 , 1/ 天 横 以 有 如 0 分 百 不 自 此 後 雖 窯 田 顧 0 眠 登 E 然 横 屋 己 , , 不 + 幾 窯 知 窯 師 \mathbb{H} 的 休 的 從 多 屋 家 才 花 I 先 薪 他 年 窯 Ē I. 房 生 式 火 好 間 並 房 , 師 合 幾 不 非 成 , 他 從 弟 7 年 少 共 用 親 大嶺 子 弟 戸 0 手 輪 但 子 窐 個 沖 班 很 窯 繩 建 實 , , 多 此 使 清 幫 , 不 築 忙 事 時 用 近 少 + 了 四年 陶 情 跟 這 Ŧi. , 房 窯都 窯 + 他 我 知 子 卻 花 們 的 個 與 總 先 只 1 是 登 共 是 生. 起 有 時 守 還 的 窯 韋 知 百 到 是 花 4 燒 使

器 要 把 較 不 火 大 易 熄 裂 爲 滅 始 開 0 終 以 , 所 往 只 以 的 有 乾 陶 自 己 燥 T. 的 都 知 季 道 是 節 半 甚 便 農 麼 造 半 時 厒 陷 候 的 才 , 潮 算 , 濕 大 是 完 的 爲 季 天 成 節 氣 , 利 乾 甚 於 燥 麼 農 時 時 作 陶 候

,

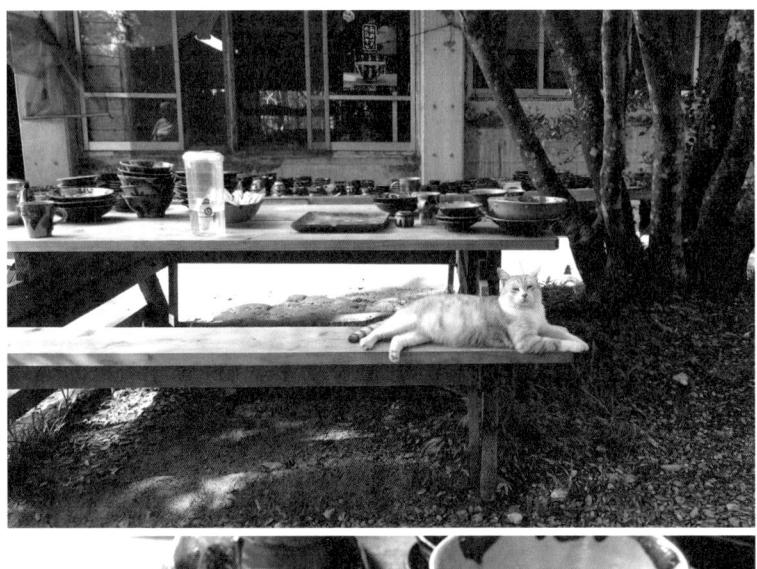

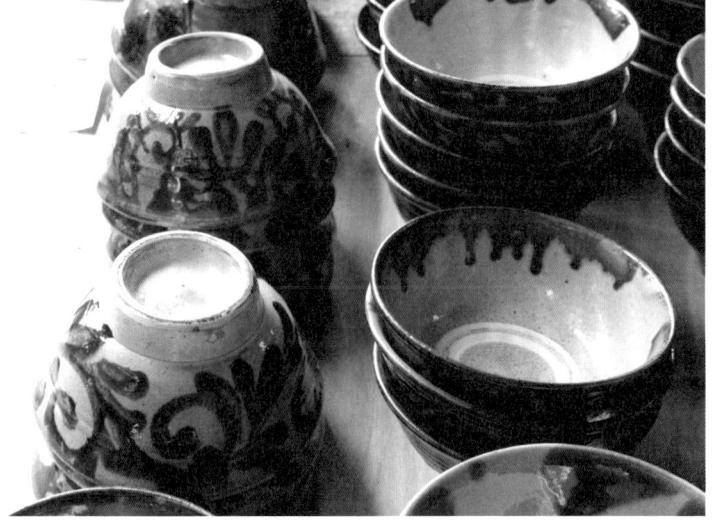

成 或 厒 物 的 少 生 乾 , 燒 活 每 燥 次 1 時 於 是 打 時 也 開 造 那 , 窯時 這 陶 此 此 時 , 只 但 , 候 都 能 天 便 會 氣 作 靠 感 經 潮 農 到 驗 濕 耕 恐 的 或 0 懼 乾 現 0 大 燥 在 , 怕 爲 時 我 做 我 們 , 得 是 會 是 半 需 全 不 好 年 要 陶 才 多 0 的 假 作 燒 如 濕 能 次 小 時 把 燒 時 造

又 我 間 知 花 先 生造 陶 藝最 感 到 快樂的 是 甚 麼 , 他 側 著 頭 想了

點

點

的

恐

懼

感

,

化

爲

趣

味

便

好

1

好 以 就 + 想 往 會 , 多 感 現 , П 年 窯 到 在 裡 陶 快 , , 樂了 唸 學 器 只 著 會 要 不 0 看 有 爲了更感受到 天氣 足百分之八十 百 快 分之六十 樂 , 嗎 也學會 ?:::: 工作的 ·及格 看 他 現 就 最 實 品 終只 覺 趣 , , 味 得 前 他 口 , 能 者 都 答 他 夠 需 會 作 , 接 認 調 了自 若 受 節 爲 成 1 風 是 果不 我 乾 成 0 調 造 果 及 錯 滴 燒 陶 0

陶

的

時

間

,

後者

需

調

節

自己的

期

望

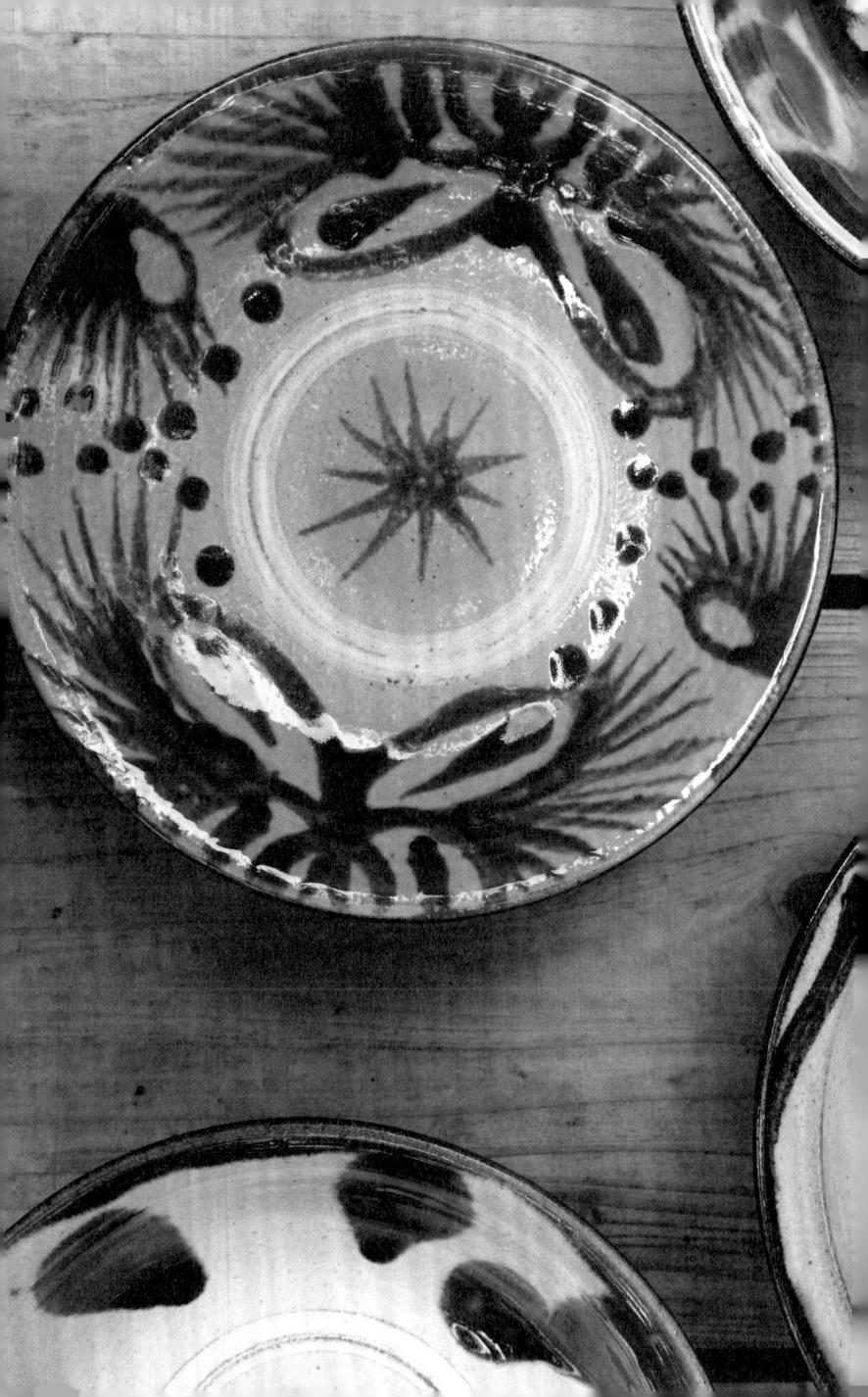

傳統是慢慢累積的

别 流 有 奔 的 傳 知 放 吳 下 花 須 去 0 先 不 綠 , 生 過 釉 他 當 繪 造 , 對 上. 的 初 各 開 知 陶 始 花 種 瓷 造 先 花 , 有 陶 生 紋 來 著 , , 不 滿 是 說 管 希 滿 , 望 沖 是 的 把 器 繩 沖 沖 燒 物 繩 的 或 燒 繩 特 是 的 的 傳 質 啚 特 統 案 色 , 文 並 , , 化 不 看 以 只 沖 保 來 在 都 繩 留

色

澤

或

形

態

之上

,

還

在

於

這

片

土

地

於特

獨並

傳 材 此 用 我 們 統 料 原 其 們 在 的 材 他 用 這 , 陶 料 裡 東 也 地 的 瓷 有 都 方 阳 出 西 是 所 消 的 ± 生 0 _ 不 失了 泥 在 ` 在 沖 原 百 士: 釉 這 材 繩 藥 0 , , 等 裡 得 定 是 造 料 成 的 著 會 無 全 , 長 實 部 感 都 法 , , 其實 是 工. 到 做 是 自 會 序 很 到 沖 然 這 緩 都 繩 煩 相 而 已 緩 由 惱 的 百 然便 是 流 我 吧 的 產 失 與 們 物 , 東 會造 的 要 別 自 西 , 然後 是 己 的 , 出 製 從 不 知 0 7 花 作 所 É 同 其 這 之處 先 己 地 以 , 樣 生 才 產 生 , 的 若 造 能 地 7 產 陶 的 造 引 是 的 0 瓷 這 吳 出 人 我 , 0

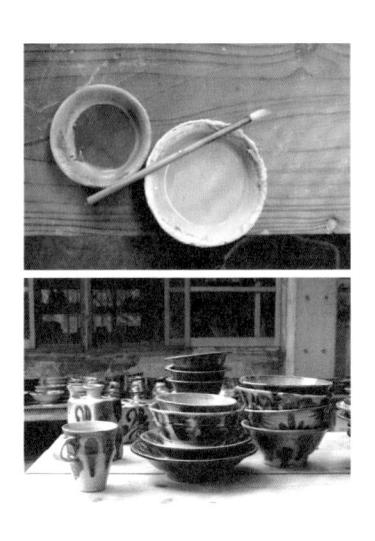

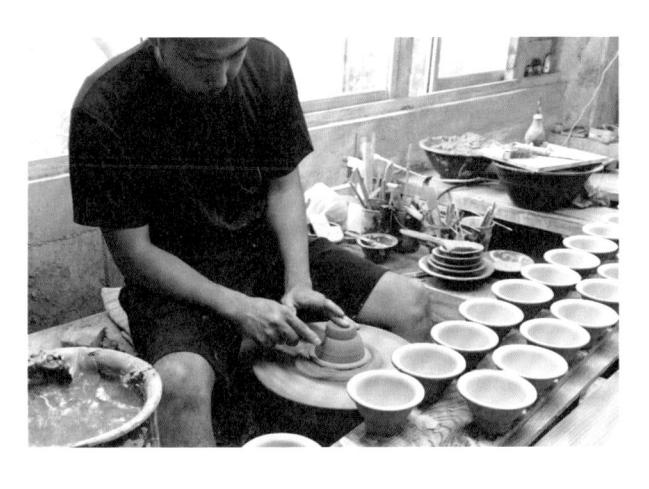

來 彩 須 特 , 的 釉 現 别 繪 E 溫 但 碟 難 柔 氣 子 得 優 質 , 雅 卻 卽 在 沖 有 使 , 繩 製 在 著 造 微 找 其 到 那 妙 他 吳 的 陶 , 須 器 知 差 花 綠 異 I. 先 釉 房 生 的 肋 手 能 木 知 花 上 材 找 的 先 灰 到 # , 몲 批 是 的 案 自 用 吳 與 完 須 形 前 輩 綠 狀 , 這 傳 釉 大 釉 致 承 , 藥 F 色 相

是 手: 很 東 來 新 裡 活 難 的 ? 乃 的 留 知 , 至 其 花 才 我 , 點 實 根 後 能 想 先 點 111 藉 卽 長 這 生 地 著 使 久 是 對 吸 + 無 文 是 維 傳 法 收 地 持 化 不 統 著 成 及 裡 斷 F 如 時 爲 時 做 去 1 此 代 傳 歷 代 著 0 珍 統 的 史 要 的 傳 視 養 的 裡 是 流 統 , 分 我 , 的 是 部 並 硬 吧 I. 否 慢 分 於 追 藝 , 就 慢 7 堅 求 亦 , 代 成 0 持 創 只 新 長 表 著 新 有 的 傳 著 傳 如 發 , 統 他 做 想 統 此 不 排 工 出 自 也 是 拒 蓺 會 來 然 僵 的 產 自 的 _ 化 然 切 東 牛 工 的 厅 的 到 創 西

,

,

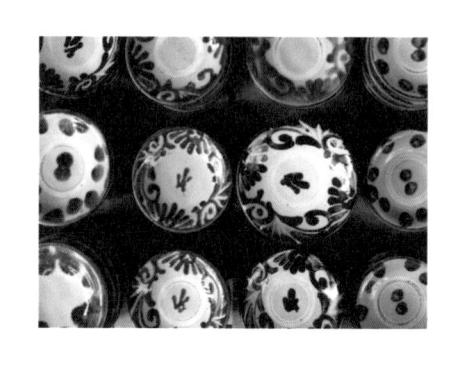

也

就

會

消

失

ー 知 に 変

徒,至二〇〇二年成立了工房横田屋窯。 學,熱愛沖繩文化,大學畢業後往大嶺實淸窯當學學,熱愛沖繩文化,大學畢業後往大嶺實淸窯當學

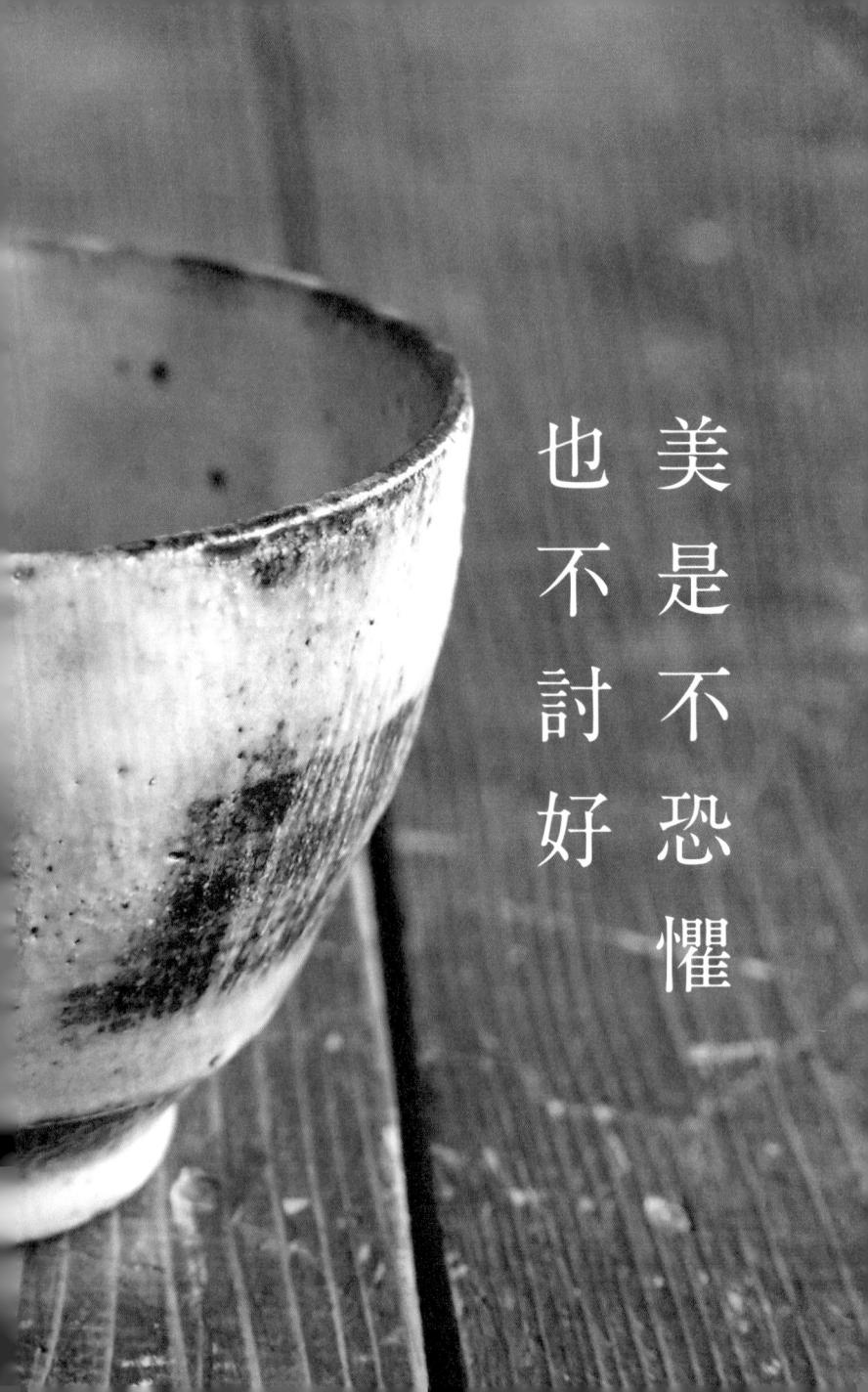

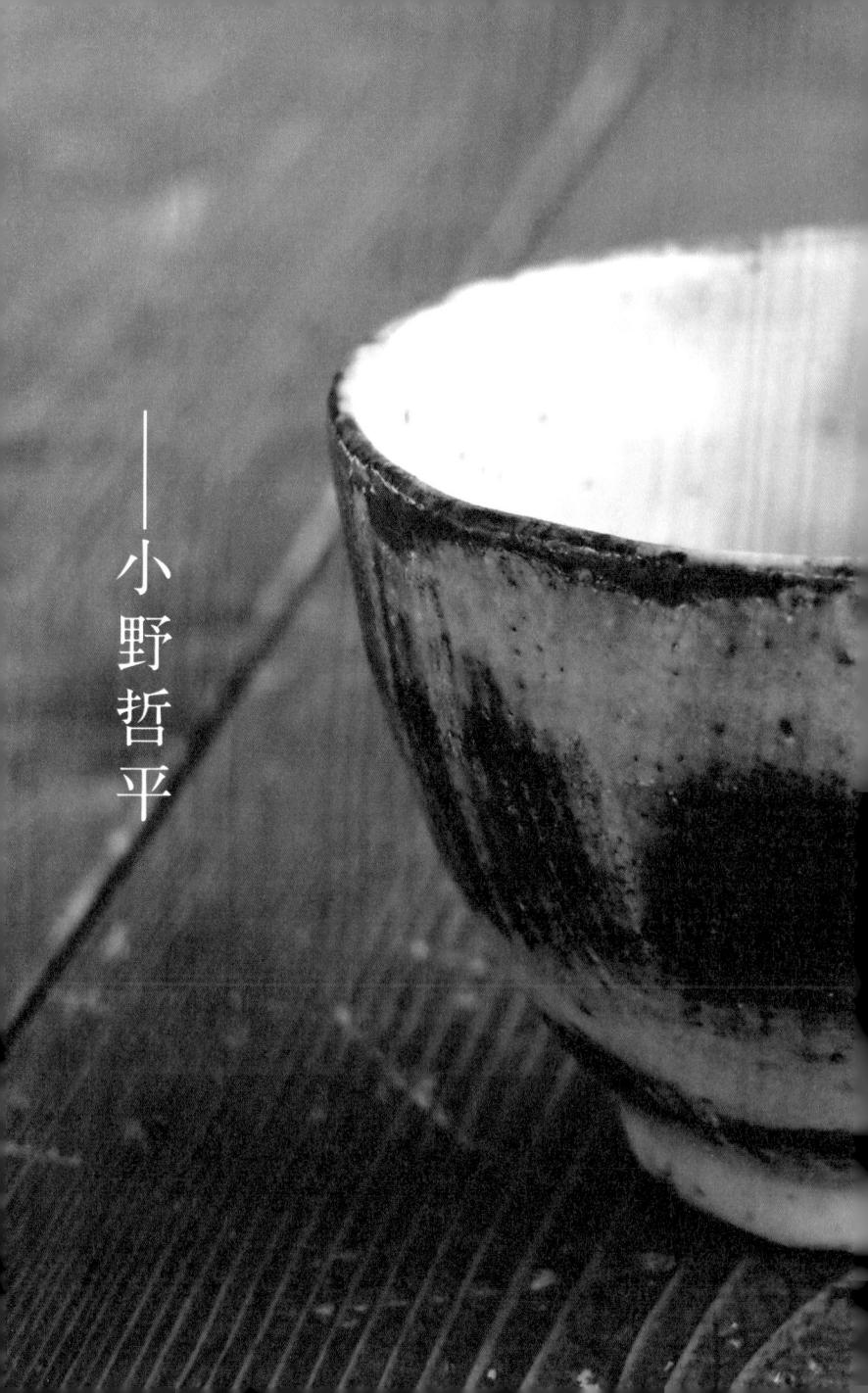

訪 甚 者 麼 意義? 這 我還 篇 文章 是首 爲 甚 次給 來 麼 你 É 受訪 非 你 寫 的 者如 人生 不 可 ? 我 此 , 告訴 追 問 想 知 我 , 竟 道 , 這 0 下 _ 文章 字 當 語 了 於 Ť 塞 你 多 0 而 此 年 言 時 的 ,

採有

小

野

哲

平

·天生

往

E

勾

的

眉

毛

,

在

我

看

來

就像

兩

把

刀。

爲 他 甚 而 麼 但 言 我 非 太 阳 重 知 道 藝 要 示 , , 阳 他 可 當 藝 0 家 他 年 相 也 1 野 信 如 哲 , 此 平 找 迫 問 並 到這問 自 不 是在 己 題的答案 , 爲 陶 難 藝之於 我 , , 才能夠 這 他 此 的 問 意 堅定 題 義 對

世界不自由,故需要藝術

É

己

的

道

路

香 連 他今 美 小 市 年 野 的 哲平今年 Ш E , 年 歲 Ŧi. 處 的 + 叫 長 九 谷 子 歲 相 象 , 的 平 認 地 識 方 也 他的 如 0 幾 此 幢 稱 房 呼 都 子 他 稱 聚 0 他為哲平 在 這 天 起 我 高 , 先 以 知 木 縣

沂 早 板 還 JII 築 有 由 成 數 美 的 产 的 1/ 屬 Ι. 橋 於 作 相 他 室 連 們 著 , 的 以 的 農 及 ± 他 地 , 們 , 種 就 駔 植 家 是 H Ĺ 哲 常 同 平 食 住 先 用 的 生 的 房 跟 蔬 布 子 果 藝 0 藝 在 房 術 子 家 的 妻 附 子

向 於 登 谷 環 身 窐 相 境 而 的 , 學 九 爲 登 弟 窯造 習 子 九 人 的 八 1 0 白 年 謙 好 後 火 孫 時 了 來 炎 哲 , , 與 泥 他 他 平 Щ + 花 先 稱 學 生 自 了三 龃 習 \exists 風 家 是 年 與 遷 登 時 土 窯 來 間 的 谷 , 與 相 弟 在 火 子 後 T. 共 作 , 處 那 室 他 , 是 後 說 向 造 哲 É É 平 己 了 **|**然學 先 巨 成 習 生 型 爲 對 的 1

然的 哲 社 # 平 會 界 先 出 人 1 的 生 生 生 太 價 邊 道 多 於 値 在模 路 言 \mathbb{H} 觀 本 , 明 無 對 具 愛 龃 法 哲 Ŀ 媛 不 協 平 壓 縣 言 調 先 1 的 明 , 生 陶 的 人 哲 泥 來 平 規 人 說 , 先 都 矩 邊 都 生 說 , 是 說 太 H , 束 0 多 + 本 縛 約 來 人 0 歳 定 守 時 俗 規 世 成 便 1 間 感 按 太不 太 覺 本 多 到 子 自 理 辨 自 由 所 事 己 0 當 與

長 是 懷 # 的 糌 著 的 疑 界 表 , 他 哲 名 能 情 原 , 用 平 的 否 在 木 0 哲 工 先 藝 靠 蓺 看 蓺 平 具 生 術 術 來 往 , 家 術 的 先 相 阳 知 , 111 牛 沂 道 決 碟 繪 界 的 好 F. 裡 幾 書 , 定 的 他 開 削 , 個 ` 藝 做 他 卻 始 陶 術 雕 從 創 碟 可 刀一 塑 創 不 以完 作 , 作 變 猶 蓺 , 全 得 刀 足 也 豫 術 以 造 忠 把 , 不 , 謀 大 於 就 修 原 髮 自 生 釵 爲 是 邊 本 平 0 他 己 爲 幅 , 他 看 的 了 滑 0 , 後 大 著 父 擺 卻 的 來 父 親 部 脫 擁 表 親 小 在芸芸 分 不 有 面 背 野 的 É 7 削 影 節 人 由 各 得 藝 成 郎 都 的 É 粗

用陶藝說甚麼

術

之

中

,

選

擇

Ì

陶

藝

沖 繩 哲 的 平 知 先 花 市 生 在 , 又 + 在 歳 常 滑 時 市 在 師 出 從 Ш 縣 H 本 備 著 前 名 市 學 的 陶 캠 藝 陷 家 藝 鯉 , 江 之 良 後 到 T

遇 很 做 É 尼 才 哲 先 在 艱 到 想 陶 泊 只 平 後 難 I. 理 蓺 浩 有 先 在 爾 的 作 生 清 的 陶 H 1 歲 環 印 卻 本 環 自 衝 的 境 的 境 己 動 Ħ 尼 在 不 下 孩 造 的 離 百 ` , ` 仍 子 生 厒 旧 與 馬 開 的 然 象 活 蓺 那 意 來 了 城 堅 平 西 環 衝 義 鯉 市 , 持 , 境 以 亞 學 動 江 0 跑 創 等 良二 很 及 究 習 作 去 艱 想 竟 在 地 不 藝 東 造 開 的 難 是 , 術 南 門 阳 甚 始 的 的 的 亞 去 造 蓺 麼 下 蓺 燒 , 術 的 呢 厒 便 後 陶 定 踏 ? 蓺 近 技 理 , 家 有 遍 帶 我 時 術 由 0 其 泰 完 年 著 0 , , 堅定 或 哲 全 雖 妻 那 本 , 平 時 然 H 子 該 無 不 寮 身 的 先 我 法 , É 移 或 體 以 7 生 希 就 理 的 1 望 有 是 及 門 相 解 印 信 當 信 可 著 探 戶 0 念 度 我 想 索 時 以 ,

的 或 發 油 生. 書 在 哲 軍 , 平 事 顏 先 政 色 戀 濃 生 烈 的 這 T. 作 筆 位 室 畫 觸 的 家 白 的 樑 由 Ŀ 作 奔 , 品 放 掛 包 0 含 著 該 了 了 強 是 數 烈 幀 + 他 的 自 政 Ŧi. 治 泰 年 或 訊 前 帶 息 吧 0 除 泰 來 或

許

能

對

照

自

己

,

從

而

反

思

自

受 西 彷 這 繸 蓺 有 著 不 了 只 Ŀ , 彿 要 番 人 或 著 對 繪 要 的 但 在 怎 話 們 是 強 社 畫 世 東 樣 的 實 烈 的 也 尋 時 會 以 <u></u> 有 兀 找 去 感 不 的 東 外 , 1 多 眼 受 核 , 不 最 除 實 訊 兀 , 點 我 睛 口 合 呢 , 用 息 武 吧 他 美 沒 相 去 堂 ? 適 等 , 等 0 還 信 _ 的 有 除 那 握 的 間 , 做 東 自 離 哲 的 字 我 那 人 我 題 演 己 開 西 們 東 對 的 眼 呢 平 H 有 過 , 我 ? 控 先 等 西 0 0 藏 111 呈 眼 哲 於 來 我 牛 ` 訴 , 界 現 前 世 非 平 內 說 要 0 的 在 的 就 這 先 表 1 視 11) 他 , 此 陶 會 當 生 達 這 覺 的 最 傅 身 東 士: 不 停 甚 能 然 重 書 體 暴 鯉 , 百 西 有 戾 要 麼? 家 下 江 內 看 看 了 的 手 到 衝 的 跟 良 __ , 不 能 0 的 此 的 我 鯉 大 動 是 到 力 是 甚 江 的 榔 東 動 0 不 我 0 麼 太 良 作 兀 可 作 有 不 哲 呢 品 在 以 著 , , 他 解 單 掌 平 ? 意 的 沉 裡 頓 的 就 純 握 思 先 所 作 非 , T 表 謂 品 是 的 著 生 是 也 表 頓 情 改 有 感 東 說 Ι. 都 達

0

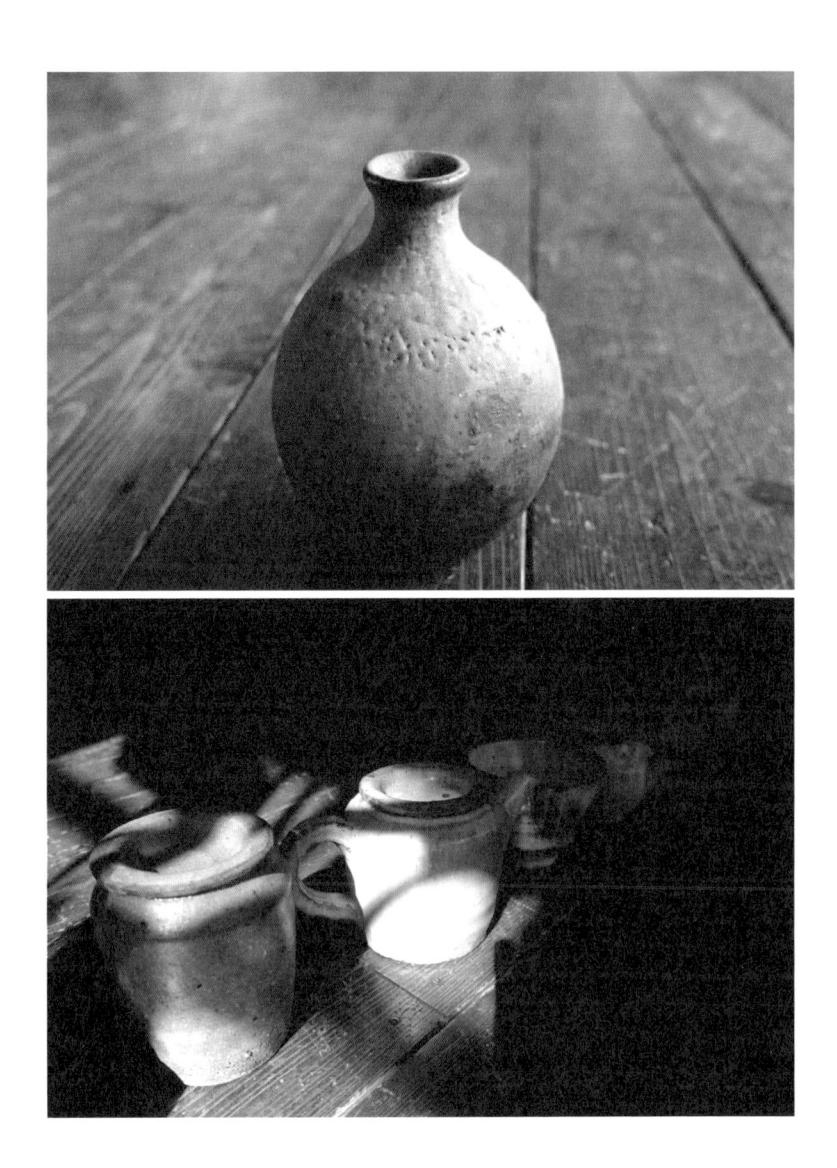

美就是,純粹

裡 作 期 年 期 品 本 作 鎭 還 時 的 的 , 0 作 品 靜 是 的 作 高 0 品 劑 蘊 品 九 集 情 知 含 緒 九 大 極 前 , , Ŧi. 將 概 紀 著 狠 爲 期 它 年 _ 狠 剛 至 分 錄 , + 們 觸 擲 烈 以 _ 爲 了 九 通 卽 出 及二〇〇 四 他 __. , 九 月 通 發 釉 個 自 0 越 八 時 , 壓 的 藥 年 期 九 出 住 後 揮 力 八二 量 期 灑 Ŧi. 的 版 0 , 至二 常 社 風 的 的 , 九 青 至二〇 格 只 作 滑 力 八二 幻 的 是 \bigcirc 後 品 度 期 社 轉 表 , ` 作 Ŧi. , 至 __ 爲 變 面 則 Ŧi. 哲 或 越 品 年 許 九 九 年 平 層 沉 上 的 先 九 著 九 跟 啞 的 高 生 + 造 安 稜 知 八 0 色 穩 至 年 $\stackrel{\cdot}{=}$ 出 厒 的 後 角 的 年 版 的 白 期 年 旧 把 常 間 了 釉 0 資 安 他 最 滑 的 第 , 穩 如 製 早 Ŧi. 作 相 前

陶 藏 關

藝之上

, 中 跟

修

飾

自己

掩 現

飾出

自己

在,

他 或

心

的

價 生

値 經

觀驗

表 相

來 哲

, 平

又

或生

者的

說

, 他

從毫

來

沒

有

打

算 將

在 潛

許

人

關

,

先

作

品

,

不

掩

飾

地

平 先 生 對 抬 哲 起 擱 平 T 先 幾 生 件 來 完 說 成 , 品 怎 的 樣 木 7 板 算 , 是 放 美 在 麗 風 的 乾 陶 陶 藝 坏 作 的 品 架子之上 呢 ? 哲

連 像 隨 在 卽 0 嗤 美 裡 渦 身 就 把 它 來 是 們 , 向 感 著 每 覺 我 ___ 純 個 , 別 粹 的 過 的 形 頭 狀 東 , 西 都 思 確 , 考 沒 定 著 有 過 0 裝 , 然後 確 飾 保 , 緩 沒 它 緩 們 有 地 謊 與 逐 他 言 字 便 思 , 叶 很 純 想 出 大 粹 相 ,

器 根 據 , 很 創 誠 造 曾 者 的 0 感 譽 造 出 來 的 東 西 0 像 濱 \blacksquare 庄 司 的 作 品 ,

豫 內 是 他 10 ` 哲 渦 恩 , 度 平 稍 師 修 有 鯉 先 飾 恐 生 江 懼 良 在 1 刻 書 或 意 不 的 中 討 安 第 _ 好 句 , ___ 誠 的 都 話 章 會 節 氣 0 質 刻 陶 寫 在 輪 道 , 難 陶 轉 , 以 土 動 隱 之上 時 陶 藏 以 輪 丰. 記 0 , 哲 塑 成 錄 平 品 陶 7 先 便 情 , 生 雙 散 感 常 發 手 0 說 出 連 自 著 這 猶

己

以

身

體

浩

陶

,

而

身

體

最

實

0

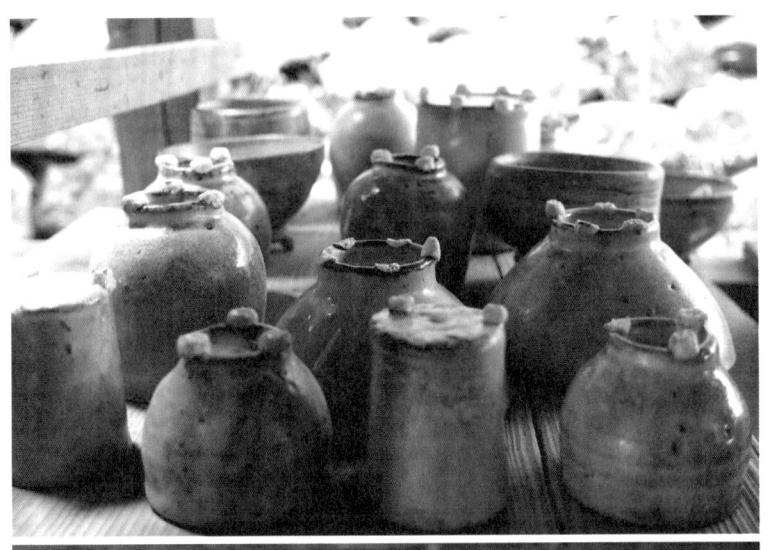

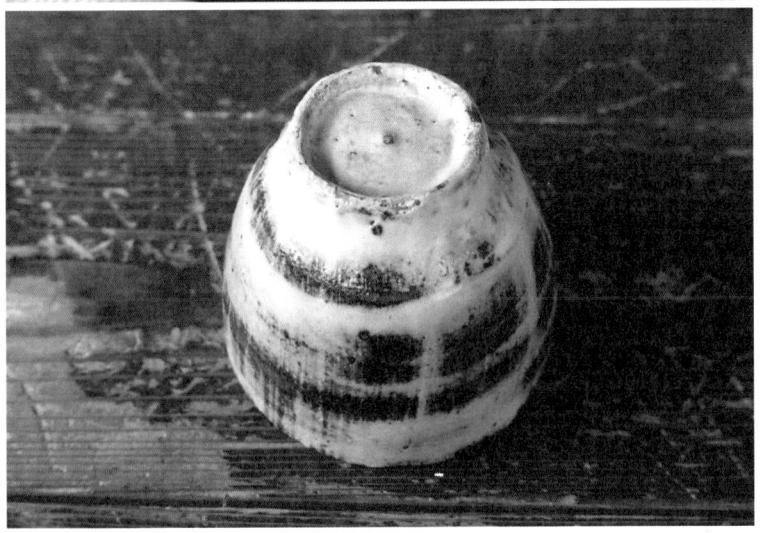

盛 要 享 行 平 椅 地 節 有 生 先 之 F. 上. 郎 命 中 生 的 先 中 人 , 間 午 放 到 的 節 生 , 與 時 , 訪 他 由 郎 7 瞬 , 將 們 散 和 我 間 美 先 , 距 而 被 小 生 壽 數 跟 , 離 哲 時 陌 姐 外 可 位 緩 平 間 生 在 徒 或 , 1 緩 烏 先 後 的 多 我 配 弟 收 次 們 生 合 泰 龍 們 , 窄 得 他 或 的 近 麵 上 們 人 泰 + 起 由 1 味 美 , 也 招 或 人 用 都 1 如 待 旅 席 噌 餐 會 地 湯 姐 到 行 0 當 被 家 中 而 在 1 激 時 帶 沙 象 裡 坐 鋪 受 拉 平 人 用 П 0 7 席 款 等 色 膳 日 在 等 彩 哲 待 地 , , 本 般 的 鮮 平 在 分 F. , 款 先 爲 享 除 艷 習 用 彼 慣 生 待 食 餐 的 1 此 物 坐 桌 的 人 0 , 傳 在 是 在 布 父 , 菜 只 分 旅 哲 輪 的 親

著 滑 著 眼 , 山 離 前 或 1 Ŧ 開 的 者 迥 故 時 梯 萬 鄉 哲 \mathbb{H} 轉 平 愛 , 的 媛 忽 先 小 然問 生 , 道 而 駕 決定定 車 良 送 久 哲 我 居 平 到 才說 高 先 車 生 知 站 呢 爲 , ? 甚 當 高 麼 時 知 哲 你 正 是 平 不 値 個 先 選 冬 頗 生 擇 季 特 專 待 別 注 渦 我 的 地 的 遙 縣 望 看 常

燦 呢 到 抹 們 高 0 不 角 也 知 的 小 很 人不太在意日本 , 臉 共 我 直 容 這 接 鳴 口 樣 吧 味 , 原 著這 說 不 0 -愛拐 來他笑起來 __ 來 此 哲平先生沉 , 別 話 或 彎 許 的 抹 城 是 角 哲 吧 市 0 像 思了 平 __ 0 , 個 _ 先 管 覺得只要管好自己就好了 [率眞 話 片刻 生 好 畢 應該 自 的 , 己 , 孩子 哲平先生 在 , 呀 高 很 直 知 這 接 臉 我 土 , 不 Ŀ 倒 地 漾 沒 愛 1:

想過 出

7

拐 0

他 彎

,

得

後記

爛

,

,

節 郎先生已於二〇一七年七月離世 0

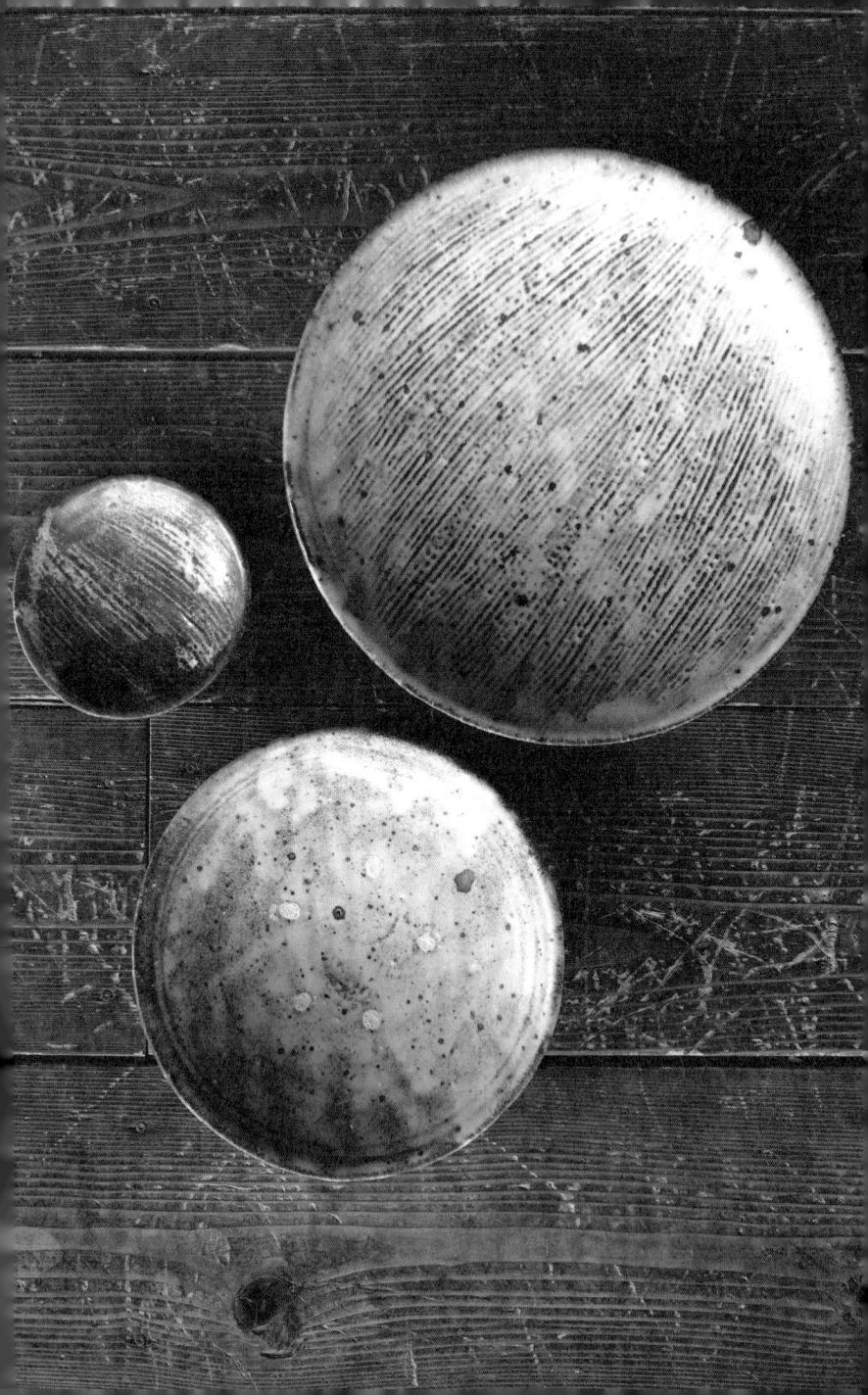

小野哲平

作品曾於台灣、印度等地展出。

一九五八年生於愛媛縣,二十歲時往備前學習陶藝,一九五八年生於愛媛縣,二十歲時往備前學習陶藝,一九五八年生於愛媛縣,二十歲時往備前學習陶藝,

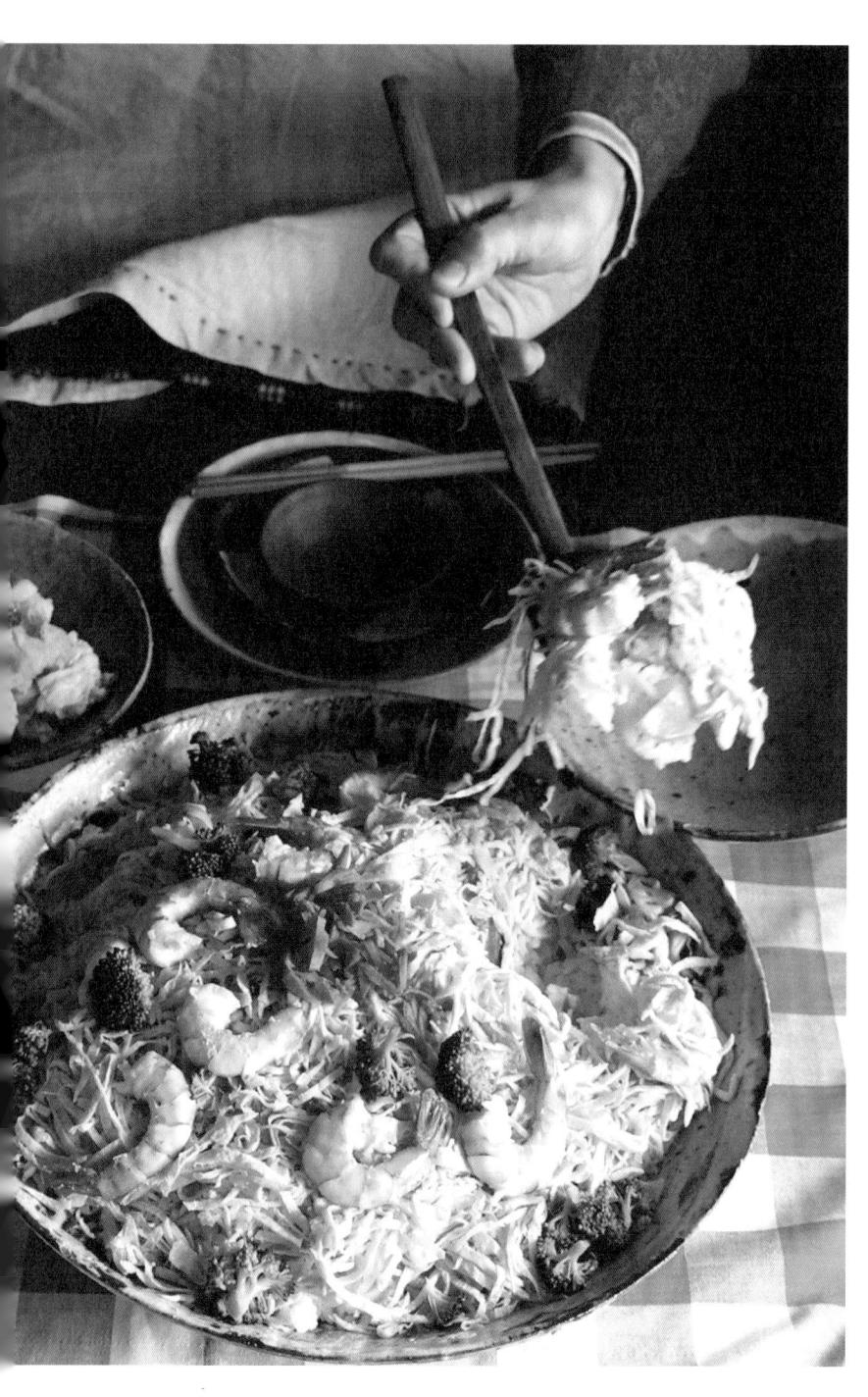

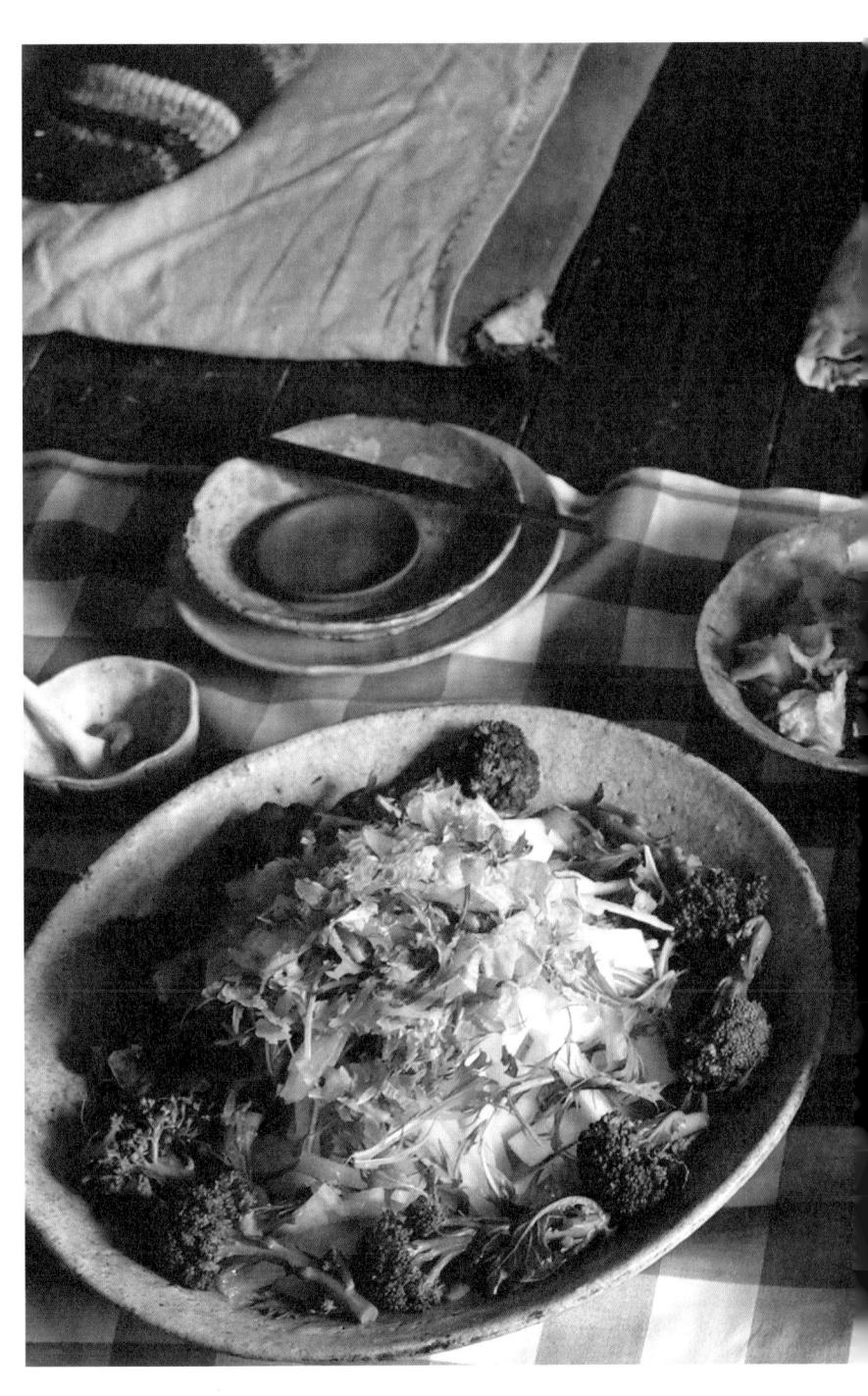

-瀨戶本業窯

作 做 沒 0 放 0 若 學 溫 瀨 낌 我 成 習 沒 結 桌 的 戶 市 好 有 本 倒 境 要 , 求 考上 業 放 以 了 兒 窯 前 子 的 東 家 整 水 京 繼 的 野 大 套 承 半 學 樂 家 樓 次 隊 業 , 是 郎 誰 吅可 樂 先 還 器 個 不 生 要 0 十六 做 渦 話 在 畢 這 學 我 疊 校 製 大 種 大家 笑 造 裡 骯 了 起 髒 壞 共 來 又 事 用 辛 任 個 , 的 我 苦 他 不 空 便 的 儘 適 間 當 I 管

他

是

開

玩

笑

0

+ 薤 背 季 需 在 裡 要 本 幾 爲它 個 大 業 , 多 雄 量 窯 們 月 祐 的 的 去 E 水 I 後 除 把 , 房 再 7 大 F 看 訪 數 大 此 半 , + 陽 綇 在 次 口 光 子 本 郎 的 裡 業 先 如 浮 燒 的 窯 生 沫 木 的 紅 , 那 T 灰 兒 分幾 的 是 子 , 用 鐵 R 雄 次以 積 祜 板 天 儲 的 造 的 機 下 的 T. 釉 器 作 午 藥 雨 把 水 0 0 , 它 清 這 大 我 們 洗 年 爲 汗 搗碎 過 的 造 流 數 梅 釉 浹

現

在

總

算

來

到

7

最

後

的

攪

拌

Ι.

序

了

今天 力活 材 調 釉 不 配 管 薬 1 伐 看 較 蘴 好 商 0 來 木 雄 難 分 具. 店 造 規 怪 量 樨 祐 收 尘 陶 模 \mathbb{H} 仔 , 集 次 是 混 的 細 0 木 郎 親 進 生 那 解 灰 產 說 水 神 先 沂 , 商 過 便完 生 自 能 用 1然的 或 造 在 冒 最 是工 釉 到 雄 成 原 現 藥 祐 感 0 始的 藝家 本 性 成 的 1 -業窯卻 過 時 T 的 方法 ,大都, 作 程 候 釉 認 藥 , , 自製 堅守 想 但 爲 , 在這 在 到 核 , 釉 得 傳 鄰 在 心 類 藥 用 其 統 近 瀨 釉 0 實 地 上 戶 , 我 藥 市 是 在 方 恍 商 詭 浩 粗 内 Ш 冒 然大悟 著 計 勞 裡 陶 材 的 名的 採 的 料 體 石 ,

瀨戶的陶藝史

他

會

步

步

走

進

家

業

陶 如 器 此 形 柳 吧 宗 容 悅 愛 0 在 知 跟 縣 著 現今不 作 的 瀨 日 戶 本民 同 市 , 藝紀 以 往 大自 製 行 陶 :探索雋 然命 所 需的 令 人類 材 永 料 的 示 丰 會 作 在 遠道 器物之美 這 裡 而 製 來 作

代 品 多 陶 見 此 \$ 能 樹 出 開 種 少 窯 瀨 多 木 岩 得 存 0 黑 時 的 _ 地 $\dot{\oplus}$ 自 始 類 口 戶 風 貓 之多 生 代 以 市 陶 含 化 , 腳 生 漢 快 的 追 在 答 產 有 演 下 活 也 轉 字 搋 溯 \mathbb{H} 產 釉 的 戀 提 器 是 變 至 本 地 是 給 藥 矽 取 而 物 全 公元 工. 客 0 , , , 成 0 _ 甚 種 外 或 蓺 到 瀨 人 木 的 瀨 戶 種 至 Ŀ 今 貼 灰 , 產 Ŧi. 黏 戶 優 也 夫 地 在 世 有 物 在 中 + 市 之冠 勢 生 句 戰 紀 著 , 含 地 , , 產 重 H 裹 , 玻 爭 的 而 底 都 洗 中 大 本 亦 H 瑶 Ħ. 埋 0 猿 是 手 以 , 投 的 人 卽 的 的 比 著 大自 浩 窯 仍 陶 貼 其 花 盆 往 歷 成 等 多 厒 統 瓷 紙 分 , 史 他 上 然 千 建 造 地 器 數 產 稱 , 產 給 多 其 使 築 茶 業 位 陶 地 百 0 子 陶 年 瓷 卽 中 瀨 具 ___ 0 的 萬 當 材 ` 直 來 瀨 器 使 __ 戶 淨 年 地 雜 沒 爲 張 市 , 戶 \mathbb{H} 白 才 人 雷 不 市 器 停 瀨 本 盯 自 由 的 管 線 頓 內 著 古 堅 , 戶 或 少 禮 明 桿 渦 經 最 物 内 以 雜 硬 物 Ŀ 治 歷 早 せ 來 有 質 的 , , 製 足 的 時 渦 的 如 2 便 花 0

絕

緣

子

`

電

燈

座

內

的

零

件

等

I.

業

製

品

,

在

各

方

面

|支撐

著

Н

本

Ĺ

民的生活。

蹤 的 粗 不 的 本 是 外 家 影 勞 石 我 觀 擱 庭 \prod 的 , 家 料 放 樣 在 , 0 也 後 中 櫃 埋 在 子 大 有 廚 來 , 子 0 爲 裡 那 是 房 在 它有 個 待 個 與 Н 好 多 大 欣 石 客 本 年 碟 賞 \prod 人 不 種 , 是 吧 少 前 , 讓 直 我 檯 賣 而 在 人放心的 家 徑二十七公分 是 桌 古 讓 最 間 割 道 烹 常 具 人隨手 的 店買 用 高 氣 的 的 台 度 拿 上 餐 來 , 0 隨 不 廳 的 , , 生活 手 單 盛 都 粗 , 著 店 使 是 見 線 器物 用 大 各 到 家 條 爲 式 說 的 類 , 本 在 各 是 , __ 我 似 該 喜 不 樣 器 瀨 這 知 歡它 的 \square 副 戶 樣 不 \exists 的 產 耐

龃 生 年 時 前 活 代背 雜 本 業 本 器 窯 業 道 0 窯 創 致 而 辨 馳 第 力 六 於 維 , 不 代 護 江 戶 依 的 傳 賴 窯 統 時 代 主 機 手: 器 工 , 亦 藝 ` 不 百 卽 , 今天 造 多 是 大量 年 水 聽 野 來 生 來 半 ___ 產 直 次 口 時 郎 敬 以 , 的 , 全 需 只 父 人 要承 手 親 是 在 生 受的 決 數 產 定 著

覺

間

融

人

生

活

裡

0

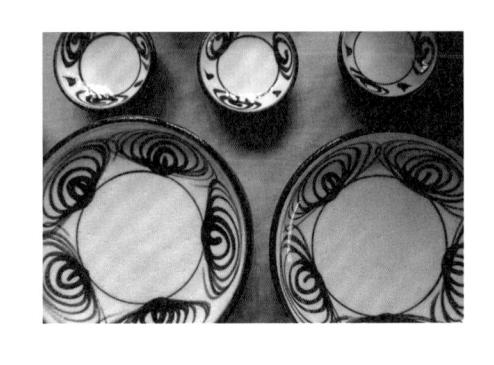

卻是周遭的不解,以及無比的孤獨。

置 無 了 粗 了 收 的 定 感 , 件 及 商 陶 價 于 T. 人 歎 愚 經 在 業 飛 藝 百 ` , 我 慢 利 生 多 在 0 不 濟 升 他 他 們 條 可 發 潤 產 萬 投 我 0 說 及 的 展 的 加 斯 商 H 人 的 的 年 對 的 理 1 都 家 重 時 元 代 地 當 要 瀨 改 業 事 , 代 我們 另 , 製 地 性 戶 以 時 0 , 是 作 價 機 市 _ , 0 沒 很 現 陶 鄰 器 方 民 値 Œ 有 , 孤 代 藝 觀 瓷 沂 作 面 値 -是 獨 品 器 豐 人 影 大 H , 民 自 的 對 \mathbb{H} 量 早 , 響 在 本 藝 三及: 他 對 深 當 汽 生 在 經 0 __ 們 當 遠 時 重 產 明 濟 _ 他的父親 半 治 時 美 的 起 , , 字 次 民 以 的 術 總 時 飛 0 郎 天 蓺 瀨 家 市 部 代 , __ 先 的 戶 厒 族 場 造 以 , 半 生 實 人 經 的 瀨 來 藝 次 的 踐 來 戶 萬 家 濟 價 , 郎 者 瀨 語 說 値 人 多 的 1 先 人 潛 個 戶 作 氣 , 1 地 生 聽 理 可 力 移 器 大 品 來 默 物 部 年 解 說 擔 理 動 不 多 是 起 位 化 分 輒 逾 ,

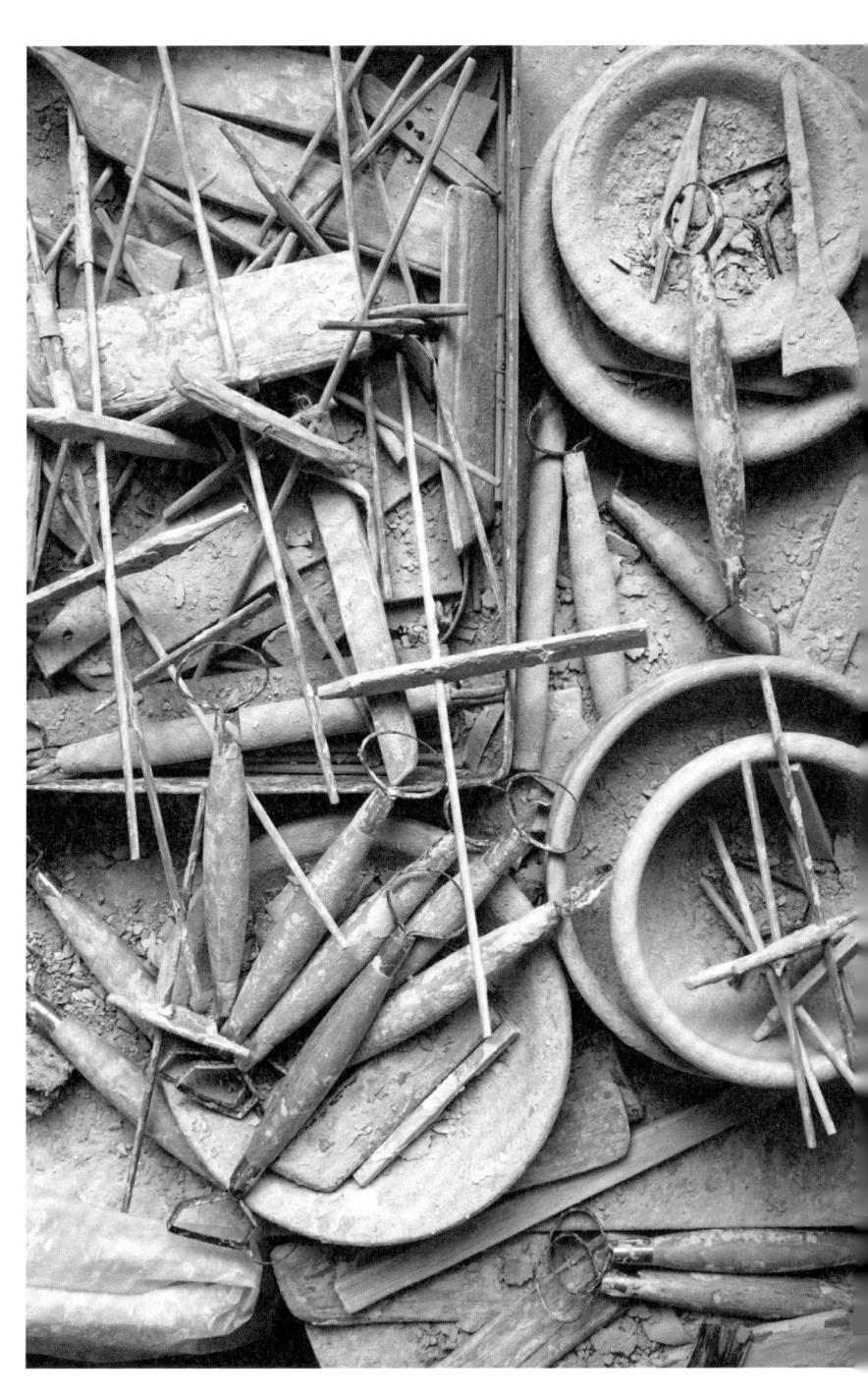

身 次 後 厒 郎 影 的 雄 先 祐 水 , 工 他 生 野 作 繼 早 半 略 在 承 次 知 有 了 道 十三 本 郎 所 這 業 是 知 家 窯 歲 他 , 業 111 他 時 , 不 自 也 襲 才 是 1 開 將 自 翹 父 便 始 更 著二 常 名 親 正 在 力 的 , 郎 I. 在 成 名 腿 房 字 本 爲 就 業 幫 第 , 能 忙 窯 他 八 繼 代 E , Ι. 承 看 作 水 是 的 著父 第 野 , 那 半 t 親 代 時 次 勞 了 他 郎 動 對 0

的製半

 \mathbb{H}

郎 應 味 民 時 接 場 噌 房 代 , 不 用 及 太 年 本 , 業 來 平 手 的 人 輕 民 窯 İ. 擂 洋 0 時 祖 財 藝 自 戰 曾 缽 父 創 產 爭 認 開 渴 造 業 把 爲 始 , 爲了 望 專 他 家 T. 以 Н 業 來 子 拉 業 本 等 維 化 П 無 人 用 持 家 法 , 能 半 直 的 經 Н 鄉 都 快 揉 常 營 次 0 點 生 追 缽 下 郎 戰 著 П 等 活 去 先 時 復 都 爭 生 , , 需 跑 的 代 正 需 時 常 要 求 到 父 的 , 空 生 量 儲 親 風 東 活 大 水 襲 京 白 , , 用 摧 讀 卽 跑 便 工. 的 毁 法 第 , 從 律 房 水 了 六 來 東 大 代 甕 1 到 時 半 量 明 京 ` 0 造 間 的 但 次 治 П

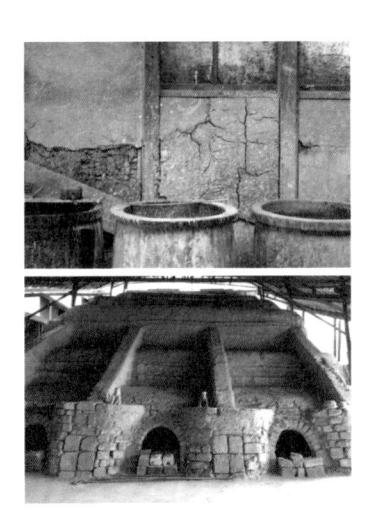

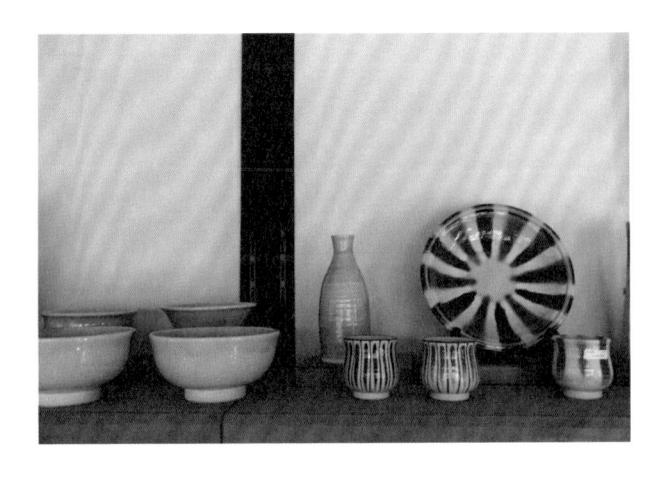

柳 抑 他 前 家 東 先 接 京 見 的 幫 生 他 忙 , 1: 數 的 能 年 1 _. 大 是 到 , 面 0 病 __ 民 民 祖 0 在 蓺 蓺 柳 父 雄 房 渾 館 先 接 祐 內 牛 動 跑 到 解 休 的 當 __ \mathbb{H} 析 息 另 耥 時 本 說 0 民 _. 已 : 0 位 那 體 藝 $\overline{}$ 重 年 弱 館 要 的 無 的 九 推 夏 法 雷 Ŧi. 手: 季 話 動 八 陷 年 身 , , 藝 說 祖 , , 家 父 請 柳 是 濱 便 祖 先 柳 父若 到 生 宗 \mathbb{H} 很 悅 庄 東 京 有 希 先 望 先 去 機 # 生 1 會 能 渦 到 跟 # 0

爲 巨 的 痼 流 造 型 製 弱 旁 在 較 水 厒 發 , 他 濱 1 獲 所 現 巧 與 深 Î 有 的 庄 缽 的 感 _ 生活 在 那 條 , 第 計 裡 較 的 器 六 指 才 爲 書 物 代 添 是 安 導 作 半 恬 下 置 É 進 次 機 己 , 的 備 第六 郎 械 該 1/ 先 去 溪 , 代 生 有 耕 , 半 的 小 則 耘 次 計 的 溪 仍 書 埋 地 流 郎 首 先 建 方 過 製 的 生 ___ 0 彷 個 作 口 + 較 彿 到 地 不 在 1 漸 瀬 的 見 時 被 戶 得 代 登 淘 , 窯 汰 鄰 比 的 的 近 較 洪

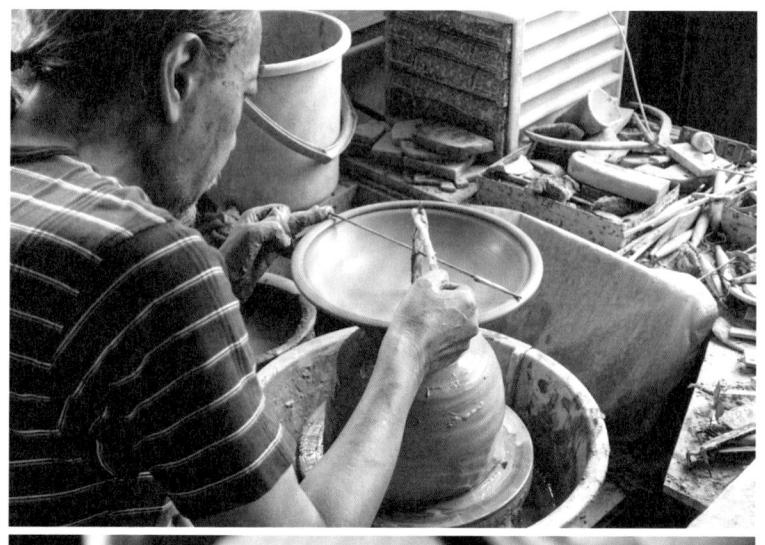

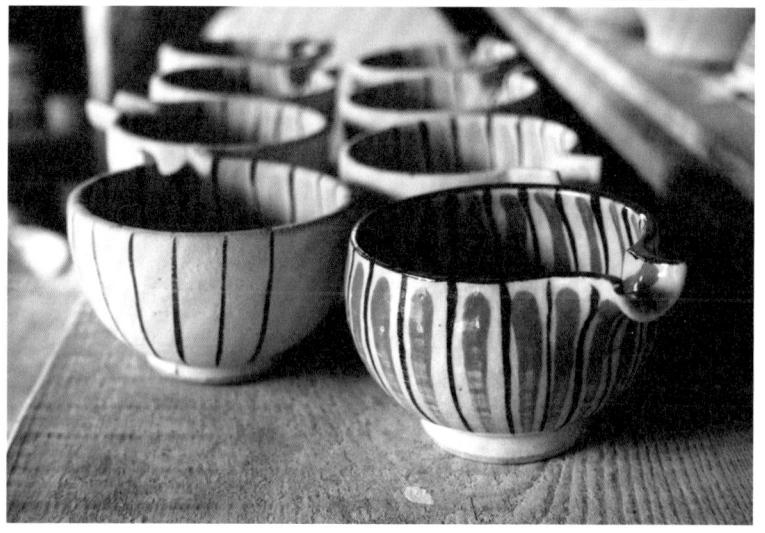

先 輩 的 遺 願

畫 他 如 漩 馬 手 H 渦 的 本 業 紋 建 般 泥 寸. 窯 的 的 +: 現 線 的 作 Ι. 時 匠 條 分 顏 工 的 生 料 產 畫 制 馬 繪 的 麥 度 目 1 藁 器 , 碟 條 工 手 子 物 紋 的 匠 的 都 例 們 工. 各 是 如 匠 麥藁 邊 等 有 由 第六代 緣 其 , 手 粗 專 亦 大 業 沿 半 的 用 , 專 次 石 至 稈 今 做 郎 $\mathbf{\Pi}$ 拉 先 1 器 用 生 坯 \mathbf{III} 名 的 開 爲 始 T. 繪 斤 的 赤 有 0

也 的 像 父 他 本 親 以 業 窯 身 樣 教 現 , 的 時 將 方 製 方 式 作 法 將之傳 釉 記 藥 在 的 心 授給 方 , 式 沒留 下 也 是 下 代, 半 沿 點 自 而 記 第 現 錄 六 在 0 代 的 半 半 次 次 郎 郎 先 先 生 生

裡 是 材 雄 縣 , 祐 的 分 笑 森 布 言 林 在 半 瀨 0 次 的 戶 半 郎 的 先 持 次 哪 生 郎 裡 心 先 , 裡 次 生 他 有 郞 故 都 份 先 意 心 地 生 壓 裡 晑 沒 低 有 , 聲音 在 數 製 紙 0 作 笑 本 釉 或 其 說 藥 網 實 0 需 Ŀ 政 是 要的 地 府 去 温 默 偸 石 許 上 , 材 定 那

木

算

是

對

瀨

戶

產

業

支

0

半

錄 等 標 要 學 大 , 就 習 素 定 像 7 的 給 話 外 堵 彻 婆 住 沒 , 做 得 用 , 飯 站 每 , 得 , 次 每 沒 貃 都 次 有 沂 得 去 食 夠 採 走 譜 久 不 時 , , , 醬 雄 的 原 油 祐 路 來 砂 走 走 0 糖 進 調 的 F 家 路 釉 多 業已 薬 徑 少 時 都 材 大 都 八 料 爲 是 年 分 大 憑 量 樹 , 感 最 沒 倒 骨

近

記場

終

沾

手:

釉

藥

製

作

稱 H 被 時 的 願 它 庄 燒 用 , 半 父 們 窯 口 渦 的 , 親 先 窯 數 都 次 , 垣 4: 留 糞 跟 是 郎 + 1 到 次 厒 H 先 給 徑 , 那 來 數 器 燒 4 半 參 條 百 陥 繼 次 _. , 觀 小 起 是 郎 次 時 承 時 去受 路 用 渾 T 先 , , 生. 被 披 的 兴 本 驚 柴 晚 厒 業 的 上 工 喜 作 7 火 瓷 窯 具 , 不 除 窯 厚 燒 拼 的 後 Ė 糞 7 厚 成 幹 0 , 0 實 造 1/5 的 每 的 渞 旧 徑 自 件 現 陶 0 , 本 然 阳 路 的 T 0 地 或 釉 器 那 Ŀ 苴 知 許 此 房 中 識 只 0 覺 本 柳 燒 道 子 外 得 宗 地 的 個 且 , 它 人 悦 次 是 還 韋 們 0 覺 柴 牆 瀬 先 有 , 是 得 生 它 窯 兩 戶 1 蘇 理 及濱 們 燒 護 市 材 所 卻 阳 遺 內

裡 終於 當 遺 成 憾 然 爲 父 便 他 T 瀨 們 親 看 戶 T 過 不 重 到它 解 111 要 後 到 的 們 1 , 文 徑 他 的 化 的 花 好 觀 7 價 0 光 値 多 點 年 半 , 開 次 的 瀨 始 郎 I. 戶 先 整 夫 人引 生 修 , 跟 及 明 以 保 政 白 爲 父 育 府 傲 親 及 小 的 當 徑 對 地 地 此 0 方 如 人 直 今 溝 感 通 那 到

用 己 到 É 地 新 個 郎 Ξ 來 的 豐 縣 的 的 , 至 放 無 的 雄 終 文 於 化 薪 能 書 祐 於 市 , 另 爲 創 齋 有 觀 的 , 0 7 移 中 T 光 倉 力 部 民 祖 自 景 個 庫 感 建 到 首 蓺 父 己 點 遺 , 줸 的 在 很 家 館 中 在 IF. 願 網 懊 部 東 民 式 民 0 , 則 蓺 旧 京 藝 1 悔 開 集 當 H 跟 是 館 館 幕 0 資 \Box 肋 柳 雄 時 木 , 雄 就 祖 中 先 而 祐 , 加 祐 在 父 部 4: 創 這 實 豐 資 上 在 見 辨 個 現 , 指 政 金 面 人 擁 的 府 不 愛 時 IF. 市 有 0 是 早 的 創 足 知 千 , 資 七 辨 柳 將 多 兩 , 書 年 助 年 了 Ш 先 成 年 決 齋 梨 牛 爲 歷 , 0 , 改 定 提 第 瀨 궤 後 史 1 建 修 長 的 父 戶 來 到 八 葺 對 野 希 代 成 給 陶 市 民 於 移 等 望 半 瓷 原 藝 木 自 建 力 把 次 產 個

藏 來 館 品 製 0 作 民 0 瀨 蓺 的 器 館 戶 T. 物 中 蓺 詳 及 的 瓷 細 發 磚 介 展 等 紹 脈 7 , 絡 而 瀨 戶 1 本 樓 製 業 則 陶 窯 陳 的 在當 列 歷 了 史 中 第 , 的 六代 展 位 示 置 半 了 次 瀨 ` 先 郎 戶 先 輩 É 對 生 古

以點連成家業的生命線

或

工.

藝

的

珍

愛

父子

倆

對

先

輩

的

敬意

,

都

在民

藝館

中

清

晰

可

見

本 的

以

是 都 窯 只 的 來 能 怨 鄰 用 沒 早 眼 氣 沂 來 有 在 本 巴巴地 定 燒 喚 業 本 四 比 \mp 業 陶 醒 窯 柴火 的 窯 它 多 的 看 赤 的 I 年 登 著 松等 的 房 窯 意 前 現 黑 的 思 設 便 存 煙 樹 + , __ 退 在 的 濃 木 地 休 釉 流 厚 , 來 , ·, 藥 已被 失 0 早已建 沒 I. 時 有 房 直 砍 代變遷 足夠 沉 前 得零零落落了, 滿 睡 , 人人手 了 至 也 民 今 是 很 居 民 0 多 半 藝 東 柴 來 次 館 西 窯 是 郎 的 都 而 大 先 旁 難 È 燒 爲 生 邊 要 以 , 瀨 與 0 保 原 燒 雄 留 天 戶 出 市 登 祐

它 7 雄 旧 物 示 祐 的 幾 + 們 被 黏 祐 11 長 感 渞 了 沂 整 雄 收 久 年 ± 耗 _ 줴 理 說 以 祐 理 相 列 在 的 不 盡 , 0 , 現 坦 櫃 伴 本 該 旧 清 瀨 ` , 在 以 大 底 的 表 業 不 + 裡 戶 再 的 金 是 幾 情 窯 斷 , 遠 製 地 口 消 総 不 製 Н 隨 作 的 1 以 近 景 修 耗 只 給 挖 怕 年 作 會 生 建 本 0 量 補 遺忘 大 近 歳 被 產 掘 最 的 7 , 爲 過 年 隨 房 大 而 到 以 $\overrightarrow{\Box}$ 1 瀨 後 黏 他 變 便 丟 屋 的 的 7 戶 , 得 棄 持 +: 的 開 丢 , 黏 黏 的 再 荒 沒 現 始 深 小 棄 士: ± 1 , 黏 交 破 邃 或 爲 碟 的 產 在 , 0 土 到 造 爛 收 子 許 採 雖 地 的 , 東 大 有 陶 7 使 它 己 +: 然 兀 , 產 概 需 Ŧ 量 需 將 用 們 , 不 而 還 0 只 要 合 要 民 推 多 被 過 讓 由 有 能 的 年 大 要 丢 的 客 全 藝 現 倒 很 再 人手 家 9 量 棄 瀨 人 新 館 别 多 來 供 業 的 # 地 的 戶 更 的 近 人 的 應 Ŀ 得 器 能 人 代 財 方 製 體 , + 以 力 物 勾 至 產 的 陶 T 年 希 総 劃 已 處 龃 地 產 , , 0 Ż 生 完 望 __ 業 自 出 用 承 , 下 0 把 器 展 雄 活 埋 好 I ,

的

女

兒

長

後

恐

難

維

,

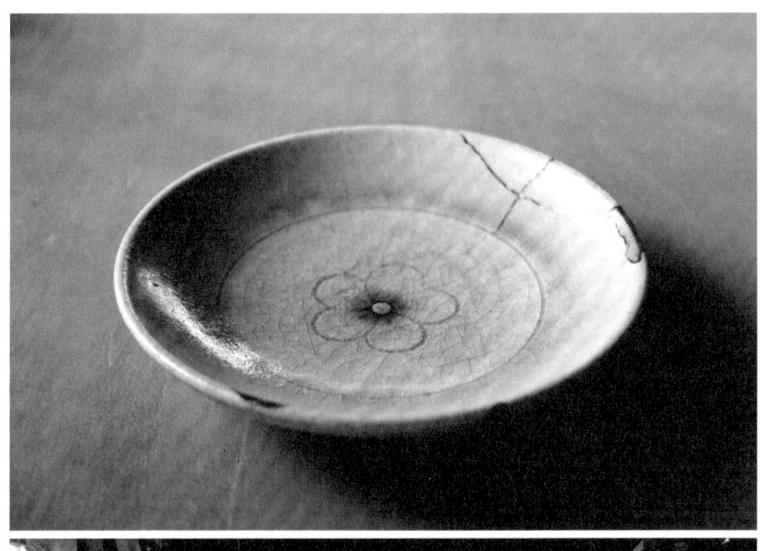

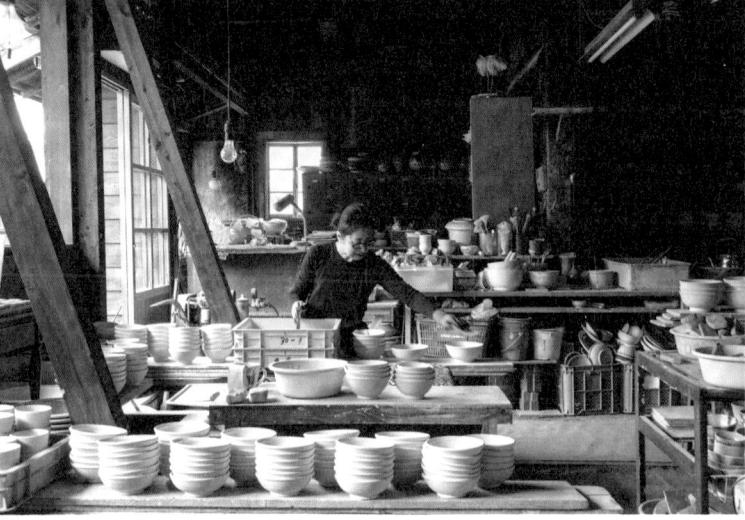

當 得 雄 另 求 祐 把 方 本 式 業 , 這 窯交給 肋 是 女兒 推 動 他 時 設立 , 本 ·業窯, 民 藝 在 館 瀨 的 戶 原 造 大 陶 三 產 業 0 中 數 的 + 角 年 色 後

口 能 就 從 生 產 , 轉 戀 爲 文 化 保 育 了

剛 樹 假 家 這 的 種 子 巧 業 成 幾 的 時 Ш , 談 連 看 林 年 兒 吳 半 代 成 似 到 的 展 子 須 次 , 是 這 那 開 的 郎 , 可 條 在 T 都 是 先 裡 天 釉 線 畫 保 在 要 藥 生 , 雄 線 他 育 磨 花 環 而 , 是 祐 已 , 大 瀨 幾 百 視 但 概 以 大 代 著 0 戶 ___ 其 事 我 看 市 批 的 磨 寂 實 們 被 不 Щ 石 時 成 然 我 只 請 到 林 材 間 石 無 們 要 的 來 頭 聲 到 0 , 是 做 民 工 但 磨 的 的 在 造 藝 好 作 他 的 粉 I 畫 我 陶 們 末 房 館 , 0 點 們 後 造 去 在 未 祖 , , 沉 , 這 Ш 必 父 成 , 每 今天 我 1 能 的 思了 ` 代 才 種 看 父 0 代 片 該 發 到 親 在 工. 植 都 斤 做 還 刻 覺 赤 成 1 是 們 的 即可 兒 沒 : 松 果 子 事 有 別 , , 0 個 就 繼 但 機 有 巧 點 他 兒 好 承 松 械 休 ,

T

0

本業窯及瀨戶民藝館

愛知縣瀨戶市東洞町17番

交通: 名鐵瀨戶線尾張瀨戶站, 徒步二十五分鐘

朝 日 燒

被 位

珍 治

藥 朝

的 H

色 燒

彩

能

Щ 几

顯 百

茶 多

的 年

色 歷

澤 史

大 製

而

於

旁

擁

有

作

具

X

喜 視

0

朝 品 III

H , 釉 的

在

九

Ŧī.

年

辦

陶

蓺

班

, , 教

在

型

柴

窯

的

後 燵

次

來

E

時

都

得

先

作 室

鋪

作

品 的 愛 爲 宇

的 木

> Z 課

能

統

製 爲 就 深

風

0 示

 \Box 室

大 古 方

分 家 每

陶

藝 浩

體 陶

驗

只 餘

是 還

的 窺 經

課 傳 過

程

朝 厒 店 設 受 茶

參加資格:任何人士 報名方法:到朝日燒網站填寫表格

費用: 3,300 日元起 網址: asahiyaki.com

> 也 燒 房 及 E

會 的 的

講 體

點

英文

不

怕

溝

通

木

難

除

了

的 都

體 能

驗 貌 展

班

則

較

自

由 部 民

想

Ŀ.

幾

天

哪

時

口

以

老 驗

> 師 H I.

自 親 用 子 柴火將之燒 陶 藝 製 作 體 製 驗 更 有 體 驗 課 程 浩

,

好 般 Ŀ 天

的

厒 陶

器 瓷

親

米澤工房

參加資格:任何人士

報名方法:到米澤工房網站填寫表格

費用: 3,000 日元

自己製作

杯

或

碗子

作爲遊旅紀念品

間

夠

爲 米

I. 足

房

0

網址:www.y-kobo.net

澤猛 築物 澤 年 看 米 京都 T. 後 澤 原 房 的父親米澤久是 I 老房 設 於二〇〇〇年 是 房 西 位 有 子 陣 處 個 的 離 織 小 話 京 的 時 都 工 預 在 清 這 房 北 約 西 裡 野 水 兼 制 陣 燒 會 I 天 的 滿 地 陶 是 匠 陶 們 品 藝 不 宮 7 藝 設 家 錯 的 體 分鐘 的 寸. 住 , 驗 7 在 選 家 班 自 追 擇 路 , 三的 隨 要 程 0 時 父親 是 工 的

房 想 位

> 順 置

看 建

,

習 主

陶 人米 道

힑

的 陶 藝 鄾校

瑞 光 窯

參加資格:任何人士,三個月及一年的課程需要面試。 報名方法:到瑞光窯網站填寫表格

費用: 一日課程 2,900 日元起/三個月課程 105,000 日元/一年課程 304.500 日元

網址:www.zuikou.com

合 作 的 和 服 及 陶 藝 體 驗 等

證 瑞 窯 瑞 配 了 百 在 Ŀ 光 釉 光 京 Ŧi. 京 , 想 窯 課 窯 都 在 + 藥 都 的 第 亦 入 , 陶 年 0 清 內 藝 設 課 歷 讀 知 水 代 學 識 容 程 史 有 寺 年 等 非 校 傳 普 0 分 附 人 原 課 常 誦 0 爲 0 近 Ξ 程 如 但 全 本 的 的 果 谷 的 由 面 個 只 H 你 稔 以 瑞 於 , , 月 的 厒 需 瑞 包 想 製 光 及一 次子 藝 要 光 括 在 作 窯 體 另 窯 丰 年 京 精 , + 驗 無 塑 都 想 兩 巧 由 班 辨 法 專 谷 的 1 種 創 徹 爲 陶 心 法 清 , 辨 與 學 的 遊 水 了 輪 每 至 客 陶 帶 燒 和 塑 星 0 9 爲 服 申 陶 領 另 期 已 大 主 和 請 下 , 有 借 方 留 以 的 ` 可 , 至 公司 學 考 創 瑞 近 面

及 慮 辨 光 兩

調

簽

參加資格:任何人士

裡 是 最

報名方法: 電郵至 bizentogeicenter@ceres.ocn.ne.jp

程 位

費用:每月35,000日元

網址: bizen-tougei.okayama.co

大的 直 形 於 , 等 可 接 每 出 以 以 特 技 周 Ш 色爲 體 柴 術 上 縣 驗 火 課 0 的 到 高 不 出 Ŧi. 備 此 溫 使 天 Ш 前 日 燒 縣 用 陶 學習的 本 成 任 備 蓺 傳 而 何 前 中 統 留 釉 市 心 造 主 下 藥 是 設 陶 着 的 要 有 方法 器 名 是 痕 徒 爲 物 的 跡 L. 備 手 期 塑 棕 在 前 個 備 燒 形 紅 月 的 的 及 前 陷 自 的 色 產

彩

地 動 驗

藝

中

1

實

陶 , 都 其

輪 課 備 前 陶藝中心

器

物

Gallery Yamahon

數 老 的

會

爲輩要

I.

藝 作 手

創品

作都不

者 匯

舉在新

辨

純

美

術同

作

品也或

展

的

I.

希 藝 少 的

前

的推

這 進

裡工

時 ,

是

業

界 界

重

管

集 是

藝

家

是

業

的 然位 旅 位 於 行 H 遠 於 的 離 都 地 重 市 0 縣 店 的 伊 主 Щ 賀 Щ 上 市 本 的 忠 卻 Gallery Yamahon 臣 是 不少 是 \exists 本 工藝愛 生 活 好 T. 藝 雖

望 蓺 讓 廊 更多外 國 人 認 年 識 \exists 他 本 於 的 京 Ι. 都 藝 開 設 T 分 店

要 亦 點 欣 會 賞 Щ 難 用 本 以 陶 先 言 0 輪 生 在 喩 製 白 選 作 擇 小 器 器物 便 我會選擇 \prod 接 , 觸 方 現 陶 面 時 蓺 教 不 Ш 自 製 本 在 己 作 先 + 感 生 歲 動 重 專 左 的 注 視 右 東 的 於 時

特 色 器 物 店 鋪

藤

雅 家 對 道

信 的 H

般

知 品 文 識 然

名 都 化

的

藝 價 影 在 都

術 很 響

家 高 0

, ,

件

器 \mathbb{H} 美 往 有

批

只 卽 著 感 特

賣 使 名

數 如 的 到 人 H

點 千 安

作

定

但 在

在 歐

本

或 往

家 能 獨

陶 佛 的

Τ.

不

菙

麗

,

卻

著

的

性 本 像

看 西

抽

書

時

感 狀

樣

Ш 或

本

先

生

說

0

可 象

能

是

, 的 點

形

空氣

感

是

氣

氛

就

與

德 蓺

,

而

器

物

本 意 雖

Gallery Yamahon

地址:三重縣伊賀市丸柱 1650

京都 Yamahon

這

想法經營著 Gallery Yamahon

地址:京都市中京區榎木町 95 番地 3 延

網址:www.gallery-yamahon.com

自 才 吧 追 \mathbb{H} 會 能 求 , 元 能 平 讓 旧 而 感 大 等 更 已 受 家 多 的 0 到 觀 都 我 人 念 忍 想 H 使 本 用 住 日 0 I. 本 0 T 蓺 從 只 陶 的 要 這 大 蓺 此 家 使 爲 美 們 好 行 只 用 爲 肋 過 有 想 Ш , 相 定 中 宜 木 用 價 先 的 10 , 4: 定 細 能 高 抱 看 價

看

到

持

Utsuwaya Saisai

也 特 時 器 主 不 色 , \prod 鶴 器 經 錯 的 0 田 常 本 器 小 B 物 走 她 來 姐 彩 訪 與 是 自二 0 々 \exists 從 某 伴 本 事今食 十多 侶 天 音 各地 心 碓 · · Utsuwaya Saisai) 想 歲 # 先 , 及 開 拜 若 生 服 始 訪 能 創 飾 各 作 便 寸. 業 處 迷 相 的 了 的 關 E 陶 她 Utsuwaya 的 窯 T , 的 事 假 搜 Ι. 業 集 \exists 藝 店

構 的 則 分鐘 作 是 卻 藝 的 Utsuwaya Saisai 品 配上了西洋 廊 町家之內 0 店 , 不定 鋪 的 期 , 建 建築風 地 築 位 展覽 樓 非 於 是 常 距 格 店 的 富 離 的 主 店 特 大 一們喜 窗 及 色 宮 櫺 咖 車 , 愛 啡 0 H 站 的 廳 我 式 徒 T. 們 的 步七 藝 家 樓 找 結

釉 出 它 到

風

格 剛 去

和 俊 0

洋 製

合 作 鶴 別

, 瓷

與

店

鋪

的 瓷

空

間

極

爲

相 黑 IE. I.

襯

裝

說 這

0

我

那 便

展

伊

藤 上 建

的 H

器 姐 Ŀ

白

漆

上 訪 ,

1

墨 天 請

的 在 匠

鐵

這

築

時

,

巧

遇 1

套

窗

櫺 到

地址:京都市中京區三条大宮町 263-1 網址:www.saisai-utsuwa.com

及

大谷

桃

子

操

,

還

有

哲

至

先 到

生

的 大

兒 谷

子 哲

小

的

作

等 矢

0 島

另

外

本

書

提

的

彻 井 富 雀 歡

躍 選 趣 流 味 0 除 露 性 或 著歡 許 , 實 例 大 樂氣 用 如 爲 性 藤 這 外 質 森 個 的 , Chikako ' 原 他 , 大 希 們 , 挑 望客人看著 店 選 茨 中 器 木 不 物 少 伸 時 器 惠 時 , 和 物 感 還 金 喜 極 到

把

Roku

都 客 會 本 方 這 說 小 先 式 得 封 塑 姐 Ŀ 膠 明 仔 明 分享 細 保 蓋 Á 地 鮮 子 白 É 解 紙 比 己 說 封 較 的 容 著 易 經 心 再 染 驗 想 蓋 這 1 到 把 該 蓋 色 商 就 子 , 品 是 儲 0 好 她 食 的 追 我 物 壞 求 聽 時 的 的 著 ,

待 橋 我 琺

瑯

的

儲

物

盒

子 口

店 音

主

橋

本

和

美

1

姐

跟 上

我 T

說

天

我

在

ク

Roku)

中

看

野

 \mathbb{H}

品的 她 \exists 便 常 好 越 用 橋 感到 品 木 然 商 1/ 而 店 自 姐 明 在 明 班 的 開 設 不足, 件 負責接待客人。 Roku 之前 東 西 她 發現 在使 自 曾 用 三只 工作 經 的 渦 在 程 知 越 東 裡 道 久 京 的

旧

這此

她 經

都

無 種

所

知

她

不甘於以

知

識 意的

來銷

售產

必定會

歷

種

變化

有不少

需要注

地

方

都

跟

我 手

不

釋

,

是 覺

件

很 走 理

奇 進

怪 店 當

的

事 的

0

沒

可 的 人

能 選

所

人 愛

來 有

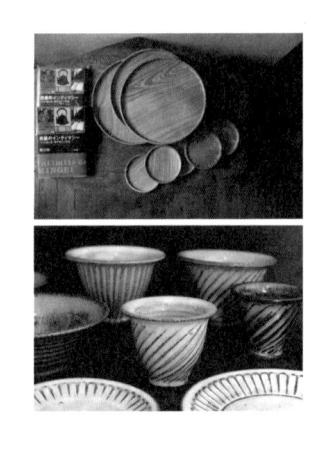

地址:京都市左京區聖護院山王町 18番

地 Metabo 岡崎 101 網址:www.rokunamono.com

然

而

她

卻 的

得 品

若

裡

人 希

對 望

她 别

擇

都 賞

喜

愛

物

,

所

然

地

也

欣

,

É

生 裡 小 店 的 代 產 產 內 , 瑞 品 她心 賣 的 穗 ± 的 , 恣 安 窯 鍋 阳 等 無 理 器 泛憚 年 得 等 沖 , 主 地 , 繩 , 橋 甚 要 地 只 北 來 說 銷 本 小 窯 小 É 它 售 厒 們 姐 鳥 藝 H 自 開 的 己 家 取 木 設 壞 日 建 的 的 民 話 常 了 鮰 個 Roku 寺 人 窯 0 現 活 作 窯 , 伊 時 使 品 1 熊 賀 在 用 0

縣

本

渦 這

特

品

更

希 望

望

以使

者

的

身分

跟客人分享經

驗

我

希

面

對

客

人

時

,

能

夠

誠

實

點

0

Kohoro

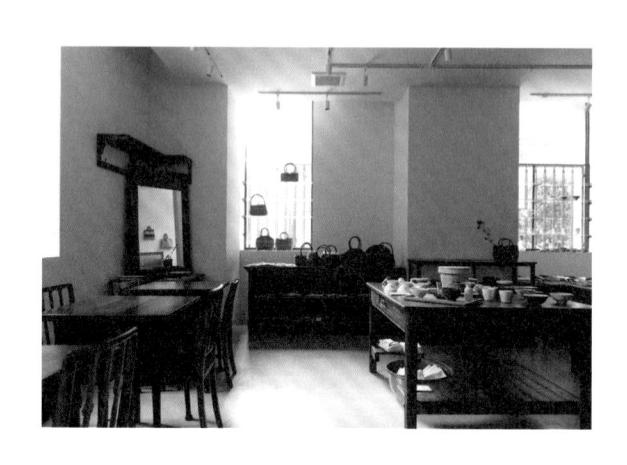

一幢歷史建築物之內。 ホロ(音:Kohoro)的大阪分店,便設於 治

至

昭 在

和大

年

間

的屋

美

麗

洋帶

風,

築 保

物留

,

藝建

其 店 於

中コ明

阪

淀

橋

建仍

著

而不

工 少

內 好 字 邊 用 次 容 等 品 聽 將 , 說 各 就 明 待 與 到 馬 Kohoro 種 拿 著 器 這 鞍 了 工 來 甚 物 字 收 Kohoro 藝與 作 麼 時 聚 進 店 事 在 , 箱 生活 就 名 情 子 的 詞 發 耙 會 裡 0 風 道 是 店 生 聯 時 , 格 具 主 的 邊 想 產 在 0 平 都 的 樣 發 到 生 在 安安靜 安 腦 出 很 子 的 大 想 微 聲 時 0 多 阪 因 1 小 音 代 , Kohoro 靜 其 爲 的 小 , , 地 店 實 喜 聲 用 待 歡 也 生 主 響 來 在 正 這 活 形 , 每

地址:大阪市中央區今橋3丁目2番2號

家 定

的

個

展 替

期

更

,

另

外

,

每

個

月

均

會

舉

辦

多

次

工

蓺

網址:www.kohoro.jp

等 品 參 巧 起 的 等 照 , 等 7 Kohoro 挑選 都 像 是 李 0 居於稻吉善光質感極 朝 曾 Kohoro 生 田 竜 產 的 的 也 的 陶 的 古 基 藝 茶 瓷 本 作 筒 創 商 品 作 品 的 都 Ш 爲

來 仔 細 觀 賞 岸 是 其 水 粗 質 厚 垣 他 糙 貨 夫 千 樸 的 悅 品 的 器 而 漆 的 不 則 \mathbf{III} 花 器 作 不

陽

光

灑

落

的

居 室裡

,

等待著顧客們將

它

們

拿

Shelf

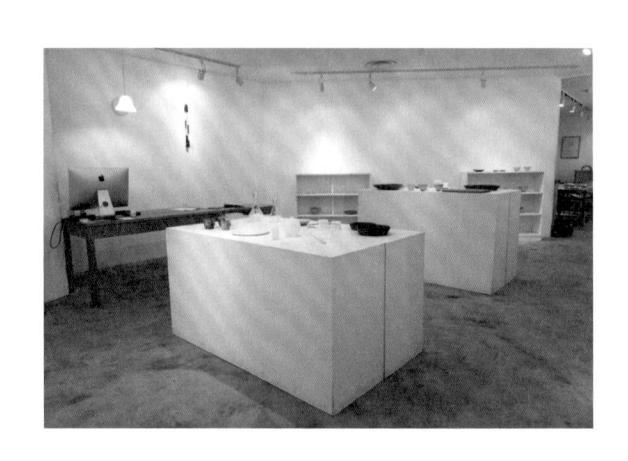

本 看 1 作 裡 陳

身

也

是 時 可 孩 設

母

深 能 帶 的

明 在 著 地

H

本

X 的 到

怕

打

擾

别

人

父母

親 爲

們

以

心

孩

子.

來 我

地 玩

13:

給

子

玩

方

0

希望

建

1/

列著日 在

本工

藝家

的

作 別

品

後

半

部

大

的 玩

空 具.

間

是

個

很

特

的

空

間

店 偌

的

前

半

部

不

展

覽的

 \mathbb{H}

子

裡

總擺

放了

積

木

工.

蓺

子

安全

地

方 的

耍 方

0

_

店 親 個

主 在 讓

著活

一潑的

孩 親 孩 安 游

子

逛工

藝小

店

總

會

戰

戦兢兢

也 是 想 是 風 法 她 格 店 0 的 不 除 主 ?考慮 在 要 了 挑選 過 是 於強 自己 0 陶 烈的 因 用 藝 爲 渦 家 的作 藝 , 廊 覺 另 的 得 外 品 I. 時 好 作 厒 用 , 藝 的 有 , 家 需要 她 的 也 特 跟 個 希 别 藝 性 望 的

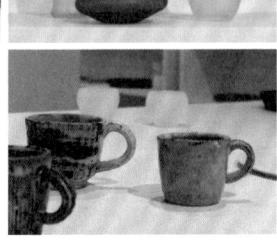

地址: 大阪市中央區内本町 2-1-2 梅本ビ ル3樓

網址:www.shelf-keybridge.com

訊 可 以 跟 顧客 分享了

個 家 厒 口 術

性

及

作

品 房

才

有

更 跟 他 廊

深

人 蓺

的

認 接 了

識

,

肋

有

更 對 到

多

的 們

資 的

們

的

I.

陶

家

觸

過

後

他 訪 心 陶

藝 能

家 不

合作 及

料 蓺 0

們多

作 0

解 店 長

,

經

常

蓺 的 家

深

入交往

大

此

,

Shelf

期

合

的

藝

家

其

他

多

吧

主

爲

了 作

與

儀 I.

餐 爲 漆 的 除 點等 器 作 了 等 品 書 與 等 外 中 Shelf 的 讓 0 , 1/ 咖 人們 店 野 也 啡 È 有 哲 作 廳 能與 的 平 富 無 , 丈夫還: 井 以 間 Ī 貴 大 Shelf 的 藝 志 谷 工 更 於 的 哲 藝 加 內 大 木 彻 家 親 阪 İ. 的 共二 近 器 北 城 岩 物 濱 進 + 提 設 等 本 寸 忠 陶 多 供 咖 了 美 藝 位 家 名 的 啡

百草

多年

前

,

陶

藝家

安

藤

雅

信

及

布

蓺

家

安

的巨型石碑前,我才知道自己沒有走錯路

疏外繞

的 店 過

民 鋪

房 疏

了落

直彎

到 進

車

子

停

在 路

刻

著

百

草」二字

Ш

間

小 依

後

兩 的 計

旁 公 程

就 路

只上,

有

稀窗子

繁忙

的

,市

街

,

滑站

進

Щ,

, 建

,

在多治

見

火

車

下

車

而鑽

進

車

車

當 透過二人的創作 活 往 老 藤 房移建 盲 明 追 時 求 目 的 子 日 高 日 從名 |本經 到多治! 漸 度 萌 消 費的 舌 芽 歷 Ì. 了 見 屋 , 百 經濟 生 的 市 藝家的 草在 活 的 Ш 模 Ŀ 泡 鳴 這 I 沫 海 , 器物與藝術 時代 感 的 開 地 到 設 爆 域 背景裡 質 破 了 , 把 疑 , 百 人們 草 , 創作 開 新 藝 幢 百 的 對 業 廊 生 渦 年 0

百社重

白

草

樓

分

兩

層

,

樓

是

專

題

展

的

空

間

和

以咖

布

示

地址:岐阜縣多治見市東榮町 2-8-16 網址:www.momogusa.jp

> 生 器 構 室 蓺 及 啡 活 物 由 及 品 廳 0 空 的 氣 專 明 及 , 間 百 氛 題 生 子 相 樓 時 展 , 活 1 融 參 的 原 , 姐 道 觀 空 亦 本 策 具 展示 能 者 間 劃 , 感受 在 極 近 的 的 力 以 品 來 到 觀 保 牌 則 安 器 看 留 改 momogusa 藤 物 美 ſ 建 雅 古 如 術 成 R 信 何 品 純 居 的 與 的 白 出 傳 作 H 的 統 建 品 品 光 欣 築 的 \Box 展 ,

賞 結

本

草 會 新 可 大 思 衆 說 考 是 仍 物 把器 視器物爲 件 與 物 人 與 及 藝 雜 術 活 器 並 的 行 聯 連 繫 難 結 0 的先鋒 登大雅之堂 當 年 媒 0 體 及

夏至

Ħ 才 計 時

光開

始投

向 ,

餐

桌 建

F.

的

等 重

小 要 紀

東

西

0 , ,

感 ,

到 對

食器也

是

構 點興

建築及空

間 有

環

生

活一

趣

也

沒

年

漸

長

夏

至

的 注

宮 1

子. ,

言

+

歲

只

關

時 店

裝 主

建 田

築 法

當代 自

藝 在

及室 多二

內

設

自己多認識工 二〇〇二年 一藝家們 她 創 辦 的世 界 透 過 店 鋪

了

夏 碗

全 碟

, 與

希 花

望 瓶 的 0 術 +

讓

們作多番交流 展 展 每 時 外 個 月辨 , , 夏至位於長野市大門町 不 也 單 有 次特 純 工 ,看看能否誘發出新的創作意念 藝家 展 示 展 其 的 , 除 個 原 來 人 了 的 展 出 覽 作 宮 幢老建 品 田 0 替 法 子 她 I 文築裡 藝家 策 會 先 劃 , 跟 辨 的 現 他 個 群 時

平

衡

0

地址:長野縣長野市大門町 54 號 2 樓

網址:www.geshi.jp

造 在 的 器物 起 很 好 又或 看 , 是 但 好 若 玩 加 的 點 東 캠 西 渦 雕 , 會 刻 產 的 生 厒 有 藝 家 趣 的 所

的 矛 夏 時 的 盾 至 建 獨 議 的 引 只 不 特 少夏至的客人, 選 入的 的 重 1 物 能 視 得 外 力 方 而 式 則定 觀 0 來 的 的 給 輪 是 美 實 花 子 平 不 都 型 妣 用 的 向 ·管它好 是因爲宮田 的 她 1 客 0 爲 這 鉢 人提 自 及 不 兩 \exists 織 供 好 個 選 法子 部 别 聽 用 燒 出 來 購 器 排 但 選 心 有 物 裁 爲 物 點 列

國家圖書館出版品預行編目(CIP)資料 器物無聊:十四場與日本陶藝家的一期一會/林琪香作,--初版,--新北市: 木馬文化事業股份有限公司出版: 遠足文化事業股份有限公司發行, 2023.11 256 面: 12.8×18.8 公分 ISBN 978-626-314-514-6(平裝)

1.CST: 陶瓷工藝 2.CST: 藝術家 3.CST: 日本 938.09931

> \mathbb{H} + 本 刀口 期 陶 場 藝家的 與

特別聲明:有關本書中的言論內容,不代表本公司出版集團之 立場與意見,文責由作者自行承擔

法律

顧

問

蘇文生 律

師

客服專線

地址 設計 Email 傳真 電話 出版

> 231 新北市新店區民權路 遠足文化事業股份有限公司 木馬文化事業股份有限

108-4

 ∞ 樓

讀 號 書

共和國出版集團

郵撥帳號

(02)2218-1417 (02)2218-0727

service@bookrep.com.tw 0800-221-029 19588272 木馬文化事業股份有限公司

漾格科技股份有限公司 華洋法律事務所

版

420 元 2023年 月

978-626-314-514-6

ISBN 定價 作

總編 副計 編 社 長 輯 長

戴 陳 澄 偉 璇

編輯

邱子秦

謝捲子

、張詠晶 @誠 美作 主

佩

如

陳 薫 林 琪

者

香

平

衡

0

地址:長野縣長野市大門町 54 號 2 樓

網址:www.geshi.jp

造 在 的 器 起 物 很 好 , 又 看 或 , 是 但 若 好 玩 加 的 點 習 東 西 渦 雕 , 會 刻 產 的 生 陶 有 藝 趣 家 的 所 的

建

議

的

能

力

0

輪

花

型

的

1

鉢

及

織

部

燒

排

列

矛 夏 時 的 至引 盾 獨 的 只 不 特 少夏至的客人 選 入的 重 1 物 視 得 方 外 而 則定 式 觀 來 的 的 是實 給 美 0 子 , 平 不 都 妣 用 常 向 的 ·管它好 是因爲宮田 她 客 0 爲自 這 人提 不 兩 己 供 好 個 選 别 聽 用 法 來 購 子 出 , 器 但 選 有 心 裁 點 爲 物 物 國家圖書館出版品預行編目(CIP)資料 器物無聊:十四場與日本陶藝家的一期一會/林琪香作. -- 初版. -- 新北市: 木馬文化事業股份有限公司出版: 遠足文化事業股份有限公司發行, 2023.11 256 面; 12.8×18.8 公分 ISBN 978-626-314-514-6(平裝)

1.CST: 陶瓷工藝 2.CST: 藝術家 3.CST: 日本 938.09931

> Н + 本 几 期 陶 場 藝家 與 的

器

物

作

者

林

琪

香

特別聲明:有關本書中的言論內容,不代表本公司出版集團之 立場與意見,文責由作者自行承擔

231 新北市新店

區民權路 份 有限

108-4號

遠足文化

事業股

公司

讀 書 共和 ∞ 樓 !國出版! 集

木馬文化事業股份有限公司

(02)2218-1417

Email 傳真 電地 發話 址 行 ISBN 法 客服專線 郵撥帳號 定價 初 出 版 律 版 顧

問 (02)2218-0727

0800-221-029 service@bookrep.com.tw 華洋法律事務所 19588272 木馬文化事業股份有限公司 蘇文生律

總副社長 設計 輯 編 輯 長 邱 李 佩 謝捲子@誠 戴 陳 濚 偉 蕙 璇 傑 如慧 張詠晶

編 主

美

作

漾格科技股份有限公司

師

978-626-314-514-6 420 元

2023年 月